HIDDENCS
GRAPHICS

ÒSCAR GUAYABERO
JAUME PUJAGUT

GRAPHIC DESIGN
DAVID TORRENTS

K r T U

 Generalitat de Catalunya
Departament de Cultura

The exhibition *Hidden Graphics* constitutes one of the first events in the 2003 Year of Design in Catalonia, with which we also commemorate one hundred years of FAD, one of the great driving forces in the highly creative world of Catalan graphic arts. Produced by KRTU and ADG-FAD, *Hidden Graphics* reflects a research and diffusion project aimed at rediscovering the most experimental and least known graphic design works that Catalonia has spawned since the 1960s.

That many of these works have remained largely unknown, or "underground", stems from the fact that they have emerged on the fringes of what we might call the "official" history of graphic design. Therein lies the great interest of this exhibition, a blend of innovation and discovery.

As Minister of Culture of the Catalan Regional Government, I would like to thank those designers and collectors who have contributed to making this exhibition possible. The general public now has access to an all but unexplored territory. With this exhibition and all the other activities of this Year of Design, I invite you to discover that territory and to take new measure of the role of this sector in the enriching of our lives through its discourse and the practice of modernity.

Jordi Vilajoana
Conseller de Cultura

Welcome to the semantic, visual and textual world of *Hidden Graphics*. This exhibition and the book that you are now holding are the fruit of a research project into graphic design, a field currently known generically as graphic and visual communication. We present a broad sampling of some of the most notable graphic works produced in Catalonia between 1965 and 2000, chosen for their innovative, transgressive, ephemeral, marginal and private nature to exemplify the regeneration both in the autonomous and transverse discipline of design and in the new cultural models.

Under the name of contemporary –or underground– archaeology, KRTU (Universal Culture, Research and Technology) develops one of its programmatic lines: to bring to light the literary, plastic, musical and audiovisual creation materialised outside the industrial cultural mainstream.

It should be obvious to all that the term "culture" embraces a whole, but the focus on mass cultural consumption often fosters an imbalance to the detriment of fringe creative practices –more experimental, more fragile and perhaps even more contemporary than the creative and critical culture of the present. It is removed from the present, or perhaps we should say from the acceleration of the present that destroys even the immediate past and present, and from the proliferation of bits of information that infects and stifles communication itself and the profound knowledge of things.

Although it is assumed that contemporary culture is made up of the culture of the majority minorities and mass culture, *Hidden Graphics* constitutes an attempt to expose the expressive network complementary to –when not clearly in conflict with– the commercial and conventional channels of diffusion. It is, thus, under this generic name –underground– that have emerged numerous platforms for invention and expression of many of the most innovative creative initiatives in the arts and letters, as well as in design.

The creative capacity of these individuals and groups –whether in the form of a magazine, music or cultural production– has undermined the rigidity of genres and led to multidisciplinary and transverse practices; it has upset the established aesthetic tendencies and stylistic complacency to offer a more open, plural and innovative culture; it has created new forms for media objects inventing new channels of diffusion.

Coinciding with the socio-cultural transformations originating around 1968, with changes in customs and languages and the emergence of youth movements, Catalan and European culture (under rather different socio-political circumstances) experienced the rise of a widespread phenomenon of proliferations of groups and individuals bent on escaping the established channels in search of alternative procedures. This phenomenon, which does not constitute a novelty as such (following similar movements in the historical avant-garde), extended throughout the cultural fabric over the course of the eighties with the support of the political and socio-cultural institutions: *research plus diffusion*.

KRTU has approached this phenomenon in three previous projects: *Literatures submergides*, *Alter Músiques Natives*, *Fora de camp: Set itineraris per l'audiovisual català*. And now with *Hidden Graphics*.

This project is the result of broad research into more than 2,000 graphic works produced by graphic design studios and other creatives from the cultural world and social movements. The goal: to bring to light works and recognise authors without professional hierarchy. All too often, graphic design starts and ends with just a handful of authors of great talent and prestige, an understandable circumstance which we acknowledge in all sincerity. Nonetheless this research project focuses on the whole of the sector and its diffusion.

It should be said that Barcelona's –and by extension Catalonia's– leading position in the most innovative graphic design is to a large extent due to the prestige of individuals and groups working in the visual arts who brought the new discipline of design into the modern project: theoreticians such as the art critics Alexandre Cirici Pellicer and Daniel Giralt Miracle, architects such as Oriol Bohigas and Òscar Tusquets, writers such as Joan Perucho and Joan

Brossa and designers such as the rigorous Enric Satué and the popular Xavier Mariscal, along with other outstanding professionals such as Josep M. Trias, América Sanchez, Claret Serrahima, and the efforts of Juli Capella and Oriol Pibernat to make design a culture. We should also point out the work coming out of the regenerated design school sector.

With open, plural and inclusive criteria *Hidden Graphics* is based on three conceptual criteria that have evolved into a method: 1. Consideration of the broadest extension of Catalan graphic production from the sixties on; 2. Exploration of the areas of intersection between graphic design and other realms of communication; 3. Seeing the works in light of their impact on the phenomenon of communication or of their degree of self-awareness and work in the medium itself.

In the laborious and tireless work to gain access to the works we have enjoyed the generous collaboration of authors, academics and collectors. The physical state of many of the works –the victims of time and some on the verge of turning to dust– has forced us to take measures to "patrimonialise" and catalogue them. Thus a large part of the material, generously lent by the authors, is to become part of the collections of the Graphic Communication Foundation promoted by the future Museum of Graphic Design and Visual Communication.

This extensive, rigorous and open work has been curated by Òscar Guayabero and Jaume Pujagut, with graphic design by David Torrents, exhibition design by Croquis and moving image design by BASE BCN. We have been fortunate to have the collaboration of numerous collectors –especially Marc Martí– and of a significant number of lenders. The catalogue is published by Actar, who have also been instrumental in promoting internationally the contemporary art, architecture, photography and design of Barcelona. And throughout we have worked with an institution as emblematic as ADG-FAD, with whom we have shared this initiative, presented within the framework of the Year of Design, promoted by FAD.

The exhibition opens in Barcelona, at the Convent dels Àngels, and from there will travel to Tarragona and Lleida, with the collaboration of their city councils, and to Girona, with the collaboration of the Fundació Caixa de Girona. Later on it will travel to other cities.

To all the institutions that have made Hidden Graphics possible I acknowledge our debt. I also wish to thank the organisers and the whole team of people and enterprises that have worked with KRTU for their efforts in bringing to light and recognising the creativity, quality and daring of Catalan graphic design.

Vicenç Altaió
Director, KRTU

Hidden graphics (version 1.0)

Òscar Guayabero and Jaume Pujagut

If only people would keep a low profile in their quest for things. What I see is that everyone wants to be front and centre. Pilar Miró. *El Europeo* n° 53-54

This catalogue and exhibition seeks to rescue from obscurity and place within its context in contemporary culture a body of creative works – a goal in keeping with the KRTU line of research. Our terrain is graphic design, and the book and exhibition presented here are the fruit of a reflection on and study of the most innovative work in this field. We have endeavoured to discover, study and bring to light selected works which, for various reasons, are not well enough known or have remained "underground" and been passed over in previous studies or in what we might call "the official history of graphic design".

Our study starts with a specific time and event: the 18th of September to the 8th of October 1965, with the exhibition "4 gráficos" at the Sala Gaspar, the most prestigious art gallery of the time in Barcelona (where Picasso, Miró and Tàpies exhibited), with works by the designers and illustrators Gervasio Gallardo, Ricard Giralt Miracle, Joan Pedragosa and Josep Pla Narbona. This marked the first time that graphic design had been received as art in Catalonia since the brilliant historic period of the Second Republic. At the time of that exhibition graphic design was gaining social recognition as an artistic activity beyond its professional, technical and commercial realm; symbolically, it was being institutionalised as an artistic practice. Yet, looking at the other side of the coin, we could say that this was also the beginning of what we call "Hidden graphics".

Given the inclinations of the pieces considered here – bent on innovation, often cutting across disciplines and transgressive – and their nature – largely ephemeral, unknown or marginal – our search enters an all but unexplored territory, never before the subject of in-depth study. The pieces have never been displayed before an audience so broad as that which will have the opportunity to contemplate them at this exhibition.

When we decided to undertake this study we found a lack of appropriate terminology and that the collections and works were highly dispersed. To deal with this first problem, readers will find a series of neologisms whose only function is to clarify terms. "Graphics d'auteur", "metadesign" and "technographics" are a few of these words that we hope will give full meaning and content to this book. In seeking out collections and works we have had the inestimable collaboration of a good number of designers and collectors who have lent us pieces, their knowledge and valuable information.

Thus we have:

Hidden graphics, Pieces of graphic communication which for one reason or another have not appeared in graphic design yearbooks, compilations and studies and which are of graphic and/or sociological interest.

Submersions, From the outset our intention was clearly not to produce an anthology. It is enough to take a peek below the "water line" – especially bearing in mind the large number of graphic design professionals – to see that the conceptual and material territory which concerns us here is far too vast. Hence, like deep-sea divers, we decided to take a plunge here and there to rescue from the bottom pieces we thought interesting.

Graphics d'auteur Those works which have a marked personal accent free from academic prerogatives, commercial viability and, in many cases, client criteria.

Catalonia 1965-2002 We have a geographical territory and a defined time period, although, as you shall see, there are a few exceptions which perhaps aid in understanding a specific context or rounding out a certain area of our search.

When we talk about this project, we find it convenient to use the term "work in progress", which, despite being something of a cliché, clearly reflects the intention of an exhibition which

remains open to future additions. Hidden graphics is more of a starting point than a final destination. Many of the works in this exhibition are destined eventually for the collections of the Fundació Comunicació Gràfica, created by ADGFAD (Catalan Association of Art Directors and Graphic Designers) with the aim of fostering a museum project and starting a collection of Catalonia's graphic legacy. Thus, this work might also been seen as laying some of the groundwork for additional studies and contributions which are sure to follow on.

Territory of the study (character and geography)

Our work system has been almost as hazardous as the history of graphic design itself. Nonetheless, we have undertaken our search according to the following parameters:

First, we have focused our attention on transgressive pieces, whether that be in content or form. Pieces which seek the complicity of their target public; pieces done with limited means but which contribute significantly to the broadening of the usual expressive and conceptual horizons. Pieces that experiment with technology and new idioms. Pieces located in a no-man's land between art and design. Mongrel pieces in which different disciplines intermarry. We have, on the other hand, paid less attention to who made them than to the interest of the pieces themselves.

A second parameter was quantity. We have steered wide of graphic pieces published and/or printed en masse, seeking out instead limited-production works seen by a similarly limited public.

A third criterion was time. As we probed deeper and found graphic pieces of certain age which nonetheless preserve real interest, it seemed worthwhile to display them again and make them known to a young public who has perhaps either forgotten or been unaware of their existence.

We have also favoured the "private", or "personal", as opposed to the "public". While the general public has had access to many cultural/institutional communications, there are many graphic pieces whose existence has remained to some extent clandestine, seen only within the restricted circles of those directly involved in the creation and diffusion processes.

We have taken the Laus Awards (since 1964, the only continuous annual national awards for graphic design work in Spain) as a recognised point of reference, as a clear water line. And, as being above this line signals certain "institutionalisation" or "officialisation", the majority of the pieces here come from below it. Nonetheless, on occasion we have taken well-known pieces which, due to their character, technique or content, mark a point of inflection far removed from academicism, some of which have served as models for fruitful studies.

We have consciously avoided the advertising world, which logically operates according to parameters different from those of this study. Likewise, we have scarcely drawn from packaging or corporate identity, as the majority of these commissions, subject to strict economic and marketing requirements and clearly commercial or institutional in spirit, lack the innovative and often subversive character emanating from the pieces we have chosen.

We would have liked to have included graffiti (from political demands to aesthetic speculation, to professions of love and hate for music, social trends, urban tribes, etc.) and its subcultures of insult graphics (allusions to neighbours, public figures, etc.), toilet graphics (texts and drawings that include poetry, propositions and smut) and testimonial graphics (names on walls, urban furnishings and trees which bear witness to the someone's passing presence in the area or the sentiments of the enamoured). What is interesting about these works is their anarchic character and component of self-affirmation, features which also crop up in the selected graphic works. These drawings, scrawls, tags, inscriptions, chalk marks, etc., not-

withstanding their frequent lack of style, prove that walls do talk. Unfortunately, their ephemeral character, the need to reproduce the pieces in photos and not in their original format, and the impossibility of researching them, if not exhaustively at least seriously, discouraged us from doing so.

We have, however, included publications from the contemporary graffiti world – *Art Attack* and *Psicographik*, for instance – and have found books such as *Barcelona en lluita (El moviment urbà, 1965-1996)* by Josep Maria Huertas and Marc Andreu which reflect part of this ephemeral legacy.

While our geographical territory is Catalonia, it is true that the greatest part of the graphic work selected is from Barcelona. The reasons are obvious. On one hand, the number of professionals who work here. On the other, the large number of events to be promoted and "alternative" movements coexisting in the city – circumstances which make inevitable certain centralism. To this we might add the paucity of sources of a material, which, without any pejorative intent, we call "peripheral".

Nonetheless, we have selected pieces from around Catalonia, as well as a few from the Balearic Islands and Valencia, in an attempt to reflect to the movements and graphics activists working in those areas during the period of study, often in contact with other areas of the Catalan-speaking regions of Spain and France.

A paradigmatic case is that of Francesc Vidal, who, working in the town of Reus, has for years been producing graphic material midway between art and design, and indeed a belligerent defender of our hinterlands. As Pilar Parcerisas puts it, "Francesc Vidal posits his activity as a strategy of dissent from the periphery (...) He converts local energy into the centre of a concentric energy which he propagates in publications, and transforms the rest into periphery, and he does so from an independent, critical position bound to the spirit of the place."

Realms of study

Cataloguing has always been frowned upon, because labelling things is always restrictive, pigeonholing the work in question. Nonetheless, after a bit of primary research and analysing a good number of the selected pieces, we established various categories in order to draw the most information out of each piece and highlight the feature that led us to include it here. Ultimately, from this research have emerged the following realms:

Hidden graphics (the generic box) These are graphic pieces which, belonging to very small circuit, have had a very limited diffusion and have thus escaped the public eye. Pieces which, from their conception, were intended for a very small audience. Pieces which due to their scarce transcendence – in terms of recognition rather than quality – have gone unnoticed. And, as we said, pieces emblematic of a time, bearing witness to a certain moment in history, always within what we call the underground scene, or at the very least reflecting a will to experiment, innovate or issue a critical response to the establishment.

As an illustrative example of this, one section includes such magazines as the single-issue *Barcelona Marca Registrada*, from 1985, designed by Jordi Brusi (very active in the period and associated with the legendary discotheque Sala Zeleste), next to which is a widely reproduced poster by Javier Mariscal (after he had set up shop in Barcelona) for Bar Duplex in Valencia. In the first case we found interest in the transnational will of an initiative (published in Spanish, English and Italian) that found room for texts by Quim Monzó, photos by Humberto Rivas and an interview with Antoni Tàpies, as well as its being such an obscure publication. In the second piece, which Mariscal did in 1980, a year before the founding of the Menphis group in Italy, we were attracted by an interdisciplinary work (graphics, furnishings,

interior design) which anticipates an important part of what would later emerge from one of the most active, subversive and amusing movements of postmodernism.

Around the generic box we have established other branches of our study:

Graphic transgressions (the radicals) We have reserved this sphere for those pieces stating a clear transgressive will, both for the content (political, revolutionary, activist) and the formal and conceptual characteristics of the piece itself (ironic, brutalist, consciously careless). These pieces are often very short-lived and are made with simple and/or low-cost technologies: cyclostyles, photocopiers, one-ink printing, engraving, burnt low-resolution photos, etc.

Fanzines like Nazario's *La piranya divina* (seized and fined by the censors in a distant 1975) were the graphic reflex of a roguish, libertarian Barcelona best characterised by Nazario's friend and companion, the late Ocaña (as portrayed in the film *Ocaña, retrat intermitent*, 1978, by Ventura Pons). In a recent article in the daily *El País* the journalist Guillem Martínez draws a clear sketch: "In the late seventies, Barcelona underwent a cultural upheaval. The Francoist – that is, anti-Francoist – cultural model was spent. The current democratic model had yet to take shape. In this state of flux, certain radical, contracultural and provocative tendencies which sought in culture a moral regeneration of Francoism and full-scale liberation, had the run of the city (...) Average folk, hardly bourgeois in their origins or manners. They were libertarians. They were attracted by the homosexual scene. They were possibly the last programmatic and independent intellectual group in Barcelona." It was a period in which transgression was all but inevitable and clearly necessary – as reflected in much of the graphic work.

But it is possible to transgress not only the moral of graphics but its foundations too. Punk graphics and, more recently, David Carson have inspired a host of works in which legibility is synonymous with boredom and colour the mark of patent bourgeoisness. This underscores that oft-repeated theory of communication: "The medium is the message." Just a glance at the sort of concert flyers circulating today and you know which of them are for post-punk, industrial music, hardcore, ska, trashmetal or any of a whole raft of styles characterised by their transgressive and radical bent. Here the standards of legibility, simplicity, internal structure, etc., clash continually with the clear intent to shout out, the louder the better, their transgressive identity. They often have a self-affirmative character as well.

Metadesign (me and myself) Dictionaries define "meta" as a combining form denoting "behind", "after" "between" or "beyond", and here it serves as a starting point for defining the sort of pieces that we have included in this part of the exhibition. Our intention has been to include pieces intended for communication between designers (changes of address, private parties, design publications), done without commission (i.e. with no client) or where the client is the designer (self-commissions, studio promo pamphlets, pieces made "for the fun of it).

This category also includes graphic pieces clearly inspired in others: works done "in the style of" (from Russian avant-garde to Pop Art). Plagiarism should not be confused with legitimate reinterpretation of the identifying signs of a trend or another professional.

Now that DJs form part of the avant-garde music scene, some say that the graphic designer is no more than a graphic DJ, stealing pre-existing bits from here and there to create new graphics. Whether or not that is true, we have sought out pieces that include graphic elements rescued from the past or removed from their context – old engravings, vignettes, decorative borders, photos – in which this circumstance marks the character of the final result. Open-ended works that depend on the viewer's own background in confrontation with the graphic references used. Pieces which draw an invisible thread between Raymond Loewy and Vivianne Westwood in a photocopied flyer. What in literature are called hypertexts.

Within this realm of Metadesign, we'd like to point out the great number of publications coming out of design schools, logically short-lived and of an impact that does not often go beyond the walls of the school. The most interesting ones are those in which the teaching staff perhaps instigated but did not exercise control over the publication. The outcome may not be groundbreaking, but some do offer a portrait of the graphic scene as incisive as it is surprising.

The profusion of unilaterally generated material from many studios enriches and brings fresh, envigorating air to the exhibition. One example of this is the smallest (in terms of size, obviously) book on exhibit. Àlex Gifreu's and Pere Alvaro's studio Bis, located in the town of Figueres, published in 1998 a self-promotional catalogue in a matchbox. The tiny "picture cards" demythologise the large catalogues of the established studios. This singular work stands as a lesson in how to squeeze interesting results out of minimal resources.
Barcelona designer Martí Abril has produced some delightful re-readings of Bauhaus and Russian avant-garde graphics, making one doubt their authenticity or, as it were, their falseness. Looking at these works, we were reminded of what the Canadian designer Bruce Mau once said: "Imitate. Don't be shy about it. Try to get as close as you can. You'll never get all the way, and the separation might be truly remarkable."

Technographics (repurposing) We have considered works in which the technology employed marks definitively not only the final appearance but the very meaning of the piece as well.
The work of the graphic designer is characterised by its technical reproducibility (the possibility of production in series) and thus technology plays a part in all graphic pieces. In some cases, the keenness to explore, the exploitation of graphic art technologies and, quite often, an economic necessity which forces the designer to use in unorthodox ways the most common technologies have given rise to new and unexpected results. Repurposing –applying industrial technologies in unintended ways– has led to pieces of peculiar character and quite singular uncommonness. Work and experimentation with industrial cast-offs and with technological potentials themselves have generated, in some cases, new idioms and forged new paths.

We refer to pieces done with match prints (proof sheets used by printers to adjust or register colours), recycling other work with overprinting, using materials like paperboard as a printing support, employing techniques like spread (which permits printing with several inks at the same time in a single run) and ingenious or innovative use of binding systems. These printing techniques are not simply ways to make a design visible, they also impart a character of their own, often with spectacular results, from retro airs to a sensation of modernity. Paraphrasing the late Tibor Kalman, we might ask ourselves: What did it mean to use wood type in 1950, as in most bullfighting posters? Modernity. What did it mean to use wood type in 1976, as in the poster for the folk group La Rondalla de la Costa by América Sánchez? Singularity. Again the idea that the medium is the message.

In this group we have included works by what we might call the digital generation. Since the democratisation of digital technology and the Internet, studios have sprung up which, without being dedicated exclusively to web design, are to some degree indebted to the digital language (in many cases, these studios have links with electronic music, a creative territory in which Barcelona is making quite a name for itself).
This change might be best represented by Vasava, a project by veteran designer Toni Sellés and his son Bruno Sellés, active member of the city's artistic, musical and entertainment scene. Their book Evophat, with CD and CD-Rom included, belongs – for the chosen support, but above all for the language used – to what we might call the www culture.

Even clearer is the case of Sixis (Lídia Cazorla and Sergi Carbonell) responsible, among other things, for some of the most interesting TV graphics produced in the city, including the opening credits for the TV music programme Sputnik and the projections shown at the Sonar electronic music festival.

Graphic interlopers (come in, the door's open) We refer, of course, to those graphic pieces done by people who are not designers graphics, at least in the strict sense of the word: groups of artists, architects, writers, industrial designers, comic book illustrators, even pastry cooks. People who, despite the habitual reproaches from the pros (careless typography or lack of technical knowledge), at the very least contribute a fresh point of view – unsullied by the profession.

We might summarise our thoughts on graphic interlopers by drawing a link between two quotes from Brian Eno and Tibor Kalman. In *Oblique Strategies* Eno advises us to "change the functions of the tool". Kalman states, "design is not a profession, it is a means. It is a means of expression, a means of communication. It is used in culture at varying levels of complexity and with different degrees of success."

We are intrigued by the opportunity to gather in a single display space a magazine like *Fenici* – designed by a group of artists led by Francesc Vidal – with its "metallic, electrifying" language – and posters – somewhere between naïf and punk – by the photographer Ouka Lele and the painter El Hortelano (both from Madrid, but done when they were based in Barcelona and the two cities vied for the title of the Spanish capital of modernity).

The fact is that the contributions from these "intruders" have almost always been positive and enriching – perhaps because, although designers do not read (a cliché but true), design forms part of our culture and has always drawn on it for new ideas, new references and new concepts.

Epilogue (and now what?)

We have discovered a great variety of pieces, exemplary of both techniques and themes. Yet if they all share one common characteristic it is their small production budget. This circumstance – and, despite that bourgeois cliché about need stimulating the imagination, it would be demagogic to defend it – clearly marks the character of the pieces.
The lack of financial resources in many cases leads to a somewhat unorthodox use of the technological means available to designers. This new way to approach printing, die cuts, folding, etc., produces surprising, and interesting results. It often fosters new means of expression which the design establishment later adopts as idioms, and which mark trends.
For example, photocopies burn and degrade images because they are a relatively unsophisticated means of reproduction. Yet they provided a support for the punk language described by the musician Sabino Méndez in his book Corre Rocker, Crónica personal de los ochenta: "The coda was the spread from London of the punk movement, a vague adolescent aesthetic insurrection of ill-defined anarchist overtones that declared the failure of utopias and denied the validity of any possible adult future."
Subsequently these "deformations" and printing errors have been used profusely in communications made with quadricolour and generous budgets when the designer sought to evoke this critical air of rebellious youth and barricades in the street.
At the moment we see a certain fascination for bad taste and crude workmanship: a cult of ugliness. This express desire not to make beautiful images has led many designers to reject

wholesale the preachings of the rationalist school, with its pure lines and less-is-more dogma. "Hidden graphics" often celebrates baroquism, intoxicated recycling of kitsch and darkness as the natural environment, possibly because many of these graphic pieces have been made in and for the night.

We might speak of an urgent design, rapid responses to ephemeral problems: a party at a friend's house, a Friday night concert, a change of address, etc. These responses are conceived not to endure any longer than absolutely necessary to get the message across, often to a small circle of people. In this category we might include a good number of flyers, though over time some have acquired undue importance, becoming overly sophisticated in both design and printing. We don't find much sense in a flyer for a one-night DJ session at some bar printed on both sides in four inks and varnished. If the subject of the communication is ephemeral, the medium should be likewise. We find virtually indestructible laminated flyers with an approximate useful life of one week. Speaking of this (and certainly not as a soapbox ecologist), John Thackara, specialist in design, innovation and new means of communication, says: "The things that are designed today are too heavy. By heaviness I mean that just about everything that we design and consume encourages the squandering of matter and energy flows."

We have seen a series of shared features which mark both a certain manner of working and a set of aesthetic results. As we have said, the influence from the music scene is very important. For years now the more or less libertarian ideology of rock'n'roll has impregnated publications, posters and record covers. The sensation of being outside the system spurred the psychedelic experiment, the demythologising of sexual taboos, and, later, the graphic anarchy of punk.
With the proliferation of electronic music the rebel ideology gives way to hedonism and futurism, graphics becomes more sophisticated and looks to the past for images, drawing on the graphic legacy as a veritable image bank.
Equally, the graphics produced for a whole range of products aimed at the youth market – sportswear, soft drinks, hi-tech gadgetry, etc. – draw heavily and continually on music graphics in an attempt to connect with the target public.
Even designers themselves join in the Manierism, and therefore forsake transgression, when they follow time and again a single *modus operandi* – resorting repeatedly to plastered-on bits of paper, burnt photos, photocopying errors, etc. – which, while perhaps making sense in the pre-Mac era, is now an act of mere graphic nostalgia.

At the same time the links with the world of comics (sometimes known as the "poor man's cinema") fosters a more narrative design in which content prevails over form. Indeed many comic book illustrators have ended up in graphic design, thus the tendency to use irony as a means to attract the user and communicate a specific point. This is the nexus between the underground comics of the late 70s and much of the graphics done in the 80s. The most obvious case might be Javier Mariscal, but he is far from being alone.

The other two great sources of inspiration are art and literature. Publications and graphic pieces by artists suffer undeniable technical and semiotic weaknesses, yet they contain a vast cultural richness and stylistic freedom that designers have been quick to adopt. It would be absurd to deny the links between the visual poetry of Joan Brossa and the quasi-advertising work of David Ruiz (1995 calendar) or Enric Aguilera for the book *Cervantes 450+1* (published by Nova Era in 1998).
Likewise, varying adaptations of what the surrealists call *l'objet trouvé* are seen in works by Peret and many other illustrator-designers (notably those from the old Galeria Serrahima

scene) and more recently in some pieces by Joan Cardosa and others – confirming what we already knew: the better the designer the less defined the dividing line between art and design.

On the other hand, graphics by writers of marked intellectual bent in publications such as *L'avioneta*, *Verso*, *Tecstual*, *Literradura* and a large number of publications listed in the KRTU catalogue *Literatures submergides* have had a strong impact on editorial design and magazines. This is seen in literary publications as well as art magazines and catalogues, many of which have drawn heavily on the minimalist language (by necessity more than by choice) with large blank spaces and a habitual use of a single ink. The graphics by Claret Serrahima – a figure often surrounded by intellectuals and involved in such projects as the box-magazine *Cave Canis* – are a clear example of this.

The list of influences is endless, but perhaps we should point out some for the great impact they have had on the graphic design world or for the new territories they have opened up in the graphic communication field.
At a certain point, the relations with cultural activists fostered, from a local perspective, a recovery of the avant-garde, giving rise to, for example, a low-intensity surrealism that employed the collage as a basic technique. They even adopted features of Dadaism, playing with typefaces of varying sizes and freeform composition.
In the period of healthy libertarian debauchery following Spain's return to democracy the big influence was the US west coast underground movement, centred in California, which reached its climax in the 60s (and like most everything arrived in Spain somewhat after the fact) with its psychedelia and shameless, nihilist comic books.
Later emerged the graphic crudeness of English punk, perfectly adapted to the technical and professional precariousness of a new generation of designers.
If Neville Brody suffered profuse plagiarism as modernity emerged in the 80s, mostly at the hands of the "design establishment", over the last decade David Carson has been the true guru of underground graphics. Whether due to his origins in the California surfing scene, his lack of academic background or his involvement with cult magazines like *Beach Culture* and *Raygun*, the fact is that, though he might not always have been there first, his brutalist use of typography and appropriation of languages like the fax errors he popularised make him an inevitable point of reference.
As we have said, many others have marked styles or contributed solutions, from the industrial post-punk of Berlin to the retro-futurist mixes of the 50s, to the revisionist work of The Designers Republic and, in turn, Japanese graphics as a whole.
At this point in time, the digital generation is producing a large quantity of covert material on the Internet, with John Maeda and Joshua Davis serving as models, and creating, for example, varied, monographic and mixed browsing sessions for others – i.e. web-jockeys e-judo (www.e-judo.net) – while the earlier generations ask what's the good of all this Java script, flash, intranet, etc., proclaiming (to lighten the load of their loneliness) that "the computer is no more than a tool, a faster pencil".

Finally, we should mention the sensation of freedom emanating from most of the pieces. Far removed from commercial ploys and client demands (where not self-commissioned, the work was done for free or at a friendly discount), the designer is free to experiment, innovate and, of course, in some cases to err. These "mistakes" point, in many cases, to new paths and often insinuate trends that standard design later adopts as its own. As Bruce Mau says: "Don't be afraid to make mistakes, the mistake is the right answer when you want to obtain a different truth".

Note (Warning!)

As far as documentary sources are concerned we must sound the alarm. We are losing an important part of the existing legacy. Collections are few, managed by volunteer amateurs and without any sort of official control.

Thus the existing collections are partial, biased and, in many cases, hardly rigorous. Nonetheless we must recognise the fine work of these private collectors, who spend their own time and money to organise, conserve and archive graphic works. This is the case, for example, of Marc Martí and his excellent collection of posters, Albert Isern, a true collector of graphic pieces, and Jordi Pablo, an artist fascinated by all sorts of pieces of communication.

We hope that with the project for the future Design Museum this incessant loss of legacy stops and that together we will be able to make the Museum a place of research and study into the past, present and future of graphic design – including, on our part, underground graphics.

We could not end without an apology to all those creators not present in this catalogue and exhibition and who undoubtedly could be. Our study, however, is only a personal approach, naturally subjective. Nor is it our intention to catalogue all that is of merit and exclude that which is not. Our primary goal is to recover pieces which attract us, strike us as informative in some way, we enjoy and in most cases have not found their way into major graphic design exhibitions in Spain. We hope that for you as well this will prove a useful means for rediscovering works, creative talent and trends.

Underground ideas that bloomed most?

Raquel Pelta

In 1971 the public, media, administrations and most intellectuals in Spain were quite unfamiliar with graphic design. Although, ten years earlier, a group of graphic artists had founded the association Grafistes Agrupació FAD (now ADG-FAD) and several schools – Massana, Elisava and, later, Eina (1966) – on the basis of a conscious, modern concept of design, FAD lacked institutional support and found itself polarised between two cities: Barcelona and Madrid. On the other hand, despite the significance of the movement there, it cannot be said that in Madrid there was a real awareness of what design meant and Barcelona always pulled more weight.

At the time there were some 6,000 professionals in Spain who, under different denominations – commercial artists, graphic artists or graphic designers – worked for around 1,000 advertising agencies, almost all of them small and founded after Franco's Stabilisation Plan of 1959. There was, in fact, a sort of inflation in the number of professionals, many poorly trained, which, with the subsequent ups and downs of the economy in the sixties, only served to swell the ranks of the unemployed.

Then, in 1966, an event occurred particularly pertinent to an understanding of how the publishing sector evolved: the enactment of a press law (drawn up by Minister of Information and Tourism Manuel Fraga) which put an end to the previous censorship. However, as it only introduced a very relative freedom – with publications continuing to be subject to seizure and publishing firms to closure – its true importance remained somewhat limited. Nonetheless, though always of meagre distribution, texts of a social and political nature and less than commercial design did appear.

Spain's embracing of the market economy brought out into the open certain ideological questions which had never before been the subject of discussion. This was the case with the redeeming nature of design, while there was also a growing consciousness regarding its "collaborationist" role in the success of the economic reforms embarked upon by the dictatorship.

Therefore, at the beginning of the seventies, some artists – the more enlightened ones, who certainly were not many – seized upon design as an instrument of social change, as another resource for the opposition to Franco's regime. Design, as they saw it, had a cultural dimension that made it capable of contributing to the mobilisation of political consciousness, a stand linked to the progressive views then sweeping Europe.

In addition, the absorption of design into a consumer society stirred a certain amount of reflection on the relationship between design and the fostering of culture. On this point, the spread of semiotics through design schools proved to be a key factor. In 1967, for example, we see Eina organising a symposium with Gruppo 63 of Italy, bringing Umberto Eco and Gillo Dorfles to speak in Spain for the first time.

Still, the circle of people who thought of design as a socially committed form of visual communication and not merely a question of aesthetics remained small. In general terms, these people were not able to arouse the interest of those who could ensure that the message reached society, namely the critics and journalists. Perhaps it was due to this lack of interest – and of forums to express what interest did exist – that *CAU* magazine (published by the Official Association of Technical Surveyors and Architects of Catalonia and the Balearic Islands in 1970) caused such a stir among designers.

However, we must qualify the impact *CAU* had at the time, given that its distribution was almost wholly limited to Catalonia, with news of its existence reaching a handful of artists in the rest of Spain through architecture magazines and such clandestine left-wing publications as the communist *Nuestra Bandera*.

CAU dedicated its ninth issue to graphic design, stressing one central idea: design, as is the case with architecture and town planning, aims to secure a more human environment, further pointing out that "the mission of the designer is to transform all information he is given into visual communication".

This created a determination to explain and introduce these new ideas, which led some designers to preach a curious gospel. It is sad yet entertaining to read the experiences of Macua and García-Ramos, two Madrid designers whose "preaching" to a great extent resembled the methods employed by certain members of FAD: they relate how they took part in a series of debates organised by the trade unions to raise the awareness of business-men regarding the value of design.

On a sort of road show through the Spanish provinces, they gave talks on design and archi-tecture, design and communication, etc. These "seminars", sometimes interrupted by police raids, drew few participants and, given the blinkered attitude of their audience, they often had no impact at all. However, the most interesting thing about the whole affair was the attitude of the designers: "We believed that we were contributing to change through the introduction of industrial design. We thought that it was a change which would open the door of modernity. That behind design came culture, or that they even walked arm in arm. That behind culture, behind modernity, behind the vanguard, inevitably came liberty".

By the time of Franco's death in 1975, however, ideology as a symptom of the parallels between design and society began to wane, among other reasons due to the sacrifice of many ideals for the sake of a peaceful transition. There were new realities to deal with, mani-fested in the gradual abandonment of critical thought and with it the ebbing of social com-mitment. In the design field, cultural involvement gave way to projects, methodology and the reality of technical conditioning factors, thereby setting a course which pretty much prevailed until the nineties. This trend became particularly obvious after 1982, when the Socialists came to power.

Meanwhile, between 1975 and 1977 there was an explosion of civic activism, movements which designers contributed to with somewhat naive yet exuberant graphics. Likewise, the first democratic elections fostered to an activity unheard of in the forty years since the demise of the 2nd Republic: political graphics, which generated an enormous quantity of posters, stickers, leaflets, advertisements, etc.

In the absence of in-depth studies, it is difficult to understand how designers' approached such unfamiliar terrain based on an experience which was, at least seemingly, nonexistent. However, to explain this phenomena maybe we need only remember that during the latter part of Franco's regime ideological activity centred on politically committed graphics com-missioned by the left, especially the Communist Party. So, in the 1975-1977 period, some designers had already been involved in campaigns in favour of freedom, amnesty, etc.

These clandestine – or semi-clandestine – experiences with propaganda, soon led the politi-cal groups to reflect on the effectiveness of the methods used and to the realisation that they lacked an effective propaganda machine: the resources used during Franco's time were

no longer appropriate. It was now a case of lending graphics positive content, defining one's own product vis-à-vis the competition. Therefore, after the first elections, and following the course of the democratic transition, graphic design, though probably more professional, evolved towards increasingly moderate and conservative options.

Ultimately, the relationship between design and the political parties was mostly determined by the latter, and here it was perhaps the Socialist Party (PSOE) who first realised that design was the perfect tool for presenting the image of modernity Spain needed, especially abroad. Perhaps, as Alberto Corazón has pointed out, this awareness of design's importance arose because, on one hand, the party's ranks included sociologists with a knowledge of communication theory and, on the other, because what little discussion of the role of design that had taken place during the clandestine years had occurred on the left.

During the eighties, graphic design changed its theoretical discourse. No longer so interested in social change, the new discourse was more concerned with satisfying consumer needs, reflecting the fact that we were now an openly capitalist society. On this issue, a bit from the catalogue for the exhibition *Diseño, Di$eño* (1982) speaks volumes: "Design will have positive social impact in Spain to the extent that detects and responds to the aspirations of the citizen, as he is increasingly aware that improvement in his quality of life does not necessarily depend on mere quantitative accumulation, but on the consumption of qualitatively better products and the enjoyment of an urban environment to his liking. This also includes the use of competent public services which as a taxpayer he has the right to demand".

To a large extent, the change was produced from above and coincided with the expansion of the institutional field given that the democratic process spawned new organisations and social and cultural services, at the same time that transformations occurred in institutional and business identities.

A resolve to modernise led to institutional support and the creation of organisations which promoted design, as the politicians were increasingly aware of the importance of design as a competitive factor and in the cultural image of the country. Therefore, in Catalonia, for example, the BCD (Barcelona Design Centre), legalised in 1975, received considerable backing; the activities of ADG-FAD intensified, with a greater presence in international forums; the Catalan Regional Government commissioned the White Paper on Design in Catalonia (1982); etc.

However, not only is it important to do, but also to demonstrate, and the successive Socialist governments were aware of the need to promote the image of modernity within Spain as well as abroad. They therefore invested in a massive image campaign which culminated in 1992, year that also saw a serious economic crisis with its consequent effects on the design world. Significant resources were invested in this campaign and, though we should recognise that it fostered and spread the concept of design, this was also done in a self-interested manner.

Meanwhile, the eighties witnessed the consolidation of a new generation of designers – among them Peret, Pati Núñez, Alfonso Sostres, Josep Maria Mir, Quim Nolla, Ricard Badia, Òscar Mariné, Tau Diseño, Paco Bascuñán, Daniel Nebot, Pepe Gimeno, Javier Mariscal, etc. – who discarded the discourses of their predecessors. They appeared at the same time as the so-called "design boom" and were identified with a club culture – in Madrid, for example, known as "la movida" – that coincided with a widespread burst of hedonism, as people seemed to want to enjoy themselves and live in a democracy now more sure of itself after the failed coup attempt of 1981.

This design boom aroused unusual interest in the foreign press – on top of the attention aroused by the democratic transition – and among certain foreign theoreticians and researchers (Guy Julier, Emma Dent, etc.). It also caught the eye of a good number of designers abroad who were attracted by what they saw as a fresh, distinct way of life.

The phenomenon reached the Spanish media too, and with the appearance of the first professional magazines – *De Diseño* (1984-87), *Ardi* (1988-1993), *Visual* and *Experimenta* (from 1989 to today) – design now had its own press. On the one hand, this proved positive as it helped to raise awareness of design, though negative on the other, as it trivialised the profession on many occasions.

This trivialisation, together with business structures which had failed to modernise, caused certain disenchantment among designers – mirroring the political disaffection – as actual achievements fell far short of expectations. There had been the hope that the ideas that had emerged, almost covertly, during Franco's time and the transition would bear different fruit than had occurred in reality.

At the same time, in a social framework in which it was difficult to reconcile productivity and consumerism with sustainability and ecology, yet another generation of designers, whose interests and references were clearly international, appeared on the scene. Which simply goes to show how, over the last twenty-five years, we have moved on from a more or less underground utopian awareness to an increasingly open-minded approach where technology takes pride of place with its challenges and uncertainties.

In this new scenario, however, there still continues to exist an abundance of work and ideas which fail to receive the interest of either the institutions or the media, who still view design as "added value", seeking out big names, novelty and flashiness. In this respect, much underground design still remains.

The Tale of the Picòmetre

Julià Guillamon

I started working in the Catalan newspaper *Avui* in 1983, where they had recently computerised the editorial department. One of the things that most surprised me was that while the journalists used a computer (a Wang?) to write their articles, the designers continued to lay out the pages using a pencil to write on paper templates. To convert typographical margins into *picas* we used special rulers which, in the internal slang of the newspaper, we called *picòmetres*. Some even carried this name printed on the transparent plastic. Whenever they did the layout for a page, the typesetters wrote the codes and justifications on the templates, then the journalists copied these at the top of the screen and began to write their text. We cubs worked side-by-side with the survivors of the paper's early years, when the *Avui* had held out special hope. The head of the proofreading department had been a colonel or general during the 2nd Republic. When a journalist went out to cover some event, the writers would dictate the articles over the phone to the news desk. One of the people working on the news desk was called Maria Eugènia, and was the daughter of the modernista poet Plàcid Vidal. Republican generals, modernista poets, *picòmetres*: a whole world was drawing to a close, while the screens of the Wang computers provided a glimpse what was to come. By the end of the eighties, when I quit journalism, the typesetters were laying out their pages on computers, the *picòmetres* now gathering dust. I asked whether I could keep a couple of these gadgets with the *picòmetre* label on them. I then sent them to my literature teacher from pre-university days, who was Chilean and lived in Viña del Mar. The Chileans call the penis *el pico*, I thought she might like it. It just goes to show.

—

We babyboomers developed a strong sense of time. Between 1972 and 1980 the changes came about very rapidly. When you're twenty years old, the past is a scratchy, jumpy one-reel film. The stills overlap each other on a waste heap of inflammable nitrates. Some of us devoted ourselves to mending the roll of film so that we could rebuild a sequence that would be of some use to us. Everything interested us, the revolutions of '68 and Glamm, the rowdy libertarian scene of the Barcelona Rambla and committed, militant politics. As we couldn't live it in the present, we experienced it through a mythicised past. We dug out our elder siblings' records, magazines and comics: *Ajoblanco* and *Star*, the *Nova Cançó*[1] and the *Documents de la guerra i la retaguarda*. And we discovered, late in time, the modern design of the late seventies (the Mec Mec gallery, the sophisticated designs of Quaderns Crema published by Antoni Bosch, the first works by Javier Mariscal). Many of these images were inspired by thirties graphics. Being modern after Franco's times meant a fascination for art deco, rationalist typography, popular culture (one of the *FAD*[2] architecture awards in those times went to a bar that mimicked a small town social club). Being modern meant being old-fashioned and elegant: drinking cocktails instead of beer, playing billiards and wearing a tie. Afterwards we added Marxism, anarchism, Catalan nationalism, velvet jackets and the beard. I shaved my beard and bought a cotton jacket. I would go by the newspaper, hang up my jacket and use my Wang to summarise the scarce content of that morning's press conference in an anonymous article.

—

The first magazines of the eighties – *Diagonal*, *Latino*, *Cara a Cara* – were more or less barefaced copies of Andy Warhol's *Interview*. The second batch – *Fenici*, *Tzara*, *De diseño*, *Metrònom*, *Artics* – took some elements from the modern magazine – dropping the society pages portraying the lives of the rich and famous – and included contemporary art, giving special attention to experimentation and the new creators. The counter-culture generated a visual gallery based on comics and psychedelic art, surrealism, collage and détournement (manipulated situationist images). Punk radicalised some of these procedures – suppressing imagination, hallucination and escapism – but arrived late in the day and had scarce impact. What really took root was post-modernism and post-punk. From the outset, the former emerged as a reaction against utopias and sixties counter-culture. In response to over-worked drawings, post-modernism proposed a crisp line; in response to symphonic rock, Roxy Music and musical minimalism; in response to abstract art, representational painting. We moved on from a tangle of orderless shapes, lines and colours, to clean, stylised design, with a separation of points between columns and, at most, an ornamental border. Post-punk expressed the rebellious spirit in a motely assortment of brutal images and photographs, disturbing graffiti and somewhat crude applications of the new technologies in flyers and installations. In contrast to punk, post-punk rejected nothing. It maintained the critical spirit, stylising it and turning it into a fashion phenomenon or, from a more pragmatic point of view, using it as an exchange currency in the face of cultural power. A good deal of graphic content was generated around these two trends, ranging from the scruffy flyer announcing a concert to the luxuriously designed and edited institutional magazine. The eighties seemed to be a contradiction in terms: contemporary art and stylised advertising, experimental music and institutional grants. This contradiction was barely felt as such: it was honestly believed that the public administrations had a duty to subsidise avant-garde artists. And, to be honest, rarely has there ever before been such a willingness on the part of political managers and the heads of cultural programmes at savings banks and the media. I would like to think that, as in my case when I worked for the newspaper, the people in charge had been come of age in heady days of antifranquismo and now felt insecure. The disappearance of political culture and social commitments had caught them wrong-footed. For a brief period of time, while they got their feet back, we had the word.

—

In my book, *La ciutat interrompuda*, I maintain that, around 1986, a change took place in the kind of city we wanted to create in Barcelona, based on a fundamental change in cultural models. Up until that time, it was believed that the great renovation projects – the possible utopias of the sixties – could not be achieved, but that the real world could be transformed by small-scale interventions. An insignificant garden, a minuscule bar or three rows of tiles in a seedy neighbourhood bar opened an entire universe of new possibilities. Graphic design nourished many of these transformations, creating new forms that announced a whole new way of living linked to the recovered prestige of the urban world. The naming of Barcelona to host the 1992 Olympic Games meant a change in the proportion and way of understanding cultural policy. The small changes which had fired people's imaginations during the crisis seemed too insignificant to meet the requirements for development and growth. The public authorities were ready to take back the leadership they had temporarily relinquished. Institutional publicity changed from genteel invitation to coercive pressure. The massive intervention by the public and private powers in the world around us led to the negation of all the values of individualism as we understood them in the transition from the seventies to the eighties, as a freeing up of the ideologies that hoped to regenerate society. At first the transition between these two models was presented as a natural flow. The very same studios which had created the image of Barcelona in the eighties, by their own momentum, were invited to

design the first images of Olympic Barcelona. The publicity meant for the rest of the world – the jockey or the high-jumper over a view of the earth taken from space – was, however, commissioned to large publicity firms from abroad.

—

Barcelona '92 represented the emergence of post-modernism as the cultural model of late capitalism. Approaching the issue from the standpoint of gratification and consumption, in his books Fredric Jameson has described this process as a definitive expansion of materialism. The new mass individualism dispenses with historical and cultural references, one's surroundings and even the need for coherent accounts which justify our relationship with the world around us. It becomes increasingly difficult to find one's place because our sense of the past is being systematically snatched out from under our feet. What was really happening in 1986, or in 1991? Comparing the official discourse on the transformation of Barcelona with the views presented by writers, artists, filmmakers and graphic designers the contrast is staggering. This was the main argument of my book. One of the most important features is the substitution of a sense of history by a life led in an intense present. The last few years have seen a trend which attempts to recover many images and graphic styles from the seventies. I believe that this recovery is a form of libidinal bribery, a regression to childhood whose purpose is to turn the fantasies of our memories into merchandise. The seventies are being totally reinvented with the revival of the disco aesthetic. Indeed, the thirties which the moderns tried to recreate were probably not the real thirties either. Jameson, following in Adorno's footsteps, states that current society is reproduced by practices and habits, that technocracy and consumerism require no foundation, and instead attempt to eliminate the last vestiges of perspective implicit in concepts and ideas. To deal with the defencelessness created by this lack of references, each individual attempts to re-establish the basis of his own world. The first time I ever attended an event which contained extreme examples of isolated subjectivity (which could only be discerned from the external objects and decor) was an exhibition by Carles Pazos in the early nineties. Art critic María Cuchillo deciphered the opaque symbolism of the compositions on the basis of the artist's tastes, phobias, fixations and quirks. Nowadays this extreme individualism even appears in typography catalogues.

—

What we used to search for across time, in the intellectual and social past, we now search for across space, through travel, in careers that are closely tied to the contacts we establish in an increasingly unstable, fluid network. The imagery of this vital route reaches us in real time, as it attempts to impress the public with the harshness of its realism or the immediacy of its omnipresent existence. All symbolic content has been seriously weakened or has even disappeared behind a mirage of instantaneous communication. The ideas of the residuum, cross influence, mixture – the common areas of contemporary art – are everywhere but express nothing. In some of the latest publications that the organisers of this exhibition have allowed me to see –Evophat, Rojo, BCN+, Hay un avión en el parking– the frontiers between design, contemporary art and fashion have been totally wiped out. The texts, fragmented and decapitated as they are, provide for tough reading because they seem to be written in a language of private references or because, in the end, the images no longer require any explanation whatsoever before bursting into our consciousness with their promises of adventure, meaningful life and libidinal gratification.

—

In *The Seeds of Time*, Fredric Jameson talks about the antinomies of post-modernism, the inner conflict that lurks in thought and language to the point where it confronts us with incompatible choices. A radical, irreconcilable and non-dialectic opposition between identity and difference, between nature and culture, between the lack of essence and foundation and the new regimes of law and order, between utopia and dystopia. Contemporary art, literature and design are also at an impasse caused by a confrontation without alternatives: communicating or cutting oneself off, returning to political commitment or playing with the permutations of fashion, regaining abstraction or living in a world that lacks significance. In this situation of impasse, irony, the joyful recreation of forms and styles, revisiting images from the past in order to explode its myths, all brings us back to the intimate, human dimension of graphic art.

—

In the eighties, it again became fashionable to read Joseph Roth. There was one which I liked in particular, *The Counterfeit Weight*. In Roth's novel the loss of values produced after the fall of the Austro-Hungarian empire was expressed by objects which offered an objective correlation with the situations it narrated – in this case the weights used by market traders, which were inevitably fixed. For a time I thought that the confusion of different coins accepted as legal tender would be a good way to illustrate what we had lived through since the early seventies. The 50-cent and 2.50-peseta coins, the peseta with a "1" instead of Franco's face. Then the first peseta with the king's profile on it, which everyone sought because they were so rare. Then later on, when the first bus ticket machines came out and there was a terrible shortage of small change, the brass peseta coins issued by certain shops (I still keep a collection from the Tomàs cake shop in Poblenou; it was the worst period of the crisis and the shopkeepers made the best of a bad situation with brass coins). Afterwards, for many years, several sets of currency circulated: we had Franco and on large denomination currency and on small change the king (who by now had a bit of a double chin) and another set with landscapes and tourist sites. It was that sense of losing one's bearings which Quim Monzó's books describe so well (*Cacofonia*, *Quatre quarts*, *El Nord del sud*). That same loss of references I tried to salvage in the newspaper's *picòmetres*. Perhaps this entire graphic production speaks of little else: the loss of the measure of things, and the urge to regain it.

[1] Nova Cançó: literally "new song". Folk movement that vindicated the use of the Catalan language in defiance of the censureship of the period.
[2] FAD: Foment de les Arts Decoratives, Catalan graphic arts association.

HIDDEN
GRAPHICS

Hidden graphics beyond design
Xavi Capmany

It seems difficult to establish the formal, conceptual and even ideological characteristics to be found behind a piece of graphic communication that lend it the status of hidden. Although we may consider what is hidden as being defined by its concealed or non-manifest condition, whether to the eye or comprehension, translating the concept to the field of graphic design entails numerous pitfalls, major contradictions even.

The act of communication is and has been one of the fundamental, and inevitable, marks of identity in graphic design work. From the moment of conception, any piece of graphic art is beholden to the need to communicate, to announce itself, to express itself. Every morphological, syntactical and conceptual component placed on a graphic stage is meant to get the message across. Thus composition, colour, texture, typography, images have meaning. "In graphic design, solely employing clarity and an impartial approach in order to present information is not sufficient. The challenge for the graphic designer is to convert data into information, and information into messages of meaning," says the designer Katherine McCoy. If this is the case, we can hardly talk about hidden graphics strictly understood as an art form lacking in communicative intent. Even in the most radical graphics, codification and systematisation of a hermetic, cryptic, closed universe the designer must consider the comprehension of and, therefore, "legibility" for the initiated.

If, as we have seen, graphic design owes its greatest debt to verbal and visual communication – and indeed a stimulating creative challenge – a graphic work is hidden (in our sense of the word) when this quality transcends the piece itself and, on the other hand, involves fundamentally the individuals and/or the different social structures that they have erected. The numerous and ever changing socio-cultural, economic and geographical situations which, in all likelihood, an individual must face over his lifetime, will also continually relocate him in various areas of communication. Across time and space, we are all neither receivers of the same messages nor, even less so, do we receive all the messages.

Even so, we find ourselves ever more often before a persistent will to standardise our cultural models and icons. Whether through a careful strategy of constant, systematic implantation in the streets or the various media, or through the impressive deployment of forces by the economic powers that serve a specific brand name or product, or through anything that is presented as being of an "assumed" and widespread social interest or, in other cases, subject to the advantages of ideological flirting by the governors of our public institutions, we are witnesses to a dramatic impoverishment in the diversity of our personal iconographic

universes and, as a result, of our critical capacity. It is an obvious fact: far from any supposed innocence, the graphic images and forms most of us recognise are being imposed upon on us.

Little room remains to explore new avenues. Although by definition the design professional must meet the requirements of every commission he receives, even at the risk of sacrificing his own principles, he seems to have relinquished the right to dissent to the impositions of the market. A great number of the ideas that we see in graphic design today have lost that always desirable quality of humanity. Going by the damaging, constraining values of marketing techniques, unable to accept that the intellectual capacity of the public could be any greater than an amoeba's, the vulgarisation and progressive creative mediocritisation brought about by the complacent use of new technologies shot through with feelings of inadequacy, and, last but not least, the growing social childishness fostered by the unquestionable truth of political correctness, it seems quite clear that certain travelling companions have decided how the language of contemporary graphic arts is to be allowed to evolve.

Leaving aside the task performed by a number of "snipers" who, from time to time, take on new challenges and articulate new formal and conceptual ideas, a large number of professional graphic artists have opted for the path of least resistance. "In design you need permission, since someone has to pay the print run," declares Edward Fella. And so, giving the lie to all idealistic claim to any common ground with what used to be the social function of design, Kazuo Kawasaki claims, "Whether you like it or not, graphic design is a business".

Perhaps, removed from fears of institutions, large companies and large budgets, we may still come across some style of graphic design with the ability to surprise us. A style which, because it does not seek to hide and melt into the pandemonium of repetitive forms, is less indebted to the vagaries of time and opts for the word instead of the prevailing vacuous noise. If this was the case, the designer would then need to act with a clear desire to illuminate the receiver of the message in each of his works, to go beyond the commonplace and, without a sideways glance, transcend the limits of his own professional field. Faced with the apathy and disenchantment that imposes itself on a daily basis, the designer must recover his curiosity. Accordingly, in an article entitled "The ladies have feelings, so… should we leave it to the experts?" the Indian writer Arundhati Roy says: "Painters, writers, singers, actors, dancers, filmmakers, musicians are meant to fly, to push at the frontiers, to worry the edges of the human imagination, to conjure beauty from the most unexpected things, to find

magic in places where others never thought to look. If you limit the trajectory of their flight, if you weight their wings with society's existing notions of mortality and responsibility, if you truss them up with preconceived values, you subvert their endeavour."

The groups and/or associations of graphic designers themselves, seemingly stripped of their capacity for public leadership, mobilisation and renewal, need to overcome their incestuous and cliquish modus vivendi, the bonding agent of a way of practicing and understanding the profession. In contrast, we must create new nexuses of cooperation and training with a wide range of professional sectors, both old and new. If design is not capable of increasing its capacity to relate, we will have to question our role as an agent of influence on the make-up of the world.

We can not afford to fall into the trap of understanding design as a phenomenon isolated from the socio-cultural circumstances that surround it and which, therefore, determine and reshape it. An old tale, which is repeated in various ways in different cultures, tells the story of a beggar who spent the better part of his life pleading for alms on the corner of a busy street. For many years he lived off people's charity and, already very old, he continued to hold out his trembling hand for a spare coin. One day the old beggar died right there on the spot. After a time, the street corner was dug up to repair the sewers and a large chest full of jewels and money was found. The beggar had spent more than fifty years sitting on top of a fabulous treasure but, unaware of its existence, had not ceased begging for one single day of his life.

It is surely beyond doubt that it is not at all easy to stand on the fringes of the contemporary world and not be totally excluded. The increasingly unifying spiral of languages, aesthetics and communication schemes are opening new paths in all spheres of life and professional territories. No wonder we are bored, given the stagnation fostered by the lack of dissidence and alternatives. We must search for the treasure, stop begging and never stop keeping our eyes wide open.

GO-003-GO **RELECTURAS**
CATALOGUE OF PERET'S WORK AS
AN ILLUSTRATOR FOR THE DAILY *LA
VANGUARDIA*, PUBLISHED FOR AN
EXHIBITION AT THE TANDEM GALLERY.
DESIGNED BY PERET, COMBINING
ILLUSTRATIONS WITH TEXTS TO CREATE
A DISCOURSE APART FROM THE
EXHIBITION.

 PERET
1995

 12.5x20.5 cm.

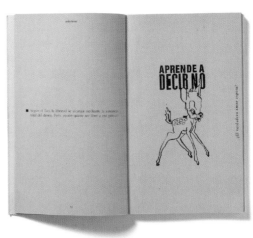

GO-009-GO **10 X 14**
COLLECTION OF BOOKS. MONOGRAPHIC
PUBLICATIONS DEVOTED TO GRAPHIC
DESIGN. PHOTOCOPY.

**XAVIER CAPMANY,
CARLOS DÍAZ, JAUME PUJAGUT**
1992

10.5x14.5 cm.

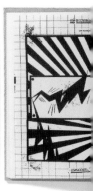

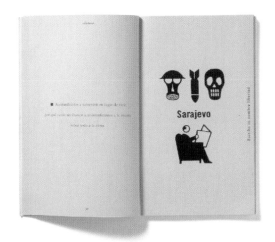

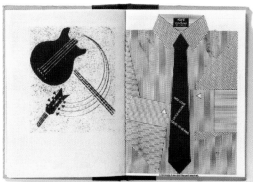

GO-071-GO **D'ACÍ I D'ALLÀ** **DANIEL MELGAREJO** 50x70 cm.

POSTER FOR A GIFT SHOP. GATHERING
PLACE FOR THE "GAUCHE DIVINE" IN
THE EARLY SEVENTIES.

POSTER FOR A BAR IN VALENCIA
WHOLLY DESIGNED (FURNISHINGS,
DECORATION AND GRAPHICS) BY
MARISCAL ANTICIPATING THE MEMPHIS
AESTHETICS, A YEAR BEFORE THE
ITALIAN GROUP WAS FORMED.

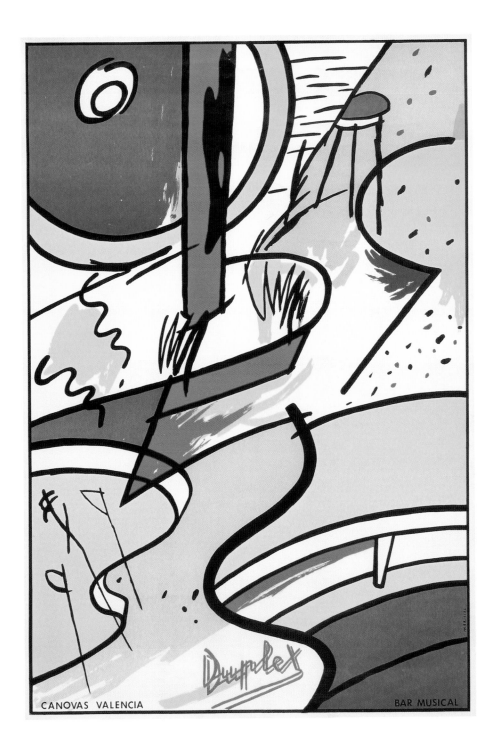

GO-141-GO **UN POEMA PER LA PAU**
EXHIBITION CATALOGUE. SINGULAR
GRAPHIC TREATMENT PLAYING WITH
THE DIRECTION IN WHICH THE BOOK
IS READ.

BIS
2002

15x21 cm.

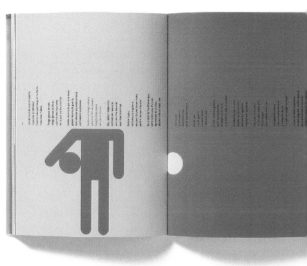

GO-143-GO **MANES**
BOOK. BASED ON A PERFORMANCE
WORK BY LA FURA DELS BAUS. THE
GRAPHICS REFER TO FAXART WORKS IN
WHICH THE INNOVATIVE TYPOGRAPHIC
TREATMENT STANDS OUT.

TYPERWARE
1996

21x28 cm.

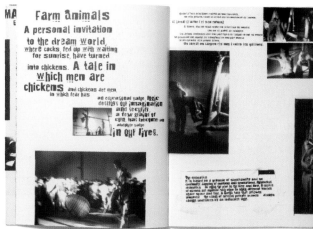

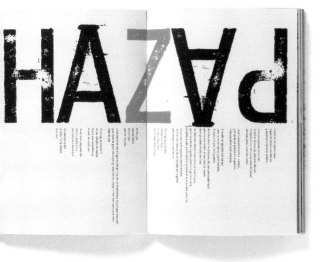

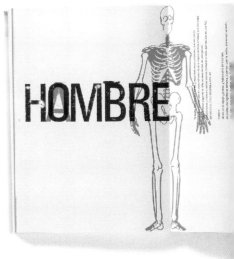

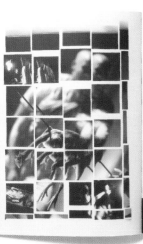

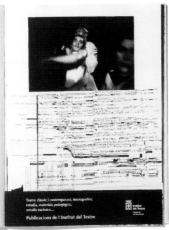

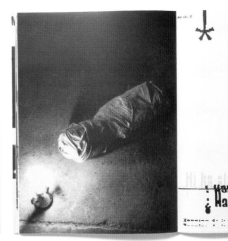

GO-034-GO **POP EYE** **PACO** 24,5x21 cm. d.
DIPTYCH MAIL ORDER T-SHIRT 1993
CATALOGUE WITH GRAPHICS
INFLUENCED BY POP ART.

AJOBLANCO
MAGAZINE. FIRST ISSUES OF THIS
ALTERNATIVE PUBLICATION WHICH
OVER THE COURSE OF ITS HISTORY
HAS CHANGED FORMAT AND LAYOUT
NUMBER OF TIMES. VERITABLE
FLAGSHIP PUBLICATION FOR THE MOST
REBELLIOUS POLITICAL AND SOCIAL
CURRENTS.

AMÉRICA SÁNCHEZ 1975
CESC SERRAT 1974-1975

23,7x29,6 cm.

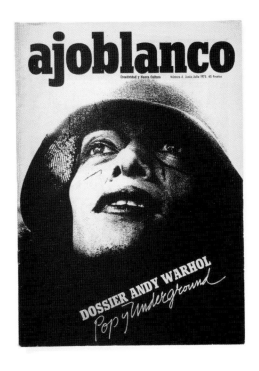

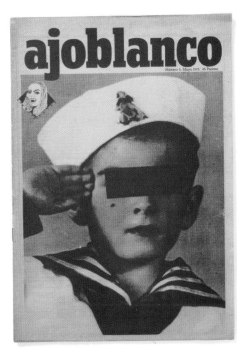

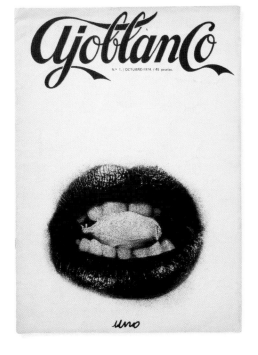

GRAN CABALGATA DE BARCELONA
PROMOTIONAL POSTER FOR THE
ANNUAL CAVALCADE DURING THE CITY
FESTIVAL. THE GRAPHICS FEED ON
COLOURFUL POP ART ICONOGRAPHY.
COLLECTION MARC MARTÍ

R. ABELLA
1974

34,5x25 cm.

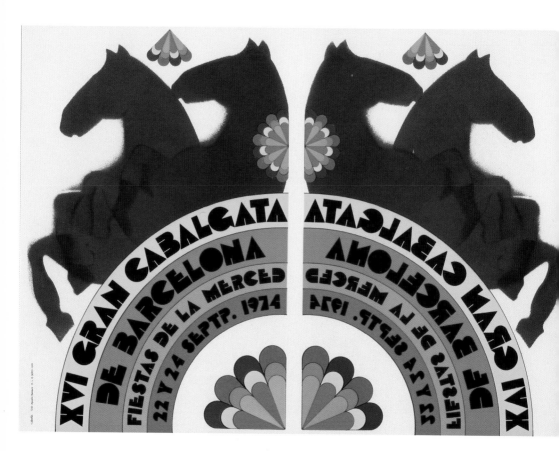

NESCAFÉ - LA LECHERA
ADVERTISING POSTER WHICH DESPITE
BEING OUTSIDE THE TIME FRAME OF
THIS EXHIBITION HAS BEEN INCLUDED
HERE FOR ITS GREAT GRAPHIC
INTEREST.
COLLECTION MARC MARTÍ

PLA-NARBONA
1963

100x76 cm.

GO-152-GO **A LA CALLE**
MAGAZINE. UNDERGROUND AND
ALTERNATIVE COMICS.

1977

18x27 cm.

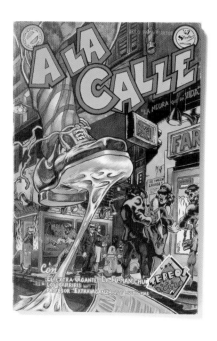

GO-115-GO **KLASSIK**
MAGAZINE. METICULOUSLY DESIGNED
PUBLICATION ABOUT VOLKSWAGEN
CARS. STANDS OUT CLEARLY FROM THE
GREAT MAJORITY OF PUBLICATIONS OF
THIS SORT. VERY LIMITED DISTRIBUTION
TO VW DEVOTEES.

AND, ANNA DANDI NANDO
1998

21x28,4 cm.

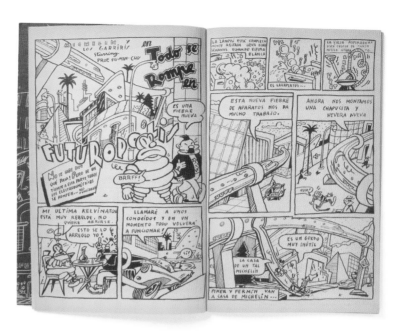

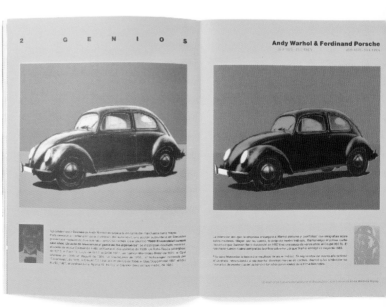

GO-103-GO **ALIAS**
MAGAZINE. BASICALLY GRAPHIC
PUBLICATION FOCUSING ON DRAWING
AND ILLUSTRATION.

LOLO GÓMEZ + CHUSO ORDI ||||| 21x9 cm.
2000

GO-100-GO **FLUXUS**
COMPLEMENTARY PUBLICATION FOR
AN EXHIBITION ABOUT THE FLUXUS
GROUP AT THE TÀPIES FOUNDATION OF
BARCELONA.

SAURA / TORRENTE ||||| 8x11,3 cm.
1994

Nam June Paik *Composition* 1969 # 10 de La Monte Young [*Zen for Head*] Wiesbaden, 1962 Fotografía: (cc) Photoreporters

ningún movimiento ni propugnaban un estilo específico, sino que sobre todo compartían una actitud alternativa ante la creación, la cultura y la vida, que se tradujo en múltiples manifestaciones plásticas, musicales, escénicas, videográficas y literarias.

9

Edición: Fundació Antoni Tàpies. Diseño: Severo Torrente. Realización: Edicions de l'Eixample. Dep. legal: B-40418-94

25 NOVIEMBRE 1994
29 ENERO 1995

**FUNDACIÓ
ANTONI TÀPIES**
ARAGÓ, 255
08007 BARCELONA
TEL 487 03 15 · FAX 487 00 09

DE MARTES A DOMINGO DE 11 A 20 HORAS · LUNES CERRADO
VISITAS PARA GRUPOS PREVIA CONCERTACIÓN DE CITA

**EXPOSICIÓN NACIONAL
DE ARTE CONTEMPORÁNEO**
PROMOTIONAL POSTER FOR AN
EXHIBITION. WORK WITH PICTORIAL
REFERENCES COHERENT WITH THE
THEME OF THE EXHIBITION.
COLLECTION MARC MARTÍ

50x66,5 cm.

MINISTERIO DE EDUCACION Y CIENCIA | DIRECCION GENERAL DE BELLAS ARTES | COMISARIA GENERAL DE EXPOSICIONES

EXPOSICION NACIONAL
DE ARTE CONTEMPORANEO
PINTURA | ESCULTURA | DIBUJO Y ARTES DE ESTAMPACION
FASE REGIONAL

**IV SEMANA DE COSMÉTICA
Y PERFUMERÍA**
PROMOTIONAL POSTER FOR A
COSMETICS FAIR. THE GRAPHICS SHOW
THE CLEAR INFLUENCE OF SIXTIES
PSYCHEDELIA.
COLLECTION MARC MARTÍ

1970

30x49 cm.

S/T
INSERT. ALTERNATIVE PUBLICATION
BY THE PUBLISHER AJOBLANCO
INCLUDED WITH AN ISSUE OF THEIR
MAGAZINE.

**ANDREU BALIUS +
JOAN CARLES P. CASASÍN**
1993

19x23,5 cm.

HOGAR DULCE HOGAR
PUBLICATION ON CONCEPTUAL
ART AND PERFORMANCE. AS WITH
THE MAJORITY OF THIS SORT
OF PUBLICATIONS THE ARTISTS
APPROPRIATE IMAGES AND
ICONOGRAPHIC REFERENCES AND
GIVE THEM A SUBVERSIVE, IF NOT
PERVERSE READING.

JOAN CASELLAS
1993

15x10,15 cm.

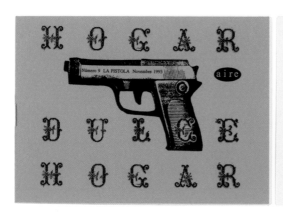

el FuEgO y los gVsanos.

sÓn.

El CasTiGo DeL mal.vAdo.

... Mi amigo Darko se encontraba exhausto, totalmente desmoralizado. Sus manos ya no eran sus manos, su mente ya no era su mente. Todo su cuerpo le empujaba a ello y poco a poco, en su mente, también iba asumiendo aquello que sentía y que no había querido sentir nunca antes.

Jamás había experimentado una sensación como la que sentía en aquellos momentos.

Siempre había pensado que aquello no podría sucederle. Y que jamás su mente tendría pensamientos tales... Ahora, todo aquello era real, más real que ningún otro momento de su vida, y él estaba allí sintiéndolo todo en su propia piel...

... Al fin todo estalló por encima de su cabeza y entonces...

AB'93

el día hoy se

LA GRAN RISA DE

MAX ESTRELLA

Andreu Balius

GO-147-GO **ARQUITECTURAS BIS**
MAGAZINE. PUBLICATION SPECIALISING
IN ARCHITECTURE WITH AN INGENIOUS
SOLUTION FOR INSERTING THE
ADVERTISING WITHOUT HINDERING THE
READING.

ENRIC SATUÉ
1974

22,5x38,5 cm.

GO-144-GO **BARCELONA**
MAGAZINE. PUBLICATION BASED ON
ADVERTISING FROM BARCELONA
ESTABLISHMENTS THAT DID GRAPHIC
WORK FOR THE PUBLICATION.
PROBABLY ONE OF THE FIRST FREE
"ALTERNATIVE" PUBLICATIONS.

VICENÇ VIAPLANA
+ MOBY DICK
+ VARIOUS ARTISTS
1979

29,3x44,7 cm.

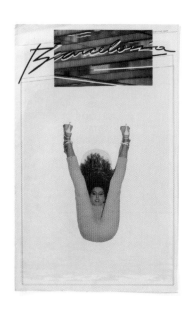

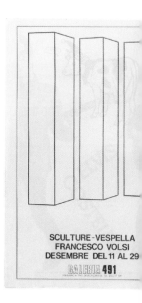

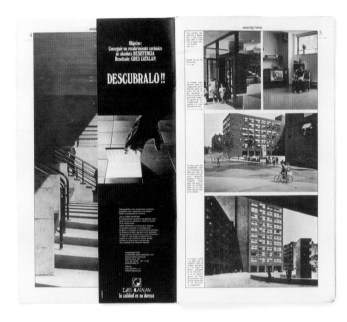

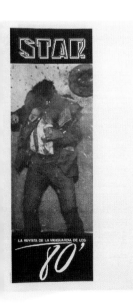

GO-111-GO **IN-D**
ALTERNATIVE PUBLICATION ABOUT
MUSIC AND OTHER ACTIVITIES WITH
NEO-POP, QUASI-JUVENILE GRAPHICS,
IN PLACES USING SMALL NAÏF GIFT
OBJECTS.

GUILLEM SUBIRATS
1993

20,5x14,5 cm.

GO-053-GO **EXERCICIS TIPOGRÀFICS**
PUBLICATION BY THE EINA DESIGN
SCHOOL, FEATURING WORKS DONE
FOR A SEMINAR.

PABLO MARTÍN
+ VARIOUS ARTISTS
2002

10,3x15 cm.

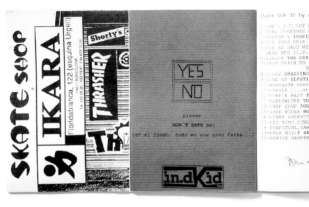

VISITEZ OTTO ZUTZ
POSTER FOR ONE OF THE VANGUARD
CLUBS AND GATHERING PLACE FOR
THE MODERN SET OF BARCELONA IN
THE EIGHTIES.

**PATI NÚÑEZ
+ ALFONSO SOSTRES**
1985

90x130 cm.

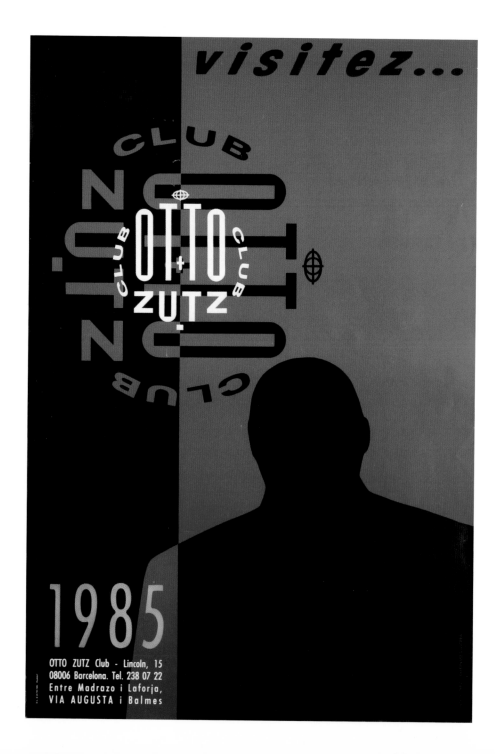

GO-067-GO

JONATHAN RICHMAN
CONCERT POSTER. THE ILLUSTRATION
WAS DONE WITH RATHER CURIOUS
DEVICE (PHOTOCOPYING A TOY).
THE GRAPHICS ARE HIGHLY
REPRESENTATIVE OF THE PERIOD.

ALFONSO SOSTRES

60 ← 61

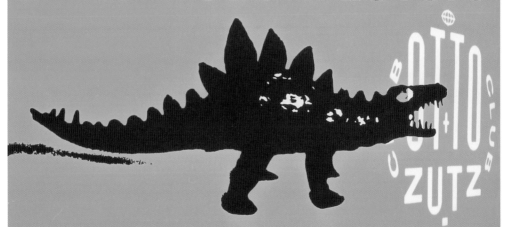

ZELESTE
COLLECTION OF POSTERS. MONTHLY
CONCERT PROMOTIONAL MATERIAL
FOR A FLAGSHIP AVANT-GARDE MUSIC
CLUB IN THE MID TO LATE SEVENTIES,
BIRTHPLACE OF BARCELONA'S "ONA
LAIETANA" MUSIC SCENE.

SKIZZ OFF SCOPE
(JORDI BUSCA)

27.5x40 cm.
33x49 cm.
32x49 cm.
35x51,5 cm.

GO-035-GO **TANGERINE DREAM**
FLYER. ONE OF THE FIRST
PROMOTIONAL FLYERS FOR A CONCERT.
IN THE STYLE OF THE PERIOD ONLY
TYPOGRAPHY IS USED.

J. M. ALBANELL
1976

16,3x22,3 cm.
21x28 cm.

GAY & COMPANY
presenta

TANGERINE
DREAM

NUEVO PABELLON
CLUB JUVENTUD BADALONA
Jueves 29 de Enero
noche 10 horas

PABELLON DEPORTIVO MUNI-
CIPAL DE BILBAO
Sabado 31 de Enero
noche a las 8 horas

Venta anticipada de localidades en el mismo pabellon, y en las taquillas
de Gay & Company-Discos en la calle Hospital 94, Barcelona -1

Venta anticipada de localidades en el mismo pabellon (Bilbao)

Venta anticipada de localidades por Correo.Solicitalas a la calle Hospital
94, Barcelona-1.El precio de cada localidad es de 300 Ptas., mas 25 Ptas.,
de gastos de re-embolso.El envio se hace por carta certificada.Indicanos,
por favor para que ciudad deseas las localidades.

Venta anticipada de localidades en Musical Gripeu, calle Buenaventura 33
en Mataro.

Para mas informacion sobre proximos conciertos escribir al apartado de
Correos nº 22.029 de Barcelona.

EDITADO EN DISCOS POR

Dep.Legal B-3782 1976 Pujaqut Barna

GO-063-GO **TANGERINE DREAM**
CONCERT POSTER. GRAPHICALLY IT
RELATES TO THE STYLE OF THE GROUP,
EARLY ELECTRONIC MUSIC.

J. M. ALBANELL
1976

20x30,5 cm.

64 ← 65

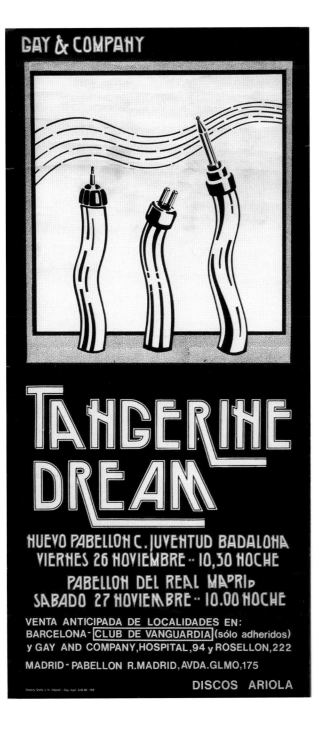

GO-064-GO **LOS RÁPIDOS**
TYPOGRAPHIC POSTER FOR A BAND
IN AN UNUSUAL FORMAT AND WITH A
SURPRISING LACK OF INFORMATION
(PLACE, TIME, ETC.)

61,5x20,5 cm.

GO-062-GO

ESTE VERANO
POSTER USED IN A TRANSPORT
COMPANY'S SUMMER CAMPAIGN.
THE GRAPHIC TREATMENT IS QUITE
EXTRAORDINARY FOR A COMPANY OF
THIS SORT.

DAVID CABUS
1997

32x44,5 cm.

66 ← 67

CAGA TIÓ
PROMOTIONAL POSTER FOR A POPULAR
CHRISTMAS PARTY, WITH CLEAR POP
AESTHETICS.
COLLECTION MARC MARTÍ

50x69 cm.

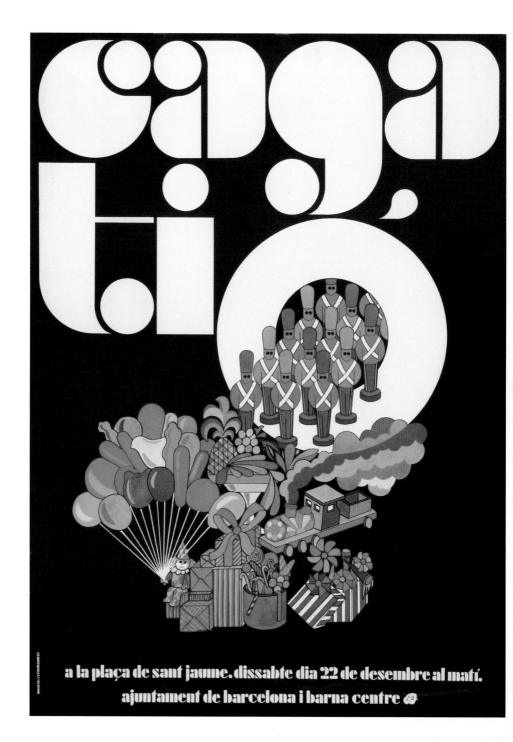

USERDA
MAGAZINE. PUBLICATION SPECIALISING
IN ECOLOGY AND ALTERNATIVE
ENERGIES.

**S. ARGENTE + S. SAURA
+ R. TORRENTE**
1997

29,2x42,5 cm.

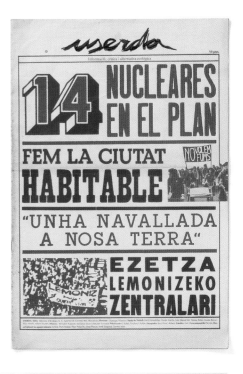

GO-096-GO **FÒRUM DE LES CULTURES**
CATALOGUE. ONE OF THE FIRST PIECES
FOR THAT EVENT. THE TREATMENT
PLACES GREAT IMPORTANCE ON THE
RHYTHM OF THE PAGES FOLLOWING
THE EVOLUTION OF THE FORUM
PROJECT ITSELF.

LOCAL
2000

17x29,7 cm.

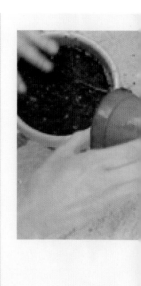

GO-132-GO **GALERIA SERRAHIMA**
POSTCARDS, DIPTYCHS AND FOLDOUTS.
COLLECTION OF PROMOTIONAL
MATERIAL FOR EXHIBITIONS AT
THE SERRAHIMA ART GALLERY.
THE ILLUSTRATIONS ARE HIGHLY
IMPORTANT, GIVEN THAT THEY WERE
DONE BY THE GALLERY'S HABITUAL
ARTISTS.

ESTUDI PERET
1996-1998

10,8x15,3 cm.
11x17 cm. p.
94,4x15,3 cm. d.
22x17 cm. d.

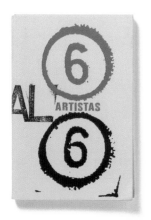

Raval

'Part d'una població que està o estava abans fora del seu recinte; part extrema d'una població. Població annexa a una altra de més gran'. Aquesta definició, referent al lloc geogràfic, pot extrapolar-se al món de l'art: l'artista també forma part diferenciada de la resta de la població, es vincula a ella però manté la seva pròpia identitat.

Com el Raval, l'artista és en el mateix crisola de cultures i artistes distintes, aglutinades en un llenguatge que li és propi i que només entendran els interessats en el seu art. Transgredeix i innova: trenca les normes preestablertes per donar lloc a una revisió de la realitat existent mitjançant la creació, que és al seu fi últim.

Els sis artistes que participen en aquesta exposició, Leo Caballero, Flavio Morais, Parec, Marc Taeger, Lilo Taiger, Manel Solà viuen i treballen al barri del Raval. Responent a aquesta tònica de diversitat que el caracteritza, els seus mitjans expressius són diferents entre si en alguns casos i relacionables en altres, com també ho són els resultats obtinguts: materials, tècniques i llenguatges distints per expressar visions poètiques, oníriques, directes o suggerents de la realitat que els envolta i que els acull. Sis microcosmos independents, o podríem dir sis 'petits ravals' que construiexen un magnífic testimoni de la tasca artística que es desenvolupa al barri.

Eva Humet

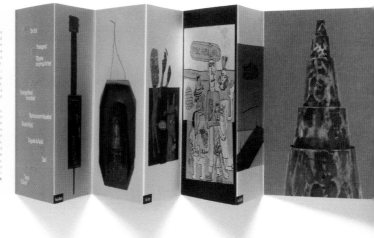

GO-248-GO **SUGGESTIONS OLFACTIVES** 1978 48x67 cm.
PROMOTIONAL POSTER FOR AN
EXHIBITION ABOUT SMELLS AT THE
MIRÓ FOUNDATION, WITH GRAPHICS
DRAWING ON ART DECO.
COLLECTION MARC MARTÍ

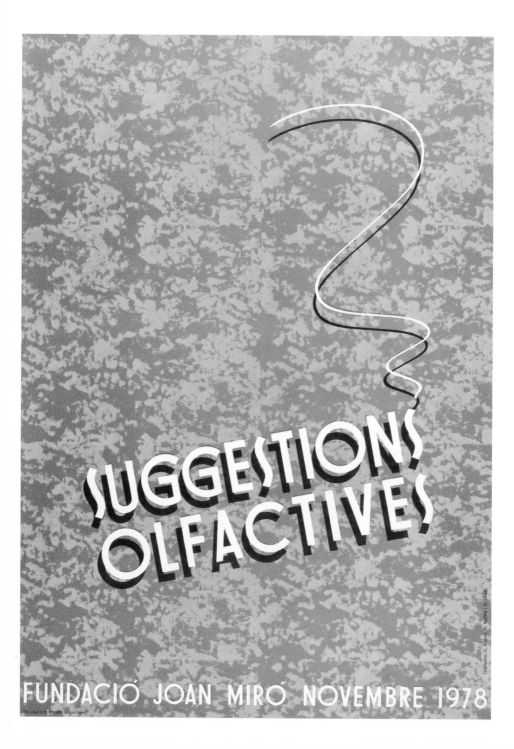

TORTELL POLTRONA
PROMOTIONAL POSTER FOR THE CLOWN
DRAWING ON CIRCUS AESTHETICS WITHOUT
THE HABITUAL BAROQUISM.
COLLECTION MARC MARTÍ

37x62 cm.

FE
MAGAZINE. ALTERNATIVE ARTS
PUBLICATION PUBLISHED BY A GROUP
ASSOCIATED WITH THE SCHOOL OF
FINE ARTS OF THE UNIVERSITY OF
VALENCIA.

1995-1996

15x21 cm.

GO-016-GO

UNDERGUIA
MAGAZINE. WEEKLY GUIDE TO
CULTURAL EVENTS IN THE CITY OF
BARCELONA. FORERUNNER OF THE
GUIA DEL OCIO, FOLLOWING THE LEAD
OF EARLY ENGLISH PUBLICATIONS
SUCH AS *TIME OUT* AND *CITY LIMITS*.

CARLOS ROLANDO
1976

15x12 cm.

74 ← 75

MATER AMATISIMA
POSTER FOR A FILM BY JOSEP ANTON
SALGOT. AIRBRUSHED ILLUSTRATION
FROM THE DESIGNER PERET'S EARLY
YEARS, ONE OF HIS LEAST KNOWN
FACETS.

PERET

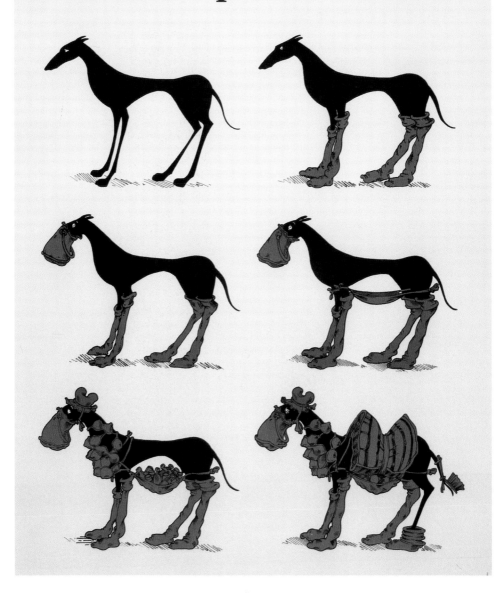

GO-265-GO LA BRIGADA FANTASMA
RECORD SLEEVE. WITH GRAPHICS DONE WITH
A RUBBER STAMP.
1981
18.5X18 cm.

GO-275-GO KANGRENA
RECORD SLEEVE. CLEAR EXAMPLE OF
"ANTI-AESTHETIC" PUNK GRAPHICS.
1983
18.5X18 cm.

GO-262-GO ESTRATAGEMA
RECORD SLEEVE. GRAPHICS FAR
REMOVED FROM ROCK CLICHÉS
(IMAGE OF BAND ON THE COVER), WITH
REFERENCES TO ART.
SERGI JOVER, 1970

GO-263-GO BUDELLAM
RECORD SLEEVE. "ANTI-AESTHETIC"
PUNK-TYPE IMAGE.
JOEL JOVÉ, 1991
18.5X18 cm.

GO-261-GO MOOG
CD COVER. COHERENT WITH THE
GRAPHIC LINE OF THE CLUB,
SPECIALISING IN ELECTRONIC MUSIC.
JOSEP BAGÀ

GO-260-GO TAN LEJOS TAN CERCA
CD COVER. FROM A SERIES INCLUDED
WITH SOME ISSUES OF THE MUSIC
MAGAZINE *ROCK DE LUX*. GRAPHICS
WITH REFERENCES TO SIGN LANGUAGE.
RAFA MATEO, 2000

GO-258-GO CD AL·LELUIA RÉCORDS
CD COVER. WITH JAZZ AESTHETICS
INSPIRED IN THE LEGENDARY BLUE
NOTE LABEL.

GO-259-GO MANDALAS
COVER FOR A DEMO CD. AESTHETICS
ASSOCIATED WITH TECHNO MUSIC.
VERY LIMITED ISSUE. DIGITAL PRINTING.
RAMIR MARTÍNEZ, 1999

PICCOLINO
MAGAZINE. INDEPENDENT PUBLICATION
ABOUT "INDIE" CULTURE WITH WORK
BY A RANGE OF COLLABORATORS. THE
PUBLICATION ACTS AS A CONTAINER
FOR A HETEROGENEOUS GROUP OF
GRAPHIC WORKS.

SERGI IBÁÑEZ
1998

7,3x10,5 cm.

VO
MAGAZINE. ALTERNATIVE PUBLICATION
SPECIALISING IN THE REALM OF
MUSIC AND IMAGE. WORK THAT
REFLECTS A HIGHLY REPRESENTATIVE
TENDENCY IN THE EIGHTIES,
PIONEERING AT THE TIME.

ALFONSO SOSTRES
1984-1985

23,3x29,5 cm.

80 ← 81

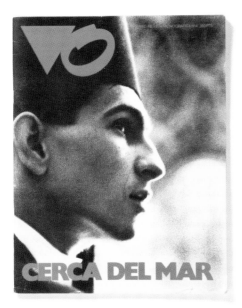

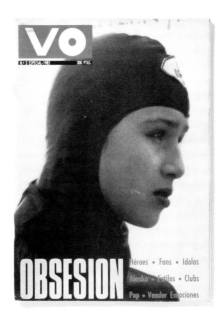

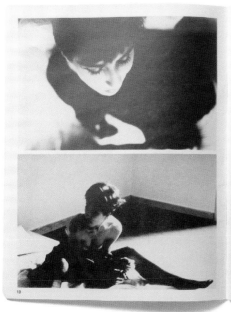

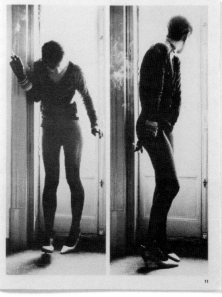

GO-256-GO

**MARXA EXCURSIONISTA
DE REGULARITAT**

1974

47x63 cm.

PROMOTIONAL POSTER FOR A
SPORTING EVENT. NOTABLE FOR THE
INFLUENCE OF THE TYPOGRAPHY USED
FOR THE 1970 MEXICO CITY OLYMPICS.
COLLECTION MARC MARTÍ

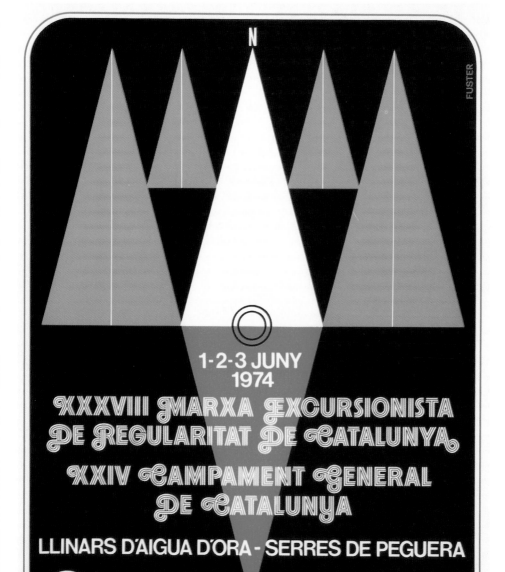

PALOMER
PROMOTIONAL POSTER. THE GRAPHICS
FOCUS ON THE STRENGTH
OF THE BLACK-AND-WHITE PHOTO
AND THE FORMAT.
COLLECTION MARC MARTÍ

PALOMER

LES SIS FASES DE LA LLUNA Text de Joan Brossa

8 febrer 4 març GALERIA EUDE Consell de Cent, 278 Barcelona

A BARNA

MAGAZINE. ALTERNATIVE MONTHLY TARGETTING YOUNG PEOPLE, UNDERGOING OVER TIME CHANGES IN FORMAT, LAYOUT, NUMBER OF PAGES, ETC. OUTSTANDING WAS THE PERIOD WITH SERGI IBÁÑEZ AS ART DIRECTOR. PERHAPS ONE OF THE PIONEERS IN FREE MASS DISTRIBUTION.

SERGI IBÁÑEZ
1997-2000

29,2x42,2 cm.
29x41 cm.

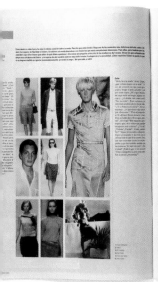

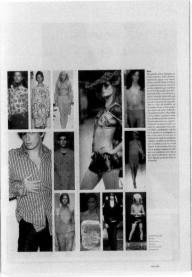

Jay-Jay
Johanson

GRAN BAZAR
EIGHTIES ALTERNATIVE PUBLICATION
IN NEWSPAPER FORMAT WITH
GRAPHICS INFLUENCED BY NEW WAVE
AESTHETICS.

JORDI BUSCA
1980

28,7x42,2 cm.

NEON DE SURO
MAGAZINE. PUBLICATION IN
NEWSPAPER FORMAT IN WHICH THE
ARTISTS WERE GIVEN ABSOLUTE
FREEDOM. IT SHOULD BE POINTED
OUT THAT THE ARTISTS HAD A DIRECT
RELATIONSHIP WITH
THE REALM OF GRAPHIC DESIGN.

VARIOUS ARTISTS
1976

30x48 cm.

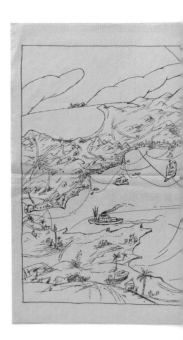

GO-149-GO **EL SOL DE GRACIA**
MAGAZINE. A SORT OF ALTERNATIVE
NEWSPAPER, WITH LANGUAGE
ASSOCIATED WITH ELECTRONIC
GRAPHICS. AN EARLY EXAMPLE OF AN
ALTERNATIVE PUBLICATION DESIGNED
ON A COMPUTER.

A. UGEZABAL
1985

29,3x42,2 cm.

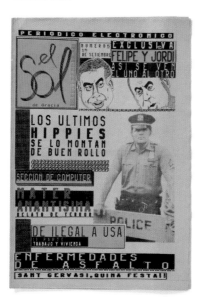

GO-150-GO **EL PLANETA**
MAGAZINE. PUBLICATION IN
NEWSPAPER FORMAT WITH
INFORMATION ON THE ART WORLD AND
METICULOUS DESIGN. PUBLISHED IN
VALENCIA.

L. JÁUREGUI
1995-2000

29x42 cm.

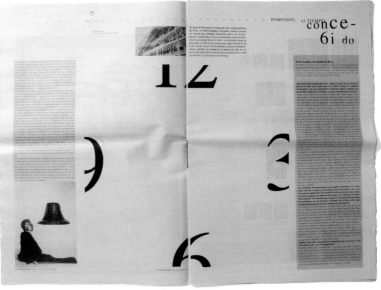

CRENEAU
POSTER. PROMOTIONAL MATERIAL FOR
A MULTI-DISCIPLINARY STUDIO WITH
OFFICES IN DIFFERENT EUROPEAN
CITIES, INCLUDING BARCELONA.

CRENEAU
2002

67x96 cm.

DIARI DE BARCELONA
PUBLICATION WITH THE VERSIONS OF
THE COAT OF ARMS OF BARCELONA
THAT APPEARED DAILY (A DIFFERENT
ONE EACH DAY) IN THE BANNER
OF THE *DIARI DE BARCELONA*.
AN UNPRECEDENTED IDEA RESULTING
IN AN ATTRACTIVE MOSAIC
OF GRAPHIC ELEMENTS BY ARTISTS,
DESIGNERS, ETC.

VARIOUS ARTISTS

Neus Grabulosa/Rosa Mundet
(TV3), 1987

Diari de Barcelona, 1823

Gallardo, 1987

Josep Triadó, 1920

Societat d'Atracció de Forasters, 1929

Joma, 1987

Amand Domènech, 1959

Editorial Millà, 1945

Núria Pompeia, 1987

NO SORDO

FLYER FOR AN UNDERGROUND MUSIC
CLUB IN THE CITY OF BARCELONA.

2002

6x9 cm.

YASTA
PROMOTIONAL TRIPTYCH-FLYER FOR
A MULTI-USE SPACE TO LET FOR ALL
TYPES OF ALTERNATIVE AND CULTURAL
EVENTS.

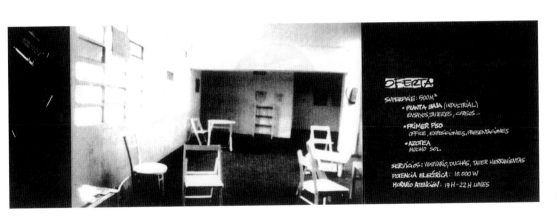

GO-002-GO **FESTA DE LA RITA**
IRREGULAR TRIPTYCH + POSTCARD.
INVITATION TO A BIRTHDAY PARTY.
PHOTOCOPY.

XAVIER CAPMANY

8x16 cm.

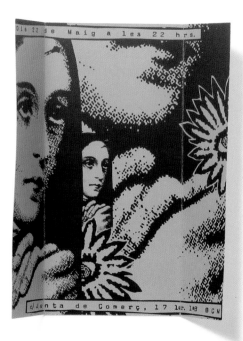

GO-043-GO

NURIA RIBÓ
FOLDOUT. INVITATION TO A PRIVATE
PARTY. INFORMAL GRAPHICS AVOIDING
PRE-ESTABLISHED SCHEMES.

AMÉRICA SÁNCHEZ
1986

29,5x40,5 cm.

94 ← 95

COMO ANTES

(The First time)

(Come Prima)

(VERSION CASTELLANA)

Como antes,
más que antes
te amaré.
Por la vida,
yo mi vida
te daré.
Será un sueño
para mí
si vuelves conmigo.
y... tus manos
con mis manos
acariciar.
En mi mundo,
todo el mundo
eres tú,
nunca a nadie
quise tanto
como a ti.
Cada día,
cada instante,
te diré:
"Como antes,
más que antes
te amaré".

Como antes,
más que antes
te amaré.
Por la vida,
yo mi vida
te daré.
Cada día,
cada instante,
dulcemente
te diré:
"Como antes,
más que antes
te amaré".

(VERSION ITALIANA)

Come prima,
piú di prima
t'ameró.
Per la vita,
la mia vita
ti daró.
Sembra un sogno
rivederti,
accarezzarti,
le fue mani,
fra le mani
stringere ancor.
Il mio mondo,
tutto il mondo
sei per me,
a nessuno
voglio bene
come a te.
Ogni giorno
ogni istante,
dolcemente
ti diró:
"Come prima,
piú di prima
t'ameró".

Come prima,
piú di prima
t'ameró.
Per la vita,
la mia vita
ti daró.
Ogni giorno
ogni istante,
dolcemente
ti diró:
"Come prima,
piú di prima
t'ameró".

Música de S. Taccani - V. Di Paola.

Letra de M. Panzeri.

NÚRIA RIBÓ

8 JUNIO
11 NOCHE

CURT FICCIONS
COLLECTION OF POSTCARDS FROM
A SHORT-FILM FESTIVAL. THE
ILLUSTRATIONS ARE A HUMOROUS
REFERENCE TO THE DRAMATIC DEVICES
OF FILM.

SIERRA Y MARTILLO
2001

10,5x15 cm.
10,5x20,8 cm.

corto, pero intenso.

PASSEIG PER LA VIDA I LA MORT
1, 2 i 3 de febrer

MOEBIO . Zoe Berriatúa
PUZZLES . Paco Plaza
BEVOR ES DUNKEL WIRD. Miguel Álvarez
HEART OF GOLD. Guido Jiménez Cruz
LOS ALMENDROS – PLAZA NUEVA. Álvaro Alonso

HORARIS DE PROJECCIÓ:
DIJOUS, 1 DE FEBRER: 20:30, 22:30
DIVENDRES, 2 DE FEBRER: 1:00 MATINADA
DISSABTE, 3 DE FEBRER: 1:00 MATINADA

ABONAMENTS A LA VENDA A LES TAQUILLES
DELS CINEMES **ICARIA YELMO CINEPLEX**
PREU: 3.500 ptes.

4ª MOSTRA DE CURTMETRATGES DEL 18 DE GENER AL 24 DE FEBRER

ICARIA
YELMO CINEPLEX

corto, pero intenso.

CANALLES!
15, 16 i 17 de febrer

EN MALAS COMPAÑÍAS. Antonio Hens
YO ME ADAPTO. Diego Lublinsky
15 DÍAS. Rodrigo Cortés
MUÑECAS. David Utrilla
POSTALES DE LA INDIA. Juanjo Díaz Polo
BOFETADA. Arón Benchetrit

HORARIS DE PROJECCIÓ:
DIJOUS, 15 DE FEBRER: 20:30, 22:30
DIVENDRES, 16 DE FEBRER: 1:00 MATINADA
DISSABTE, 17 DE FEBRER: 1:00 MATINADA

ABONAMENTS A LA VENDA A LES TAQUILLES
DELS CINEMES **ICARIA YELMO CINEPLEX**
PREU: 3.500 ptes.

4ª MOSTRA DE CURTMETRATGES DEL 18 DE GENER AL 24 DE FEBRER

corto, pero intenso

ELS PROFESSIONALS
18, 19 i 20 de gener

EL FIGURANTE. Rómulo Aguillaume
POR UN BISTEC. Carmen Dezcallar
PECES MUERTOS. Gerardo Lemes
TRINCHERAS. Sayago Ayuso
MUERTESITA, UNA HISTORIA DE AMOR. Luis Vidal
BAILONGAS. Chiqui Carabante

HORARIS DE PROJECCIÓ:
DIJOUS, 18 DE GENER: 20:30, 22:30
DIVENDRES, 19 DE GENER: 1:00 MATINADA
DISSABTE, 20 DE GENER: 1:00 MATINADA

ABONAMENTS A LA VENDA A LES TAQUILLES DELS
CINEMES **ICARIA YELMO CINEPLEX**
PREU: 3.500 ptes.

corto, pero intenso

MERENGUES I CROSTONS
8, 9 i 10 de febrer

EL TERCER REY. Iván López
EL ARMARIO. Ignasi López-Serra
POST COITUM. Antonio Molero
PARÉNTESIS. Indalecio Corugedo
LONDON CALLING. Gabriel Velázquez
ESCONDE LA MANO. Nicolás Menéndez
SOLO POR UN TANGO. Toni Bestard, Adán Martín

HORARIS DE PROJECCIÓ:
DIJOUS, 8 DE FEBRER: 20:30, 22:30
DIVENDRES, 9 DE FEBRER: 1:00 MATINADA
DISSABTE, 10 DE FEBRER: 1:00 MATINADA

ABONAMENTS A LA VENDA A LES TAQUILLES
DELS CINEMES **ICARIA YELMO CINEPLEX**
PREU: 3.500 ptes.

GO-092-GO **FREE DRINK**
PROMOTIONAL POSTCARD FOR BAR IN
THE CITY OF BARCELONA, VALID FOR A
FREE DRINK.

25x17,3 cm.

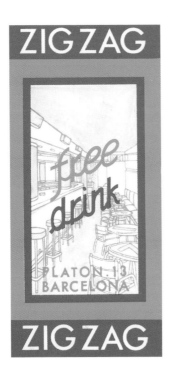

I CONGRÉS INTERNACIONAL
DE HAPPENINGS

POSTER TO PUBLICISE AN ARTISTS'
GATHERING. THE GRAPHICS DRAW ON
BOTH SURREALISM (IMAGE) AND THE
SWISS SCHOOL (TYPEFACES).
COLLECTION MARC MARTÍ

CUIXART
1976

61x48 cm.

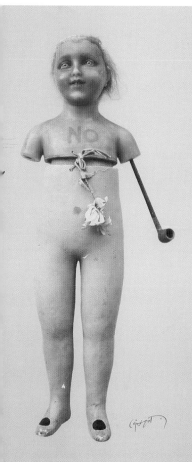

GAY & COMPANY
POSTER. SELF-COMMISSION TAKING AN
IMAGE BY DUTCH ARTIST M. C. ESCHER
AND THE LOGO OF A ROCK CONCERT
PROMOTER. PRINTED CIRCULARLY ON
A PLOTTER TO ACHIEVE THIS SINGULAR
RESULT.

PICAROL
1976

29x62 cm.

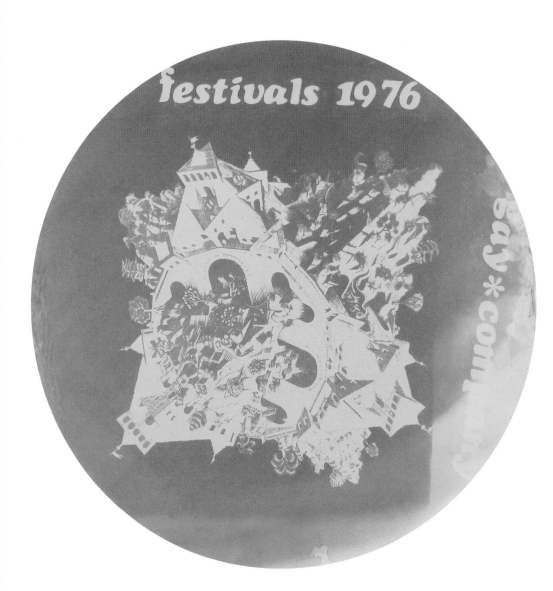

POSTER FOR AN OUTDOOR MUSIC
FESTIVAL. ONE OF THE FIRST GROUP
ACTIONS TO USE A MUSIC EVENT IN
OPPOSITION TO FRANCO'S REGIME.

CANET ROC
FESTA DE LLUNA PLENA

ORIOL TRAMVIA • MUSICA URBANA
COMPANYIA ELECTRICA DHARMA
PAU RIBA • MIRASOL COLORS
JORDI BATISTE
CASAVELLA • ORQUESTRA PLATERIA

CANET DE MAR, 30 JULIOL, 9 NIT
PLA D'EN SALA • PREU 175 PTS.

VENDA ANTICIPADA DE LOCALITATS:
ZELESTE, PLATERIA, 65 • ONA, AVDA. JOSE ANTONIO, 654

HOGARES MODERNOS

CLARET SERRAHIMA

MAGAZINE. IN THIS CASE WE WANT TO
POINT OUT THE WORK FOR THE COVER
OF ISSUE 127. A VERY ADVANCED
PHOTOGRAPHIC IMAGE FOR THE TIME.

MAGAZINE. ALTERNATIVE ARTS
PUBLICATION PUBLISHED BY A GROUP
ASSOCIATED WITH THE SCHOOL OF
FINE ARTS OF THE UNIVERSITY OF
VALENCIA.

3 de enero 2002 ∷ 1

Suite. (Voz fr.) Mús. Composición instrumental integrada por movimientos muy variados, basados en una misma tonalidad. f. En los hoteles, conjunto de sala, alcoba y cuarto de baño. Mucho más que una revista de música: una nueva perspectiva al alcance de tus ojos. Y además gratuita. Os la merecéis. *www.suitemagazine.com*

DISCO-EXPRES
POSTER FOR MUSIC MAGAZINE
USING THE ICONOGRAPHY OF THE
PERIOD (REFERENCE TO BOB DYLAN)
TO PROMOTE AND POSITION THE
MAGAZINE.

J. M. ALBANELL
1977

21x28 cm.

GO-105-GO

FORTE
DYPTICHS. COLLECTION OF
BROCHURES FOR PHARMACEUTICAL
MATERIAL.

ENRIC HUGUET
1974

17x30 cm.

ANDOZ "FORTE"

en las
carencias
cálcicas
del
embarazo

CALCIUM SANDOZ "FORT

en las
descalcificaciones
de la
menopausia

KILELE SWING
POSTER FOR A SHOW BY THE
ROSELAND DANCE COMPANY. THE
BASICALLY TYPOGRAPHIC GRAPHIC
WORK IS INSPIRED IN AFRICAN ICONS.

RAMON OLIVES
1983

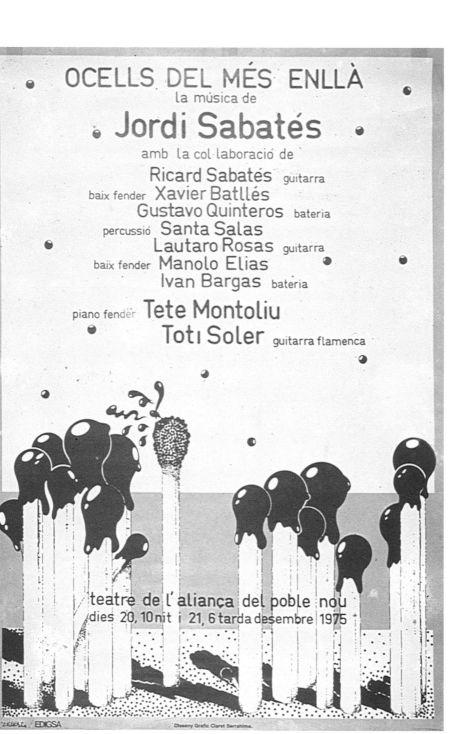

CON UN 6 Y UN 4 HAGO TU RETRATO
FLYER FOR THE OTTO ZUTZ
DISCOTHEQUE.

MARC PANERO

10x21 cm.
11x8,3 cm.

ULTIMO GRITO

MAGAZINE. MUSIC PUBLICATION.
PIONEERING GRAPHICS ANTICIPATING
LATER MAGAZINES SUCH AS *VO* BY THE
SAME ARTIST.

ALFONSO SOSTRES

20,7x20,7 cm.
15,6x27,8 cm.

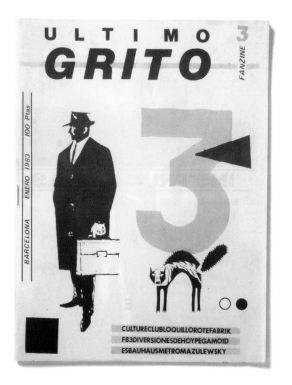

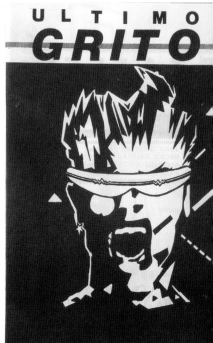

DIBUJA
PAMPHLET AND POSTER. PROMOTION
OF DRAWING AS A MEANS OF
EXPRESSION. PERSONAL CAMPAIGN
BY THE GRAPHIC DESIGNER AMÉRICA
SÁNCHEZ.

AMÉRICA SÁNCHEZ
1979

12x20 cm.
48,2x20 cm. d.

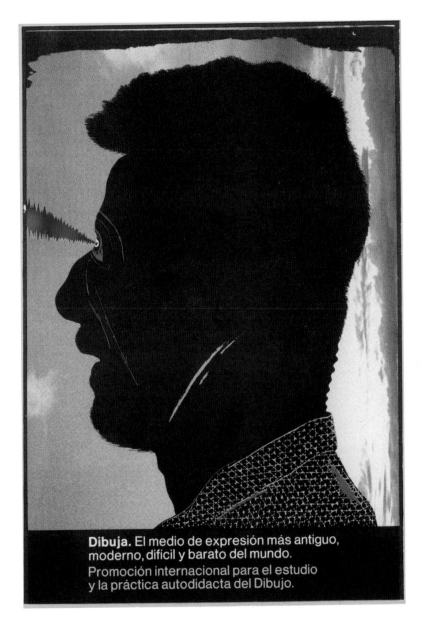

Dibuja. El medio de expresión más antiguo,
moderno, difícil y barato del mundo.
Promoción internacional para el estudio
y la práctica autodidacta del Dibujo.

GO-154-GO **ANOLECRAB**
POSTER. PROMOTION FOR ALTERNATIVE
MUSIC EVENTS.

25x36 cm.

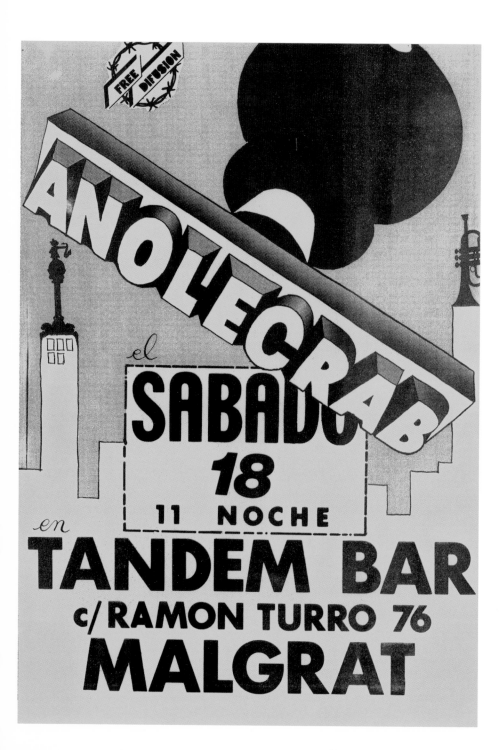

GO-056-GO **NOVIEMBRE**
POSTER WITH INFORMATION
REGARDING MUSIC EVENTS.

22x32 cm.

112 ← 113

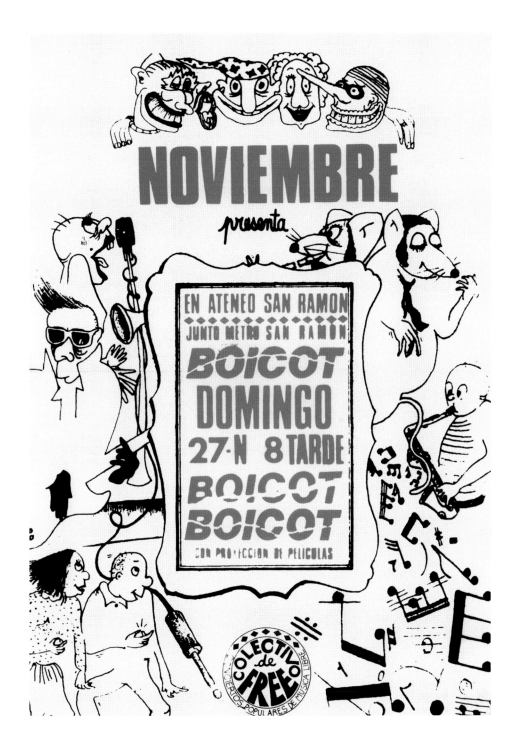

GO-249-GO DÍA NACIONAL DE CARIDAD
PROMOTIONAL POSTER FOR A
CHARITY EVENT. THE GRAPHICS ARE
REMINISCENT OF THE SWISS SCHOOL,
WITH FLAT INKS, SANS SERIF FONTS,
ETC. QUITE INNOVATIVE FOR THE TIME
AND THE THEME.
COLLECTION MARC MARTÍ

PELLICER&PENA
1965

24x 33,5 cm.

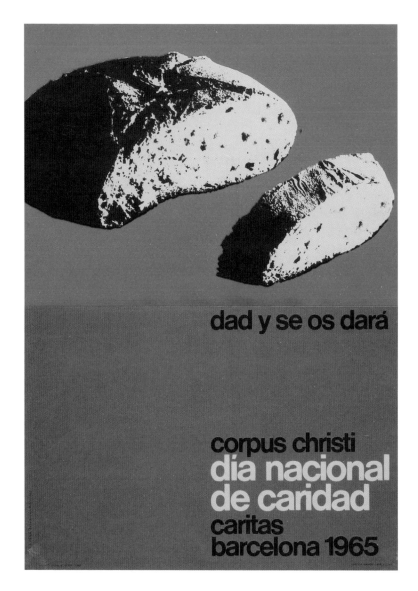

XIRINACS AL SENAT
POLITICAL POSTER. PROTEST GRAPHICS
USING A BURNT BLACK-AND-WHITE
PHOTO OVER THE FOUR STRIPES OF
THE CATALAN FLAG.
COLLECTION MARC MARTÍ

47x63 cm.

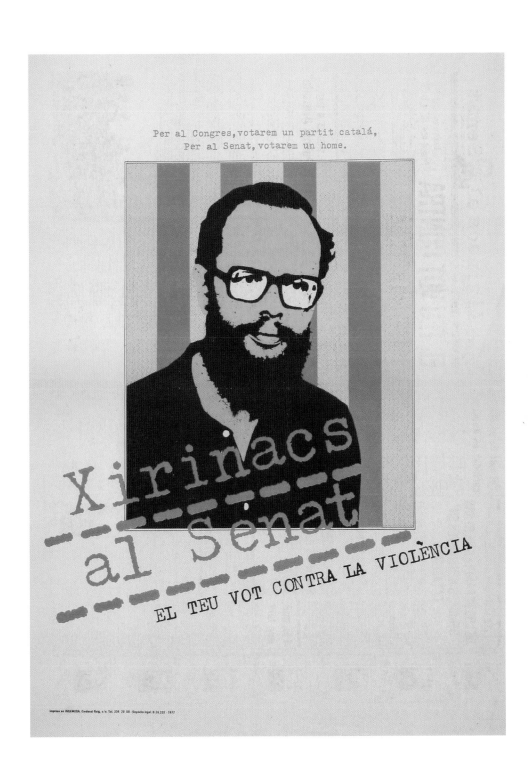

GRAPHIC
RANSGRESSIONS

Graphic transgressions.
The world of the underground
Andreu Balius

Graphic design is one of the best measures of a society's pulse. Its visual language and graphic codes help us understand how a society interrelates through the elements of communication it generates and uses to send out messages. Hence, design is a revealing element, and the manifold forms in which it manifests itself helps us understand a plural, open landscape where, from both a formal and conceptual viewpoint, all possible tendencies have their place. Each cultural context manifests itself graphically in its own way and tends to create its spheres of identity by appropriating techniques and forms that help define its world. Some of these spheres (sometimes defined as subcultures) have a conflictive relationship with the dominant culture and remain on the fringe and in a constant attitude of reaffirmation. These have been called "alternative" or underground cultures.

"Underground" is a way to communicate and relate within society, with particular ideas, values and attitudes, shaping a way of life and a form of understanding the world. There is a certain spirit of rejection of everything considered "established", and the way the underground expresses itself is, in most cases, formally and conceptually transgressive. Throughout history any social or artistic movement appearing on the fringe of culture has been transgressive, at least at first.

To transgress is to disobey: to disobey the rules established by the official culture; to break the rules; to eliminate the barriers that distinguish what is considered good from what is considered bad.

To transgress graphically means to disobey the forms of language, the form of expression, the form of communicating through visual forms.

In the underground world, graphic communication involves the use of visual elements that break formally and compositionally with the established values. The search for a new graphic language aims to find defining elements for its own visual identity. Often both the visual resources and the supports used are a reflection of a restricted budget and thus the use of "low-tech" techniques: the typewriter as a means of composing text, collage as an approach to layout, the photocopier as a system of reproduction in series, the fax for transmitting and manipulating images, and so on.

The lack of specialised academic training generally engenders a finished product of poor technical quality yet spontaneous and fresh and of great expressive force. In recent years, however, computers have made possible better-quality finished products, helping these graphic artefacts "infiltrate" the context of official graphics.

The distribution systems for the products generated, the spirit of self-management and the use of minimal resources are some of the characteristics of the mode of production

in which the prevailing economic values are not decisive. Transgression understood as an attitude is, from my point of view, one of the necessary motors for social change.

In graphics transgression entails changes in the form of visual communication, and, where there is often no clear brief but rather a factor of social emergence, this often occurs at the limits of self-expression. To move at the limits means to open up new paths that will later be more widely adopted within the mainstream. Standing up for values such as ugliness, "undesigned" authenticity, error, hazard, irony, etc. helps renew and revitalise the graphic world.

Graphically and ideologically transgressive movements such as punk or grunge developed their own aesthetics that served as a vehicle for their ideology and thought. Both graphics and music have been the languages of movements led by young people, and graphic communication as a visual expression is closely related to musical expression. Typography is indeed the expression of a sound; musical aesthetics and graphic aesthetics go hand-in-hand in flyers, where each kind of music receives its own graphic treatment. The ephemeral nature of the flyer allows greater risk in its design, opting to break the established "rules".

This is also true, from the ideological point of view, of the fanzine; a publication used to propagate a fair amount of countercultural politics (and philosophy) and an ideal support for graphic experimentation.

Illustration, above all in comics, has also been a means for spreading the content generated by these groups. Comics use irony to reproach or mock the establishment, and the themes they deal with are also often taboo in society.

Illustration is, like photography, part of visual communication mainly in the form of the highly ideological protest poster.

Political activism (the squatter movement, clandestine parties, NGOs, etc.) uses graphics as a means of formal expression and as a sign of identity beyond its utilitarian value as a vehicle for putting forward ideological content. These groups use a sort of graphics that is austere in content yet simple and direct in the way it communicates.

Transgression is therefore a necessary value for understanding the underground world – a world that is however not alien to the contradictions generated within the so-called establishment, where the same concept of transgression is used for commercial ends.

In the headlong search for "novelty", what is called (or considered) "underground" aesthetics has become a sales pitch for the marketing departments of large commercial firms. Advertising campaigns designed for major brands (Nike, for instance) use graphic aesthetics we might consider "transgressive" to sell their products. With techniques such as graffiti or die-cutting, associated with the so-called "low culture" movements, they attempt to situate their products in a much broader socio-cultural setting, and they do so using not only the techniques but also the habitual supports of these fundamentally urban cultural spheres.

If we understand "underground" as the cultural framework that remains on the fringe and operates independently of the dominant culture with values often not accepted in society, it is strange to see how, with the self-interested way in which they are used, these appropriations end up transgressing the very spirit of what we understand to be transgressive. This is another way that underground generates aesthetic and ideological values that end up entering the mainstream.

So, transgressing what? And how?

At a time when it has become part of the sales pitch, how can we redefine transgression without it losing its basic meaning? Nothing escapes being swallowed up in a market society. Marketing needs ideologically decontextualised aesthetic values to sell products. This is the other transgression.

A truly transgressive spirit, however, must adopt new forms. To transgress is a need: to rethink the present –the generally accepted standards– and take the plunge. To transgress established values is a form of superseding and therefore of advancing.

GO-013-TG **INFORME DE MODOS Y MODAS**
ADVERTISING FOR A LEADING SHOP
IN THE ERSTWHILE BARCELONA NEW
WAVE. THE PRINTING IS ABSOLUTELY
BRUTALIST.

MR.RA
1984

27x27 cm. open

GO-021-TG **LA PIRAÑA DIVINA**
COMIC BOOK WHICH HAD GREAT
REPERCUSSION DUE TO ITS
TRANSGRESSIVE CHARACTER, OPENLY
DEPICTING HOMOSEXUALITY. PART OF
ITS DISTRIBUTION WAS SEIZED BY THE
CENSORS.

NAZARIO

32x22 cm.

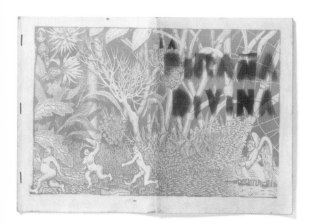
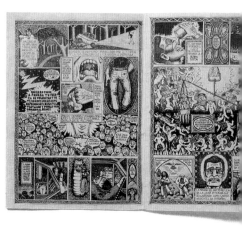

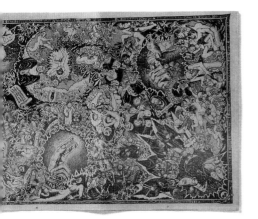

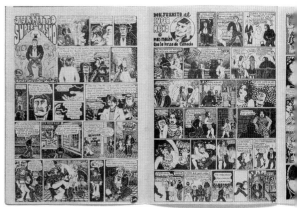

GO-033-TG ATTAK

MAGAZINE PUBLICISING ANARCHISTIC
POLITICO-SOCIAL TENDENCIES LIKE
THE SQUATTER MOVEMENT.

1982

24x33,5 cm.

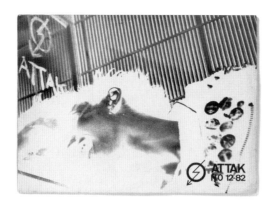

GO-020-TG **GRUP DE TREBALL**
PROMOTIONAL POSTER FOR AN
EXHIBITION BY THE ARTISTS' GROUP
GRUP DE TREBALL REPRODUCING
A LIBERTARIAN POSTER-PAINTING
THAT THE GROUP HAD DONE A YEAR
BEFORE.

EUMOGRÀFIC
1999

47,8x34 cm.

122 ← 123

repressió *f.* Acció de reprimir.
repressiu -iva *adj.* Que serveix per
reprimir, fet per a reprimir. *Lleis*
pressives.

repressor -a *adj.* i *m.* i *f.* Que re-
rimeix.

general de la llengua catalana.
ra i Poch.
adició, febrer de 1968. Pàgina 1472

lidaritat amb el moviment obrer.
14 d'abril 1973

Exposició: del 9 de febrer a l'11 d'abril de 1999

Plaça dels Àngels 1
08001 Barcelona
Tel. 934 120 810
http://www.macba.es

GO-003-TG SUBHASTA
FLYER. HAND-WRITTEN ON ONE SIDE
AND TYPEWRITTEN ON THE OTHER.
PRINTED ON FABRIC.

8,5x14 cm.

BODA 3D
CUTAWAY OBJECT, AMUSING AND
IRONIC SOUVENIR OF THE ROYAL
WEDDING IN BARCELONA.

MARTÍ ABRIL
1997

16 x28 cm.

GO-007-TG

CIERTAMENTE CUANDO Y PORQUE
MUSIC PUBLICATION ABOUT THE
EXPERIMENTAL GROUP MACROMASA.

MANUFACTURAS MARTE
1979

15.7x21.4 cm.

PROMOTIONAL POSTER FOR AN EVENT
AT THE TOWN OF ARENYS DE MAR
CALLED "GRAND CELEBRATION OF
THE MOTHER OF GOD THE SMOKER".
IN KEEPING WITH THE IRONIC
TONE OF THE CELEBRATION, THE
GRAPHICS PLAY WITH A TYPOGRAPHY
REMINISCENT OF CHRISTIAN
ICONOGRAPHY.

ADOLFO
POSTER. GRAPHIC SPECULATION
REFLECTING ON THE POWER
OF THE BRAND NAME. HITLER'S
FACE IS CREATED THROUGH THE
SYSTEMATIC REPETITION OF A
GROUP INTERNATIONALLY KNOWN
TRADEMARKS.

JOAN CARLES P. CASASÍN
2002

84x107 cm.

GO-002-TG

PÓNTELO-PÓNSELO
CALENDAR-OBJECT. IRONIC
REFERENCE TO THE ELECTIONS IN
WHICH THE CONSERVATIVE PEOPLE'S
PARTY WAS ASSURED OF A MAJORITY
BEFOREHAND.

MARTÍ ABRIL
1996

10.9 x8 cm.

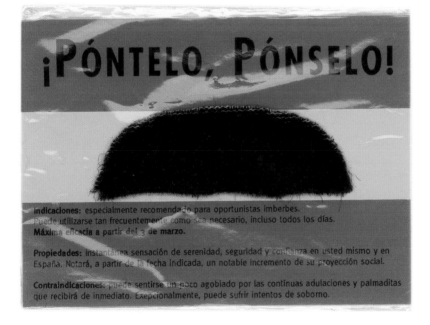

¡PÓNTELO, PÓNSELO!

Indicaciones: especialmente recomendado para oportunistas imberbes.
Puede utilizarse tan frecuentemente como sea necesario, incluso todos los días.
Máxima eficacia a partir del 3 de marzo.

Propiedades: instantánea sensación de serenidad, seguridad y confianza en usted mismo y en
España. Notará, a partir de la fecha indicada, un notable incremento de su proyección social.

Contraindicaciones: puede sentirse un poco agobiado por las contínuas adulaciones y palmaditas
que recibirá de inmediato. Excepcionalmente, puede sufrir intentos de soborno.

Dos amigos de toda la vida, Aundry Maupin, 19 años, y Florence Rey, de 20 años, atracan a los dos funcionarios de la grúa municipal, llevandose unas armas y un poco de dinero. Quedándose sin coche para la huida (quizás eran tres al llegar) toman un taxi por la fuerza. El taxista no pensó otra salida para salvar su vida que chocar contra una furgoneta de policias para llamar la atención. Tres pasmas bajan de la furgoneta nerviosos. De repente, hay un tiroteo, mueren dos policias y el taxista (este último y posiblemente uno de los policias a balas de la propia policia), los dos amigos logran continuar su huida. Apropiandose de otro coche y su conductor, se escapan en dirección a las afueras de Paris. Poco después tuvieron que matar a uno de los motociclistas de la policia que los seguía. Parados en un control policial, Audry queda herido de muerte, Florence detenida. Esta última rechazará hacer qualquier tipo de declaración a la policia. Una vez en la cárcel, a los pocos dias, la chica intenta fugarse escalando los muros ya que es una experimentada escaladora.

París, 4 de Octubre de 1994, 21:25h.

Ambos, Audry y Florence, son vecinos de los barrios periféricos de Paris, habian dejado la universidad después del pimer año. Hijos de obreros, vivian solos en una casa okupada de la periferia. Querían, según de puede leer en una carta de ella, «Ser dueños de su destino». La policia también encontró un texto en la casa de lla madre de Audry; el texto es el siguiente, los acababan de escribir ...

Grúa Municipal de la Porte de Pantin

XEROX MAGAZINE

X M

TEXTO ELI AGENES: LLAR N°31 12/98 ASTURIAS
xero contact: oldieaass@hotmail.com
DISTRIBUCIÓN GRATUITA Y LIMITADA
© DIY12/2001

GO-004-TG
XEROX MAGAZINE
SINGULAR PUBLICATION PRINTED ON A PHOTOCOPIER THAT NARRATES A REAL EVENT WITH A CLEARLY TRANSGRESSIVE INTENTION.

ISAAC ALCOVER
2001

29.5x10.5 cm. d.
10x10.5 cm. p.

GO-005-TG **FELICITACIÓ DE NADAL**
CHRISTMAS CARD-OBJECT. IRONISING
ON THE NUMEROUS CHRISTMAS
SEASON MEALS WITH REFERENCES TO
AIR-SICKNESS BAGS.

SOUVENIR
2000

12.3x22.6 cm.

130 ← 131

Option A:
You love Christmas apart
from all that food.

Option B:
You hate Christmas and
everything it concerns.

Project by Souvenir info@souvenirfrombarcelona.com

Merry Christmas

GO-017-TG **SIXTA LONE**
FOLDOUT FLYER TO PROMOTE AN
EXHIBITION AT THE CARLES POY
GALLERY. SINGLE-INK PRINTING ON
KRAFT PAPER. USING "TRANSVESTISED"
INSTITUTIONAL IMAGES TO CREATE
IRONY.

1993

29.5x42 cm. d.
10.5x7.5 cm. p.

GO-009-TG ORQUIDEA
PROMOTIONAL POSTER FOR A CONCERT
AT THE CLUB ORQUIDEA USING LOW-
TECH GRAPHICS AND SEEKING AN
AGGRESSIVE LOOK.

CARTELL FREE DIFUSION
EN LA ORQUIDEA

25x37 cm.

132 ← 133

GO-034-TG **PERIÓDICODENADAMASUNAHOJA** 1975-1980 21.5x31.3 cm.

FLYER-NEWSPAPER. AS THE NAME SAYS,
IS A ONE-PAGE NEWSPAPER. ASIDE
FROM BEING A SINGULAR INITIATIVE,
ITS INTEREST RESIDES IN EACH ISSUE
BEING COMPLETELY DIFFERENT.

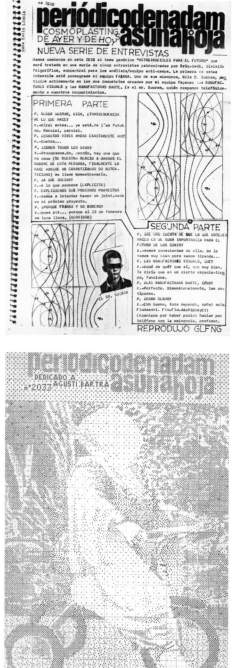

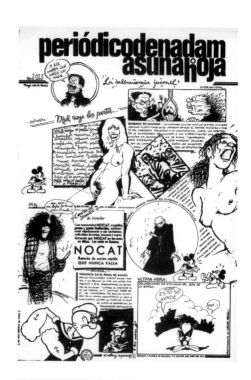

MARX

GO-014-TG

ADVERTISING FLYER FOR THE SEMI-
CLANDESTINE BAR MARX. GRAPHICS BY
A SELF-TAUGHT DESIGNER DRAWING
ON PUNK AND "SINISTER" SCHOOLS.

XAVI MARX

16.3x24 cm. i 15x10.5 cm.

134 ← 135

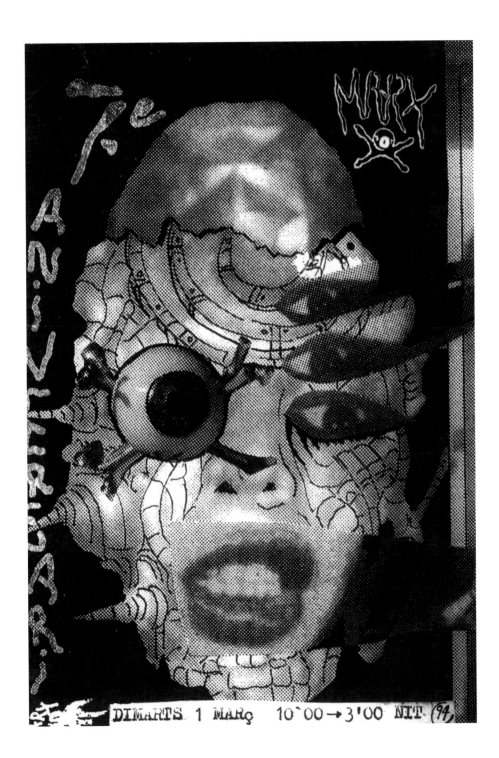

GO-038-TG

BENIDORM
COLLECTION OF PROMOTIONAL FLYERS
FOR BAR BENIDORM. BENEATH NAÏF
AND INFANTILE GRAPHICS HIDE
SUBTLE IRONY AND CERTAIN CRITICISM.

JUANJO SÁEZ
2000

▌▌▌ 19/22 x5.5/6 cm.

aqui no hay lugar para
los cobardes

Benidorm
calle Joaquín Costa, 39

los yayos saben que
su vida corre peligro,
pero quieren ir a Benidorm

Benidorm
calle Joaquín Costa, 39

Residentes
1er jueves de cada mes: Club Hefner
todos los martes: Miko (acid jazz-pop)
todos los miércoles: Stor (de todo)

Diciembre 1999
jueves, 2: Club Hefner presenta Dj T9 (Sähkö) e Ilp (Pan Sonic)
viernes, 3: Lovable Touch Club
sábado, 4: Mr. M (de todo)

lunes, 6: fiesta Triplicat con Dj Mucho Ruido
viernes, 10: vuelven los chicos del rock
sábado, 11: DJ Alvar (pop)

jueves, 16: Lovable Touch Club feat. Dj Cristina Juliá y Sergi G.
viernes, 17: El Chivo (funky-breakbeat)
sábado, 18: Dj Graham (drum'n'bass)

sábado, 25: feliz navidad con uno de los bloques

viernes, 31: la chusma del milenio

Enero 2000
sábado, 1: Opcode Sound Systempresenta Son Gohan e Ill Will
miércoles, 5: vienen los reyes con Dj Son Gohan

jueves, 6: Club Hefner
viernes, 7: Lovable Touch Club
sábado, 8: Ona

viernes, 14: música de tocador
sábado, 15: Dr. SSL & Zetack

Benidorm
calle Joaquín Costa, 39

Celebraciones en abril

sábado 1- Presentación del Club Analogic Té (música y proyecciones)
lunes 3- Fiesta precentación del número 10 de la revista Anco
jueves 6- Hefner Klubi (Hip-hop)
viernes 7- Lovable Touch Club (ye-yé)
sábado 8- D.J. Benn (Techno)
jueves 13- D.j. Organic
viernes 14- Los Pijamas presentan 6T´s Devotion Club (ye-yé)
sábado 15- Las Perras
jueves 20- D.j. Jeremy (pop)
viernes 21- Lovable Touch Club
sábado 22- Dr. SSL y D.J. Zetack
jueves 27- I.D.AL (investigación y desarrollo)
viernes 28- D.j. Miko (Acid-jazz, Trip-hop)
sábado 29- Ozono Kids (música para bailar)
 todos los jueves tarde d.j. residente: Soda-Pop

ven a Benidorm
y olvida los
malos ratos

mis nietos me
maltratan pero
yo les quiero
igual

Benidorm
calle Joaquín Costa, 39

UNDERBOLETIN EINA
DESIGN MAGAZINE *UNDERBOLETÍN*
FORMERLY PUBLISHED BY THE EINA
DESIGN SCHOOL. WITH TRANSGRESSIVE
AND IRREVERENT GRAPHICS
REPRESENTATIVE OF A SPECIFIC
PERIOD.

**AMÉRICA SÁNCHEZ
+VARIOUS ARTISTS**
1972

15.5x21 cm.

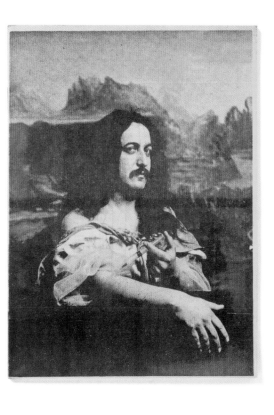
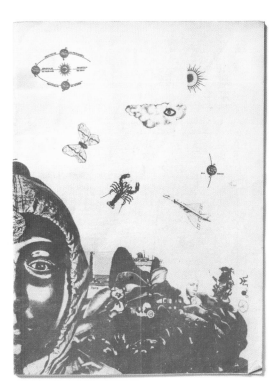

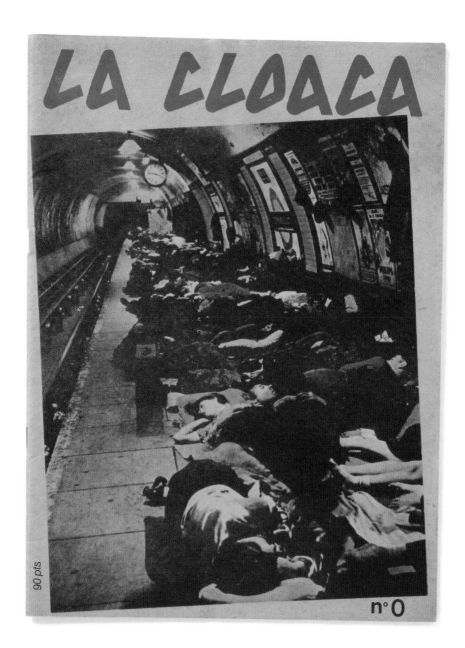

GO-024-TG

UNO (SKATE OR DIE)
SKATEBOARD MAGAZINE. INTERESTING
ABOVE ALL FOR THE STRIKING COVER
ILLUSTRATION.

DAVID FERNÁNDEZ
2002

24x29 cm.

138 ← 139

uno
trimestral _ núm: 6
2.85 euros o 475 pesetas

06

revista de skateboarding _

ilustración_fragmento de "skate or die" de David Fernández©

9 771577 269107

GO-029-TG

STAR
LEADING GENERAL INTEREST MAGAZINE DURING A PERIOD OF ALTERNATIVE TENDENCIES IN THE REALMS OF COMIC BOOKS, MUSIC, FASHION AND POLITICS.

JORDI RODRÍGUEZ + PERE SALLÉS
1976

29.5 x 29.50 cm.

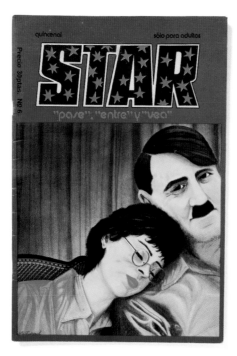

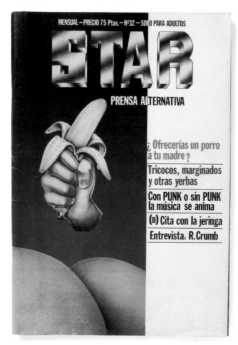

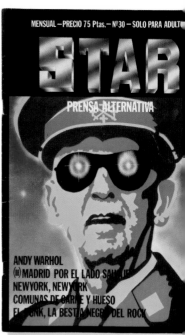

GO-043-TG

DRA. JOSEFINA PERMANYER I MARTINE
POSTER ON THE OCCASION OF LOCAL
ELECTIONS WITH PROVOCATIVE IRONY
ABOUT POLITICIANS.

TONI COROMINA
+ VARIOUS ARTISTS
1979

35x50 cm.

140 ← 141

DE CALOR
ART MAGAZINE, OPTING CLEARLY FOR
PROVOCATION AND A RETHINKING OF
ART DISTRIBUTION CIRCUITS AND THE
ROLE OF MUSEUMS, GALLERIES AND
ARTISTS THEMSELVES. THE GRAPHICS
REFLECT THIS SUBVERSIVE IDEOLOGY.

**MONT MARSÀ + JESÚS
MOREMAN + XEIXA ROSA
+ MIREIA VIDAL**
1994-96

21x27 cm.

GO-044-TG

EL REGALITO DE DIOS
PACK. PACKAGING FOR A T-SHIRT BY
CHA-CHA, WITH CLEAR REFERENCES TO
MARIJUANA CONSUMPTION.

CARLOS ROLANDO

|||| 12x16 cm.

142 ← 143

METADESIGN

Metadesign
Enric Jardí

One of the things I remember from my childhood is a colour plate at my grandparents house which illustrated one of those children's books that tried to explain everything: science, art, economics, etc. That faded colour picture represented society according to the idea people held of the world before the first half of the 20th century. Professions were represented by people – all men, dressed for, and carrying the tools of their trade – were arranged in a pyramid. The manual workers, the ones who used brute force, the beasts of burden of the economy, in those days the majority, were at the bottom sustaining a series of trades and professions which were given a higher position according to their use of the intellect, or simply the social prestige they enjoyed at that particular point in history. I suppose they had elevated the artist, once differentiated from the artisan after the Romantic period, to a position several levels higher. He would have then become as venerated a figure as the doctor or the writer.

Have you ever heard it said that a clerk of works is a second rate architect? Or that a nurse is really someone who wanted to be a doctor but couldn't? This idea of the world, stale but still common, is not unlike the one that holds that design is a subcategory of art. Through malice or ignorance the designer is still presented as someone who doesn't have enough talent to be an artist... and so he designs. In the imaginary map that a lot of people have in their heads, something similar to the colour plate in the book that was at my grandparents house, the role that the designer is expected to assume is the equivalent of the artisan, today threatened with extinction. This is why we designers are sometimes greeted with a sympathetic "Hi, artist!" an expression which is supposed to be friendly, but which only shows ignorance.

Among professional designers at least, the difference between a designer and an artist is well known. A designer, aware of the nature of his profession, knows that, unlike the artist, his project comes directly from a commission which must define, more or less specifically, a series of parameters: goal, end user, production process, and so on. For his part, although historically almost always working under commission, nowadays the artist works according to the direction he wants his artistic experience to take. Although there is already a lot of literature on the subject, and many people might suggest the opposite, for the purposes of this argument we could say simply that the artist does what he wants, and the designer works under commission, and has to adapt to the language and the means required by the process.

So why do self-commissions exist? Projects of the designer's own initiative, more common in the field of product design and less so in graphic or interior design, are no

doubt an opportunity to demonstrate talent, a restless mind and other motives that traditional commissions do not permit. The designer does not "play the artist", rather he becomes his own client. In Spain, in the graphic design field, many of those who have engaged in self-commissioning have become the leading names of their profession. The reason may have something to do with the fact that the likes of América Sánchez, Peret and Carlos Rolando, among others have produced some of their best work under their own initiatives.

In recent times, however, a new phenomenon has emerged, different from either commissions or self-commissions. Imitating what was already happening in other countries, there are certain initiatives, generally connected with the world of fashion and a certain kind of music – which is to say with consumerism – which seek the collaboration of the designer as auteur. Magazines, exhibitions or websites invite a series of professional designers to make contributions. It may be that the artist, too wrapped up in his own existential problems, and clearly unable to carry out these tasks, is substituted with the designer. The latter, whether in the role of creative consultant, illustrator or artistic director, has to create "something", generally on the basis of an idea or a theme proposed by the organiser. The theme, along the clichéd lines of "an invitation to reflect on the nature of…" or "a new gaze upon…", is usually an attempt to justify the project itself, or a way of making the works seem to fit together as whole.

Perhaps we should admit that what is being sought with this type of commission, more than a genuine exploration or development of the subject, is that the works presented should construct an aesthetic panorama and wrap us in a certain digestible "modernity" which the artist cannot give.

One detail which might be revealing: notice the increasing use of English in all these projects. Why is this language used so much? To improve communication with other countries, or purely for a question of form? Might it not be that the use of English also helps mask the deficiencies of the message?

The editorial in the May 2002 edition of *Plec*, magazine of the Eina design and art school, approaches the subject this way: "In a recent article, Néstor García Canclini observes that 'where there were once painters or musicians, there are now designers and DJs' (…) As a consequence we can imagine that between art and design a 'process of hybridisation' is taking place (…) If we understand hybridisation to be a socio-cultural process in which discrete structures or practices combine to form new structures, objects and practices, we must conclude that for hybridisation to become a reality, we in the world of design would have

to come up with more ambitious plans and more complex intentions."

Collective works are not a novelty in themselves; in this exhibition there are a number of interesting historical examples. Novelty is the language with which today's designer, perhaps with a slight inferiority complex, tries to reach the level which he believes the artist, given the same commission, would have achieved. These are the cases in which you could indeed say, he is "playing the artist".

GO-002-MD AMÉRICA SÁNCHEZ / MARCAS
SELF-PROMOTIONAL WORK BY THE
DESIGNER AMÉRICA SÁNCHEZ, USING
HIS WORKS FOR BRAND NAMES.

AMÉRICA SÁNCHEZ
1980

10,5x15 cm.

GO-038-MD MO-NO-SÍ-LABS
ARTISTIC WORK BY THE VALENCIAN
DESIGNER PACO BASCUÑAN IN WHICH
THE ARTIST PLAYS WITH THE MEANING
OF MONOSYLLABLES AND THEIR
GRAPHIC TRANSLATION.

P. BASCUÑÁN
2001

10,5x 15 cm.

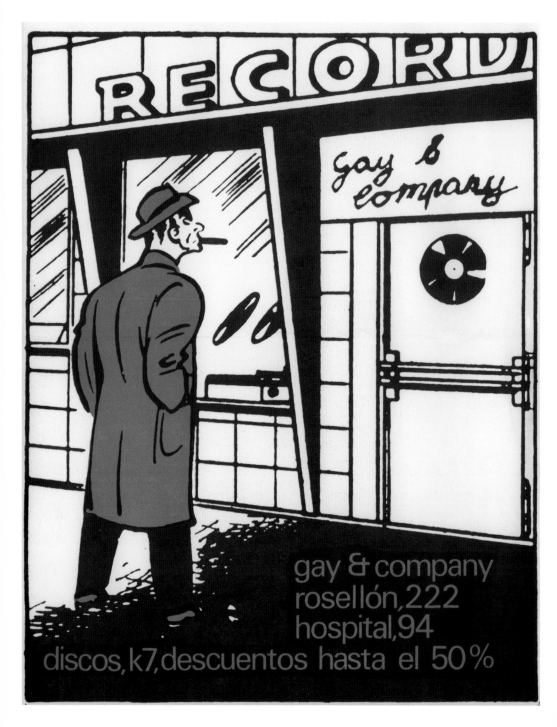

1 DE MAIG LLORET DE MAR
POSTER CAPTURING THE IMAGINARY OF
SARDANA DANCING AND CATALANISM
WHILE ADOPTING A POP LANGUAGE,
UNHEARD-OF FOR AN EVENT OF THIS
SORT. NOTE AS WELL THE RATHER
IRONIC PRESENT READING OF A WORK
THAT VERGES DANGEROUSLY ON
KITSCH. COLLECTION MARC MARTÍ

1970

35x49 cm.

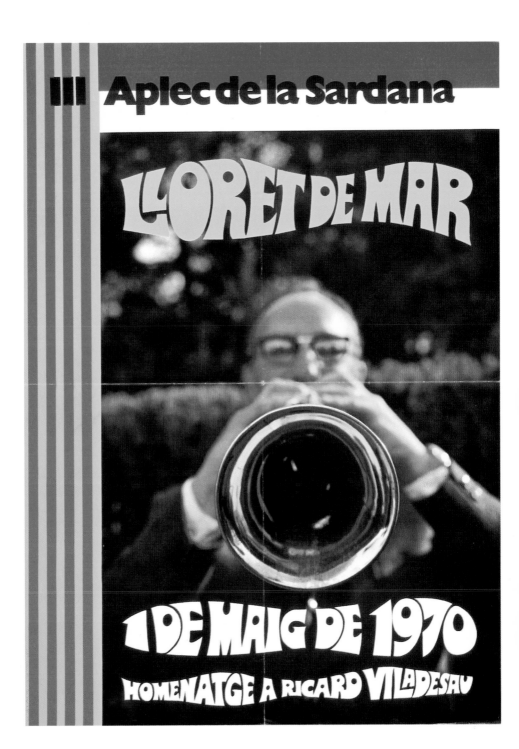

HAY UN AVIÓN EN EL PARKING
OBJECT-BOOK. GROUP WORK FOR
AN INITIATIVE BY THE AUDI COMPANY
CALLED ATTITUDES. CONCEPTUAL
WORK ABOUT THE PASSAGE OF TIME.
THE BOOK IS CIRCULAR AND THUS HAS
NEITHER BEGINNING NOR END.

**DAVID TORRENTS +
ANNA GASULLA +
VARIOUS ARTISTS**
2001

23,5x19,5 cm. p.
39x23,5 cm. d.

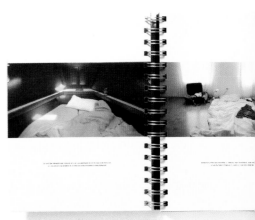

GO-076-MD PREMI DE DIBUIX JOAN MIRÓ
POSTER FOR A DRAWING COMPETITION
USING BOXING GRAPHICS TO CREATE
SINGULAR AND EVOCATIVE MESSAGE.
COLLECTION MARC MARTÍ

1983

25x33 cm.

GO-077-MD

FESTA DE LA BICICLETA
PROMOTIONAL POSTER FOR A POPULAR
EVENT TO PROMOTE THE USE OF THE
BICYCLE. THE PIECE IS A SORT OF
ICONOGRAPHIC COLLAGE THAT PLAYS
WITH GRAPHICS FROM THE PAST AND
CIRCULAR VISUAL ELEMENTS INSTEAD
OF BICYCLE WHEELS.
COLLECTION MARK MARTÍ

1984 31x49 cm. 154 ← 155

GO-005-MD

CALENDARI
PROMOTIONAL WORK FOR THE DAVID
RUIZ + MARINA COMPANY STUDIO IN
CALENDAR FORMAT. AUSTERE GRAPHIC
TREATMENT AND SENSE OF HUMOUR
TO TAKE ADVANTAGE OF CHRISTMAS
FOR SELF-PROMOTION.

**DAVID RUIZ
+ MARINA COMPANY**
1995

||||| 10,5x10,5 cm.

GO-004-MD

ACV
MAGAZINE. BULLETIN OF THE
ASSOCIATION OF COMMUNICATION
OF FAD, DEPENDENT ON ADGFAD,
BASICALLY DEALING WITH ISSUES OF
GRAPHIC COMMUNICATION.

||||| **M. AZÚA / C. SERRAHIMA**
1973

||||| 22x40 cm.

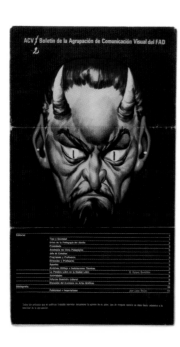
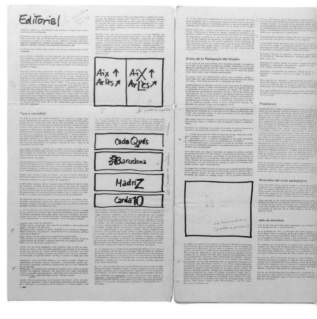

GO-041-MD ROBERTO BASSAS 40 C. BARO 35,5x51 cm.

ADVERTISING FOR THE HAIRDRESSER
MARCEL. THE GRAPHICS DRAW ON
FILM POSTERS AS AN EXPRESSIVE AND
COMMUNICATIVE MEDIUM.

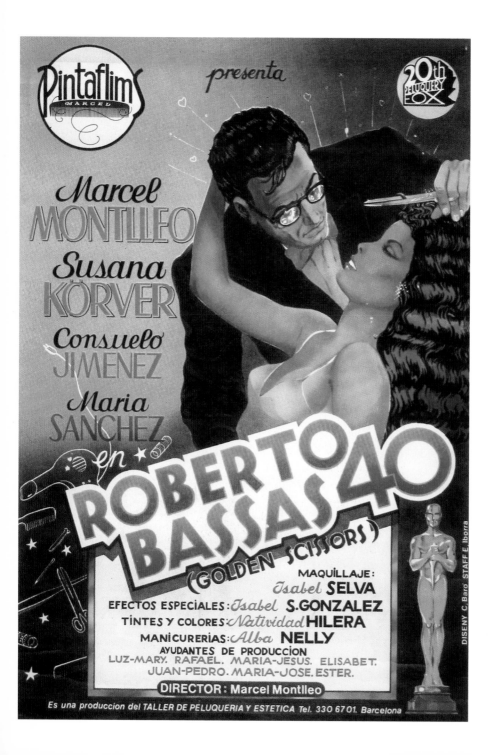

GO-048-MD **ENSER**
MAGAZINE. PUBLICATION AND
PERSONAL PROJECT BY R. PALLARS,
SHOWING A SERIES OF INTERESTING
GRAPHIC SPECULATIONS.

R. PALLARS
2001-02

25,2x12,5 cm.

GO-055-MD **ROJO**
MAGAZINE. WORK INTENDED AS A
CATALYST OF NEW TENDENCIES IN
DESIGN, ART, ARCHITECTURE, FASHION,
ETC. THE GRAPHIC TREATMENT IS
LIMITED TO LAYING OUT TOGETHER
WORKS BY NEW CREATORS, GIVING
THEM A HETEROGENEOUS BUT
INTERESTING UNITY.

**DAVID QUILES +
VARIOUS ARTISTS**
2002

21x28 cm.

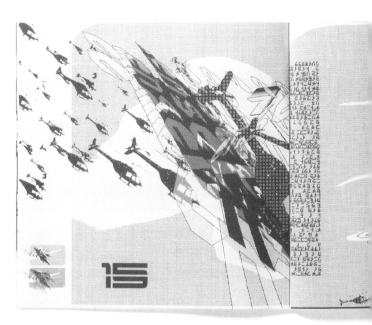

GO-056-MD | **GRRR**
GRAPHIC DESIGN MAGAZINE
PUBLISHED BY A DESIGNERS'
GROUP. THE ONLY PUBLICATION OF
REFLECTION ON THE GRAPHIC REALM
PUBLISHED IN BARCELONA.

COL·LECTIU GRRR
1994

16,5x23,5 cm.

grrr

número 0 · estiu 1994 · 300 pessetes

GO-059-MD

LOCAL

COLLECTION OF SELF-PROMOTIONAL
OBJECTS BY THE LOCAL STUDIO OF
THE TOWN OF SITGES. THE STRATEGY
OF PERIODICALLY SENDING OUT AN
ELEMENT WITHOUT REVEALING THE
NAME OF THE STUDIO UNTIL THE LAST
IS ONE OF THE MOST IMAGINATIVE SELF-
PROMOTIONAL INITIATIVES IN RECENT

LOCAL

2000

23x6 cm.
13,5x12,5 cm.

MIEDO AL ARTE
OBJECT HALFWAY BETWEEN ART AND
DESIGN, IN THE FORMAT OF A DECK
OF PLAYING CARDS BY THE DESIGNER
CARMELO HERNANDO.

C. HERNANDO
1992

10,5x19 cm.

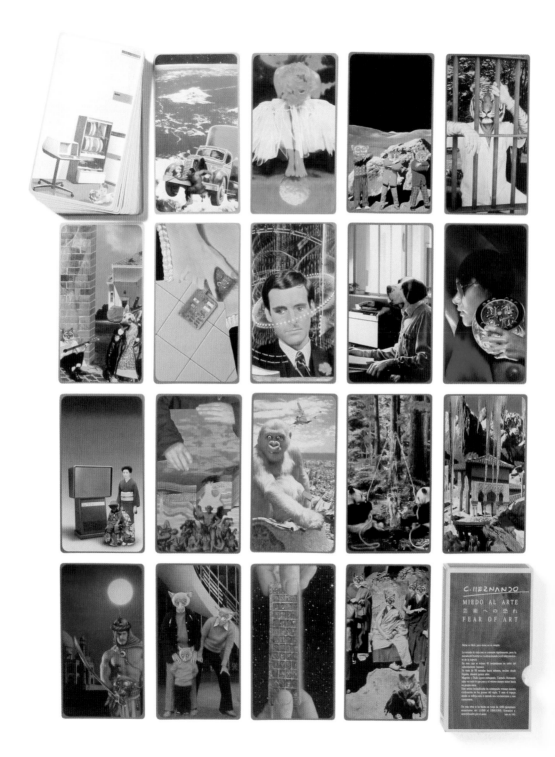

GO-066-MD DIARI D'UN BOIG
THEATRE POSTER. NOTE THE USE OF
WOODTYPE.

CANO/PANERO ASSOCIATS
1985

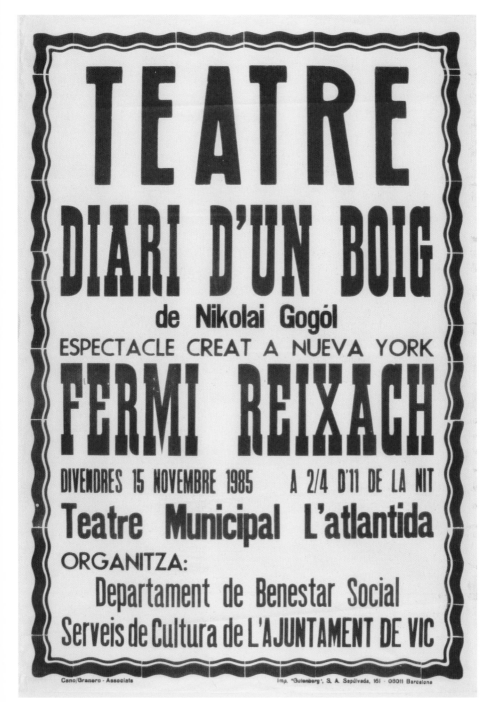

FIRA DEL RAM
PROMOTIONAL POSTER FOR AN
AGRICULTURAL AND LIVESTOCK FAIR.
WORK BY AMÉRICA SÁNCHEZ IN WHICH
THE DESIGNER USES A TYPOGRAPHY
ASSOCIATED WITH A WELL-KNOWN
GROCER'S. SUBSEQUENTLY THIS
TYPOGRAPHY HAS BEEN USED BY
OTHERS, IE MIRALDA'S POSTER FOR
BARCELONA'S MERCÈ FESTIVAL.

AMÉRICA SÁNCHEZ
2001

41x54 cm.

CODI DE BARRES
PROMOTIONAL FLYER FOR A CONCERT
BY ANTON IGNORANT AND XAVI MARX
AT THE LEM FESTIVAL.

15x10,5 cm.

IHRI
IGHORANT NOISE RUIDO
IGHORANTE

ES LA NUEVA PROPUESTA DE
ANTON IGNORANT Y XAVI MARX
* BAJA FRECUENCIA Y
TECHOLOGIA POVERA*

ES UNA MEZCLA NO-MESTIZADA Y
SIN CONCESIONES * LIBERTARIA
EN SUS DIMENSIONES SOCIAL
ECONOMICA Y ARTISTICA DE
TODOS LOS RUIDOS * PRIVADOS
O MEDIATICOS * CONSENTIDOS O
REPRIMIDOS * MENDIGADOS O
SAQUEADOS QUE CONFORMAN NUESTRA
SOCIEDAD ACTUAL.

IHRI ES ZERO PERVERSO.

4 junio, 21 h, D-LEM pl. Rius i Taulet, 2 (Gràcia)
17 junio, 17 h, SONAR-LEM cccb Montalegre, 5 (BCN)

CAVE CANIS
REVISTA. PUBLICACIÓ ARTÍSTICA
AMB DATA D'INICI I FINAL
QUE AGLUTINAVA EN UNA CAIXA
CONTENIDOR DIFERENTS TREBALLS
DE CREADORS DE TOTES
LES DISCIPLINES.

**C. SERRAHIMA +
VARIOUS ARTISTS**
1996

23,5x32,5x5 cm.

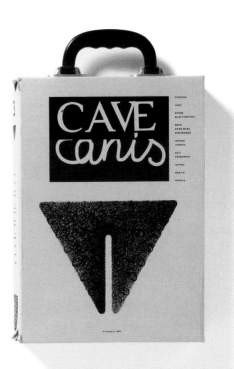

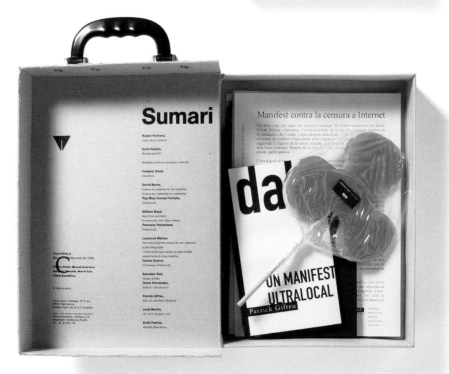

GO-006-MD

LIBRARY
COLLECTION OF PROMOTIONAL
FOLDOUTS FOR GARCIA DIGITAL FONTS.
INITIATIVE OF THE TYPEWARE STUDIO.
THIS CATALOGUE INCLUDES FONTS BY
TYPEWARE AND BY ANOTHER STUDIO,
CONSTITUTING ONE OF THE MOST
INTERESTING TYPOGRAPHIC PROJECTS
OF RECENT YEARS.

ANDREU BALIUS
1993-2002

41,5x39,5 cm.

Matilde Script

Aa Bb Cc Çç Dd Ee
Ff Gg Hh Ii Jj Kk
Ll Mm Nn Ññ Oo
Pp Qq Rr Ss Tt Uu
Vv Ww Xx Yy Zz

1 2 3 4 5 6 7 8 9 0

GO-023-MD

OPO
FOLDOUT MAGAZINE OFFERING SPACE TO INITIATIVES AND PROJECTS BY NEW TALENT ON THE BARCELONA DESIGN SCENE.

MA-OPLA
(NOEL GARCIA-EDGAR CAPELLA)
2001

44x44 cm. d.
12x20,5 cm.

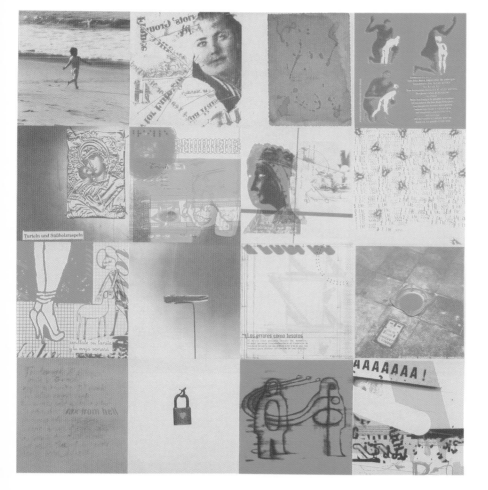

PRENDRE LA PARAULA **KARMENTXU V.**

CATALOGUE-OBJECT FOR AN
EXHIBITION FOCUSING ON THE USE
AND DESIGN OF GRAPHIC STAMPS.
IN KEEPING WITH THE THEME OF THE
EXHIBITION, THE CATALOGUE WAS
DESIGNED TO BE CREATED BY THE
USER WITH THE STAMPS ON DISPLAY.

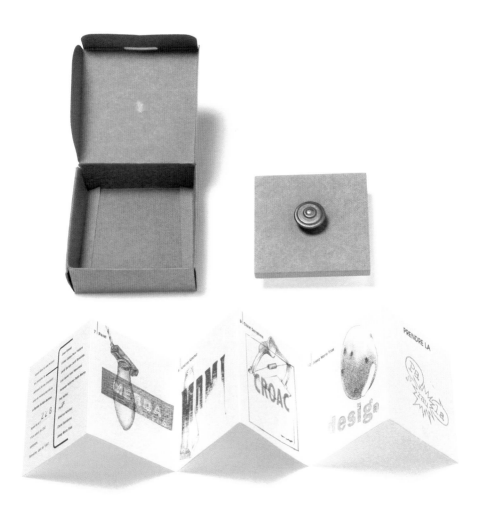

GO-012-MD **EL GRAFISTA**
SELF-PROMOTIONAL FLYER INSPIRED
IN THE CHRISTMAS CARDS WHICH IN
THE NINETEEN-SIXTIES WERE SENT TO
NIGHT WATCHMEN, STREET SWEEPERS,
LOCAL POLICE, ETC.

SÓNSOLES LLORENS
1990

 9x5,8 cm. [5]

PAIDÓS.
PENSAMIENTO CONTEMPORÁNEO
COLLECTION OF BOOK COVERS BY
MARIO ESKENAZI FOR THE PUBLISHER
PAIDÓS, WHERE THE DESIGNER
PLAYS WITH WELL-KNOWN BRANDS,
APPROPRIATING AND REINTERPRETING
THEM TO HIGHLIGHT THE INITIALS OF
THE AUTHORS.

M. ESKENAZI
1991

13x20 cm.

GO-089-MD ADGTEXT GRAFICA 11,5x17 cm.
MAGAZINE-BOOK PUBLISHED BY THE 2002
ADGFAD ASSOCIATION FOCUSING ON
DESIGN THEORY. IN KEEPING WITH THE
CONTENT OF THE PUBLICATION, IT IS
WHOLLY TYPOGRAPHIC, CONTAINING
NO IMAGES.

GO-088-MD LA FÀBRICA DE FRED ENRIC SATUÉ 13,5x20 cm.
BOOK. COVER FOR A BOOK OF STORIES. 1991
USE OF A SIMULACRUM OF EARLY
BINDINGS THAT LEND CHARACTER TO
THE PIECE.

GO-087-MD **SIGNES**
COMPILATION OF WORKS FOR THE
ANNIVERSARY OF THE SIGNES FIRM.
ONE-INK PRINTING AND LIMITED
MEANS FOR AN APPEALING GRAPHIC
COLLECTION.

LLUÍS MORILLAS +
VARIOUS ARTISTS
1997

15x21 cm.

GO-090-MD **ZONA DE COMUNICACIÓ**
CALENDAR-DISK OBJECT. SELF-
PROMOTION FOR THE ZONA DE
COMUNICACIÓ STUDIO TAKING A DISK
AND SILK-SCREENING A CALENDAR
OVER IT.

ZONA DE COMUNICACIÓ
1999

18.8x19 cm.

GO-047-MD **EL MIRADOR DEL FLASH**
PUBLICATION SIMULATING A
NEWSPAPER FOR THE ANNIVERSARY
OF ONE OF THE MOST EMBLEMATIC
ESTABLISHMENTS OF THE "GAUCHE
DIVINE".

R. FERICHE
1995

30x45 cm.

SERGIO MAKAROFF
ADVERTISING FOR THE SINGER AND WRITER SERGIO MAKAROFF, USING THE LANGUAGE OF A PERSONAL CONTACTS SECTION IN A NEWSPAPER.

MAKAROFF-SCHMIDT 29,5x20,7 cm. 178 ← 179

GO-007-MD | **JOC DE CARTES**
PROMOTIONAL OBJECT. COLLECTION OF
VISITING CARDS BY THE DESIGNER AND
ILLUSTRATOR PATRICK THOMAS.

PATRICK THOMAS
2001

8,5x5,5 cm.[12]

contact
patrick@lavistadesign.com
T +34 932 212 656
M +34 607 601 385

laVista
Ptge Masoliver 25. 2º
08005 Barcelona

+info
www.lavistadesign.com/patrick

gracias/gràcies/thanks
El País de las Tentaciones
Fernando Gutiérrez
Fernando Rimblas
Guillem Martínez
Pablo Martín
Saura & Torrente
Trickett & Webb
Dooki

©1991-2001 Patrick Thomas
Made in Barcelona

CÈL·LULA

COLLECTION OF SELF-PROMOTIONAL
POSTCARDS BY THE SABADELL-
BASED CÈL·LULA STUDIO. OFTEN
APPROPRIATING POPULAR IMAGES
SUCH AS THE BEATLES' ABBEY ROAD
COVER.

CÈL·LULA
2000-02

10x15 cm.

PROPAGANDA
COLLECTION OF SELF-PROMOTIONAL
FLYERS BY THE PROPAGANDA STUDIO
IN WHICH THE ARTISTS OFFER A
MINIMALIST VISION OF THEIR WORK,
REDUCING THEM TO SINGLE- OR DUAL-
INK REPRODUCTION.

PROPAGANDA
1998

21x10 cm. p.
42x30 cm. d.

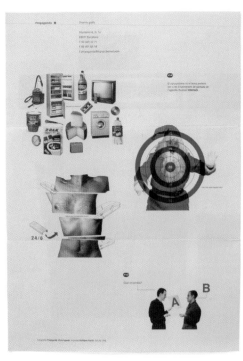

GO-060-MD

ENRIC JARDÍ
COLLECTION OF PROMOTIONAL FLYERS
BY THE ENRIC JARDÍ STUDIO, GOING
BEYOND SIMPLE DISPLAY OF THE
WORKS AND USING THE DESIGNER'S
TRADE AS A MEANS OF REFLECTION.

ENRIC JARDÍ
1999-2000

59x42 cm.

182 ← 183

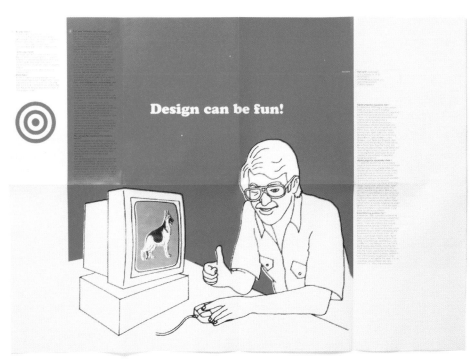

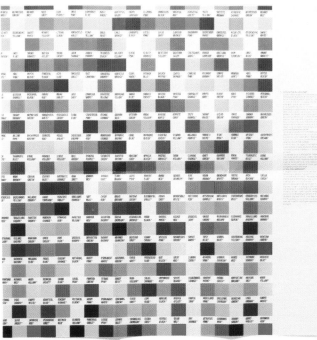

ECHNOGRAPHICS

Technographics: experimentation, added value, crossing boundaries

David Casacuberta and Rosa Llop

In principal any graphic action is based on a technology. A cave drawing is just as technological as the latest net.art interactive. Nonetheless, we can reserve the term "technographic" for those processes which involve an awareness of the technology employed, and where such use is not limited to the "traditional" form but rather entails a will to take the technology a bit further, employing it in a way that would surprise its inventor – repurposing.

One of the main functions of technographics is to experiment with the limits of technology. The reasons are various: in the case of spread technology – filling up on ink to get the two or more inks to spread capriciously over the page – the origin might be a question of economics; working with more than one ink for same cost. In other cases, experimentation with photocopies, for instance, the desire to experiment with new means and inspiration from the art world – Andy Warhol comes to mind – would appear to be the principal reasons.

Economy, however, can never be considered an end in itself. In fact, to offer a cheap, aggressive solution is in itself a declaration of aesthetic principals. In this exhibition we have a very clear example in the "Ooze Bâp" programme, where the rough cut, hand-sewn pages tell us without words that there is another way to understand the aesthetics of electronic music, far removed from quadricolours and laser die-cuts.

In addition to the experimental side, this way of playing with technographics has a clear pedagogical value: by repurposing a technology one can reveal its true capacities, discover its limits and squeeze the most out of it. In this respect, there is a clear correspondence between the limits of the functions of the technology and the way in which technographic experimentation is carried out. It is impossible to do one thing without also understanding the other. Below we shall see how, in the information technologies sphere, this creative equilibrium is being lost.

It is the fax's "rawness" and lack of sophistication that makes it interesting to experiment with typographies distorted by this means in order to attain a text of exceptional power. Punk graphics would not be what it is without the clear limitations that the photocopy and cut-and-paste (literally, with scissors and glue) impose on a poster constructed in this way.

A second key factor in technographics is the "added value": employing a little-known technology, one that lies outside the standard way of working in graphic design, by means of a clever device, one can develop an interesting piece with a specific added value. Folding – of which we have excellent examples in this exhibition – allows us to add a third dimension to the graphic document, transmit new information and offer a solution to the original communication problem based on the introduction of a technology we do not normally see in graphic design. Similarly, printing on onion skin, plastic film or match prints are further examples of value added: by using a more esoteric type of material as the support, the designer offers a creative and more communicative solution.

The third factor we want to stress is that of transcending boundaries and making the design product something more than a drawing to admire. We can develop products in which the viewer can indeed participate, interact with the piece and determine his or her own final result. Sometimes, the interaction is materialised in an object that the viewer has to manipulate, as is the case with the slide viewer in the form of a small television –playing with the audiovisual reference in an ironic manner– made by Francisco Rebollar for the Telescopi section of this exhibition.

Another factor is interactivity, which entails the designer acting as a producer, developing a kit that the viewer has to piece together, thus making the latter the designer. In this exhibition we have excellent examples, such as the interactive books by the 10x12 group, where the user has to put stamps or stickers in the book to finish the piece.

Interactivity leads us to information technologies, and at the risk of interrupting the narrative thread we should define what we mean by "interactivity". Interactivity is often thought of as the act of clicking on a website icon or an application that allows us to jump from one illustration to another. Although when well-developed these systems allow the user to create a hypertext of images with various narrative alternatives, these projects are not in essence interactive. True interactivity would entail the viewer having some sort of say, a participative role in the definition of the final work. This is patently not the case with many interactive art CD-ROMs, virtual equivalents of a gallery tour where one can choose the order in which to view the works and little else.

In fact, even a resource like hypernarratives is underexploited in a great deal of design products and electronic art. Often, the "click to see the next image" device seems more of a convention than a resource for presenting alternatives. Likewise multimedia products that offer book-type browsing, one illustration or page after another without there being any attempt to experiment with format.

On the other end of the spectrum are the experiments by the pioneers of net.art: people like JODI, Vuk Cosic and Alexei Shulgin who, despite a lack of any great technical know-how, proved capable of transforming HTML technology and the ASCII code. Exemplary is the famous first site by the JODI group at www.jodi.org, where an apparent typographic garble became, when one looked at the source code, the plans for an atomic bomb. Or "Form" by

Alexei Shulgin, a website constructed wholly of the boxes normally used for forms on Internet, transformed here into the building blocks for original and experimental graphics. As a number of critics have pointed out, this approach to technology can be considered punk; not in political terms but in the approach to the construction of the work. Like punk musicians and designers, pioneers such as JODI and Shulgin presume a lack of training compensated by a will to provoke and experiment. As JODI confess, their website was the result of a coding error in the construction: rather than something they sought through a systematic analysis of the problem, it was the fruit of chance and playfully subversive experimentation.

This contrasts formally with the flashiness in much current computer design work, where the standard solution seems to be virtuosity: dazzle the viewer with a barrage of colour, music, video and animation. A sort of horror vacui stalks many interactive websites and CDs today, a hectic and exhausting experience for the user. Minimalism is marginalized, unless it has enough technology and style to remind us that computers are capable of doing things we cannot. And surely this is the key point in information technographics: constructing objects and images that would be impossible to do by hand. Bit by bit, as the renowned designer John Maeda tells us, from being intuitive, graphic design is becoming a job of planning and analysis: the computer designer, if he or she wants to create really meaningful products which really exploit the possibilities of the computer, must also become a programmer.

A computer is basically a universal tool for representation. By means of a mathematical technique, sampling, any analogical magnitude – sound, colour, three-dimensional shape, etc. – can be converted into digital form. Once digitalised, our imagination is the only limitation on how this information can be represented. We can turn sound into light, earthquakes into colour bars, the visits to a web server into the movements of a dancer. And that, no matter how wonderful it might seem, is in fact a poisoned chalice.

Let's go back to what we first said about technographics: there we spoke of the importance of imposing limits in order to exploit the possibilities of a technology. At this point in time the vast majority of designers are disoriented with regard to the possibilities that the machine offers them: so many recourses are available that the final results tend to be baroque and affected. Returning to the musical metaphor, we could say that interactive design has gone from punk to bad symphonic rock: pretentious pieces that want to imitate classical music but limit themselves to drawing on it without understanding it and substituting feeling with solos and technically impeccable details which communicate nothing. Style is beholden to technological advances: the appearance of a graphic no longer reflects the latest cultural trends so much as it does the latest digital creation software on the market. Designers are in fact hostage to the programmes that programmers create for them and are powerless to escape this trap. This is what John Maeda calls the "autocracy of postscript".

The punk attitude continues to breathe new life into computer graphics, but it would be a shame if we had to choose between low-tech irony and ultratechnological baroquism. The inclusion of programming knowledge in the work of today's designer would seem inevitable. Only with the wherewithal to control the machine and knowledge of its limits can we achieve infographic works with the freshness and the communicability of the pieces that make up this exhibition. Indeed we do seem to be moving in this direction, and more and more designers are beginning to take an interest in programming, free software and experimentation with the machine, instead of relying on the canned solutions offered by property software. Bit by bit, through trees we are beginning to see the forest, and from there a glimpse of the endless possibilities that digital machines offer us.

There is one point we want to be perfectly clear on: the important thing is not the support but the ideas. It doesn't matter whether we use paper, scissors and glue or cutting-edge graphic design technology. The ultimate source of creation in technographics is always the individual who, dissatisfied with what a given technology has to offer, sees a way to achieve new effects and take aesthetic and communicative paradigms a little bit further. This we believe is the best way to approach this exhibition: to see it not as a catalogue of techniques but as a living presentation of the ingenuity of the designer who is capable of pushing the limits of technology.

GO-004-TC

TELESCOPI
OBJECT. PECULIAR CATALOGUE FOR
A PHOTOGRAPHY EXHIBITION AT A
GALLERY IN THE TOWN OF OLOT. THE
ORIGINALITY OF THE PIECE LIES IN THE
VISUALISING SYSTEM FOR THE WORKS,
DRAWING ON A TYPICAL SOUVENIR.

F. REBOLLAR
1999-2000

15x12.7x3.6 cm.

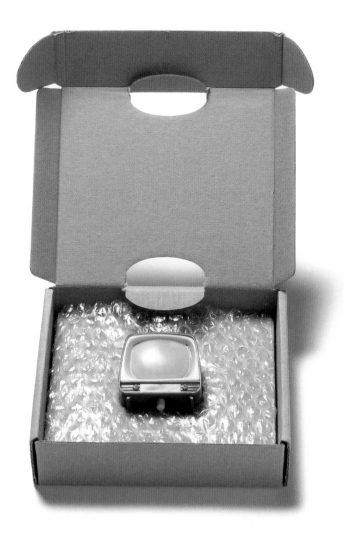

OBJECT. PROMOTIONAL CATALOGUE-
BOX FOR AND BY THE BIS STUDIO.
TAKING THE MATCHBOX AS A MODEL,
THE DESIGNERS CAME UP WITH AN
UNUSUAL CATALOGUE USING VERY
SIMPLE MEANS. THE APPEAL IS IN ITS
VERY SIZE.

GO-011-TC **GRRR**
COLLECTION OF POSTCARDS TO
PUBLICISE AN EXHIBITION BY THE
GRRR GROUP AT THE URANIA GALLERY,
PRINTED OVER MATCH PROOFS.

GRRR (ROSA LLOP)
1997

21x10 cm.

NOVA ERA

COLLECTION OF BOOKLETS CALLED
FLIPBOOKS. PUBLISHED BY NOVA ERA
AS A REFLECTION ON MORAL ISSUES
OF OUR SOCIETY: VIOLENCE AGAINST
WOMEN, CHILD LABOUR, TOXIC
WASTE, ETC.

NOVA ERA
2000

10x5.5 cm.

VÍDEOS BASURA CANAL +

OBJECT-POSTCARD. INVITATION TO AN
AUDIOVISUAL EXHIBITION DONE BY
VARIOUS ILLUSTRATORS FOR CANAL+.
IN KEEPING WITH THE NAME OF THE
COLLECTION (RUBBISH VIDEOS), THE
POSTCARD IS MADE OF RECYCLED
PAPERBOARD.

1998 19x13 cm.

PROMOTIONAL POSTCARD FOR A
RESTAURANT CHAIN WITH A SINGULAR
CUT-OUT THAT ALLOWS THE OBJECT TO
BE USED AS A MASK.

GO-033-TC **VAIXELL DE PAPER**
ORIGAMI OBJECT USED AS AN
INVITATION TO A PARTY HOSTED BY
THE DESIGN STUDIO CIUTAT DE
PAPER (PAPER CITY).

**JOSEP PALET + XAVIER SOLER
+ ANDREU BALIUS**
1991

55x21 cm.

EL VIERNES 12 DE JULIO DE 1991 TE INVITAMOS
A LA FIESTA-TRAVESÍA EN LA
GOLONDRINA "ENCARNACIÓN"
SALIDA DEL MOLL DE LA FUSTA A LAS 10 DE LA NOCHE.

LA CIUTAT DE PAPER
1981-1991

CONFIRMAR ASISTENCIA AL TELÉFONO 459 32 93

MERCÈ-84
FOLDOUT FOR THE PROGRAMME
OF THE BARCELONA CITY FESTIVAL,
THE MERCÈ. USING A FOLDOUT AND
COMPLEX DIE-CUT TO CREATE A SORT
OF DIORAMA WITH THE BARCELONA
SKYLINE.

J. MARISCAL
1984

19x85 cm.

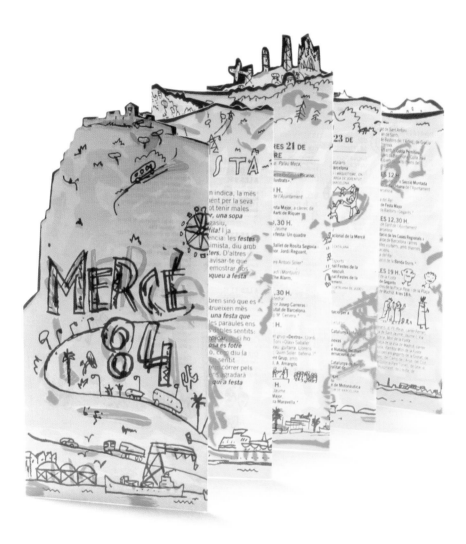

GO-014-TC **NOT AVAILABLE FONTS**
COLLECTION OF FOLDOUT FONT
CATALOGUES CALLED NOT AVAILABLE
FONTS, WITH COVERS PRINTED ON
RECYCLED PAPERBOARD.

|||| **ROSA LLOP**

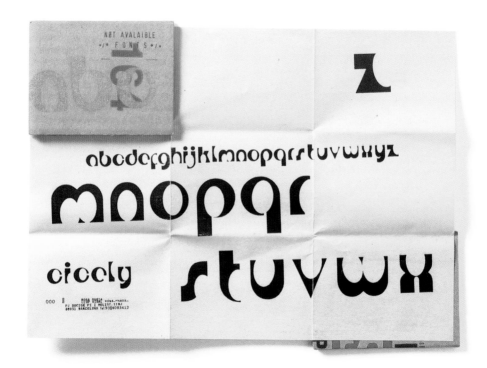

GO-024-TC WWW.E-INTERIORS.NET

OBJECT-POSTCARD FOR THE
PROMOTION OF AN ONLINE INTERIOR
DESIGN AND COMPLEMENT FIRM.
USING AN UNCOMMON TECHNIQUE
TO UNDERSCORE THE IDEA OF THE
VIRTUALITY OF THE INTERNET.

GUARDANS CAMBÓ
2001-02

153x117 cm.

196 ← 197

PROMOTIONAL FLYERS FOR MUSIC
EVENTS HELD AT VARIOUS BOOKSHOPS
IN BARCELONA. THE ORIGINAL
BINDING METHOD GIVES THE PIECE ITS
INNOVATIVE CHARACTER.

::. ooze.bâp programa /

propuestas de continuidad + xperimetos)

. cada fragmento tiene su propia periodicidad, empiezan todos en mayo y ocupan espacios

moozek
Llibreria Laie-CCCB
Montalegre, 5. Barcelona

36 horas mensuales
seleccionadas por
ooze.bâp como fondo
sonoro de la librería.

Viernes y sábados
(17h a 20h)
Domingos (16h a 19h)

INICIO: 10 de mayo 2002

curd duca. christian marclay.
jamie lidell. icarus. stephen
vitiello. terre thaemlitz tu m'. un
caddie renversé dans l'herbe.
estupendo. christof migone.
artificial memory trace. edwin
torres. gustavo lamas. klunk.
osso bucco. . felix kubin.
richard thomas. antenna farm.
once11. diskono. rosy parlane...

programa completo en
oozebap.org/moozek

oozebap multimono?

BOLIDISMO
INVITATION TO A TALK BY THE ITALIAN
DESIGNER MAURIZIO CORRADO AT
THE ELISAVA DESIGN SCHOOL. THE
TECHNIQUE EMPLOYED FOR THE PIECE
RELATES DIRECTLY TO THE FORMAL
WORLD OF THE CURRENT ADDRESSED
IN THE TALK.

CAPELLA + LARREA
1987

21x10.5 cm.

GO-034-TC **CALENDARI D'ADVENT** **XAVIER ALAMANY** 18x18 cm.
OBJECT-INVITATION TO A CHRISTMAS 1991
DINNER AT THE EINA DESIGN SCHOOL
USING THE IDEA OF THE TRADITIONAL
ADVENT CALENDAR WITH FLAPS THAT
OPEN TO SHOW SCENES TYPICAL OF
THE SEASON.

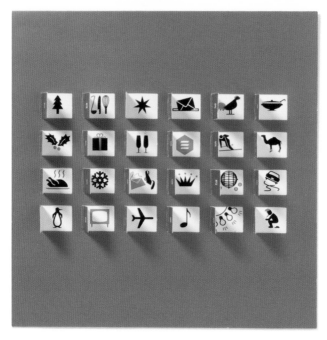

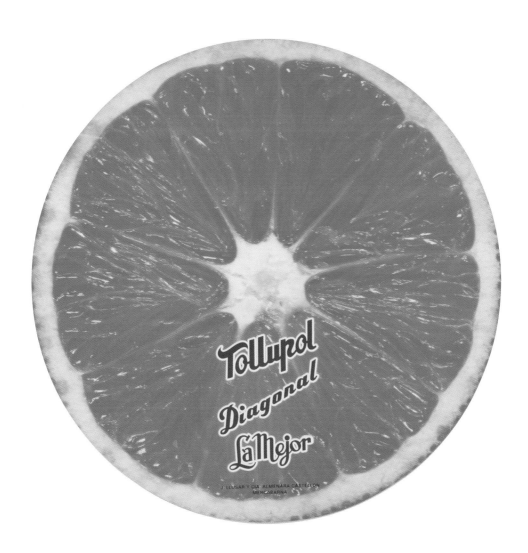

GO-039-TC **ROTUFFITI** **MARC TAEGER** 21x9.1 cm.

DIPTYCH. INVITATION TO AN
INSTALLATION AT THE MOOG CLUB
USING RUBBER TYPEFACES (MANUAL
PRINTING) IN A FREE AND SOMEWHAT
ANARCHISTIC MANNER.

ROTUFFITI
DE MARC TAEGER

INAUGURACIÓ

DILLUNS 15 DESEMBRE
24 HORES

MOOG
ARC DEL TEATRE 3
BARCELONA

10 ANYS NOVA ERA

STICKERS BY DIFFERENT DESIGNERS
FOR THE 10TH ANNIVERSARY OF
NOVA ERA. USING A SINGLE DIE-CUT A
NUMBER OF VARIANTS WERE CREATED.

VARIOUS ARTISTS
2002

21x29.5 cm.

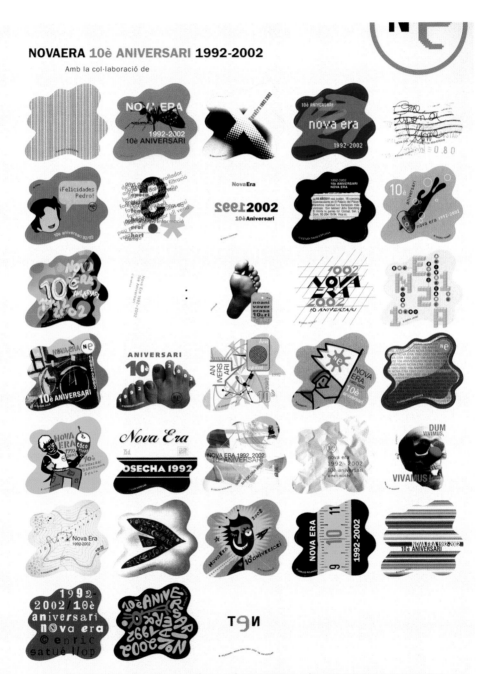

ENRIC AGUILERA. ÓSCAR ASTROMUJOFF. MERCEDES AZÚA. JOSEP BAGÀ. EMMA CARRAU. CLASE. JESÚS DEL HOYO. MARIO ESKENAZI. ESTUDI DAVID ESPLUGA.
ISIDRO FERRER. ESTEVE FORT. GRÁFICA. HÉNAFF. ENRIC HUGUET. ENRIC JARDÍ. CARME JULIÀ. SONSOLES LLORENS. JOHNNY LÓPEZ. MARISCAL. JORDI MATAS.
JOHNNY MORAIS. LLUÍS MORILLAS. ÓSCAR NOGUERA. PATI NÚÑEZ. PERET. FRANCESC RIBOT. MARTÍN RIGO. ALBERT ROCAROLS. CARLOS ROLANDO. DAVID RUIZ.
ENRIC SATUÉ LLOP. MARC TAEGER. WLADIMIR.

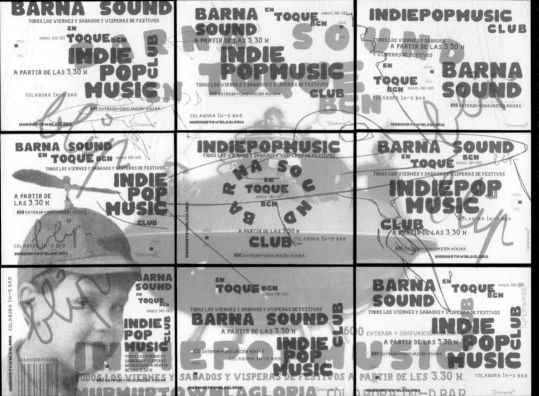

GO-043-TC

BIKE TECH
STATIONERY FOR A BICYCLE SHOP.
A STICKER WITH THE COMPANY LOGO
RECALLS THE PATCHES USED TO
REPAIR INNER TUBES.

DAVID TORRENTS
2001

5.5x8.5 x 2.5 cm.

204 ← 205

RONDALLA DE LA COSTA
POSTER THAT USES NEARLY
FORGOTTEN WOODTYPES AS A FORMAL
LANGUAGE.

AMÉRICA SÁNCHEZ
1976

55.6x40 cm.

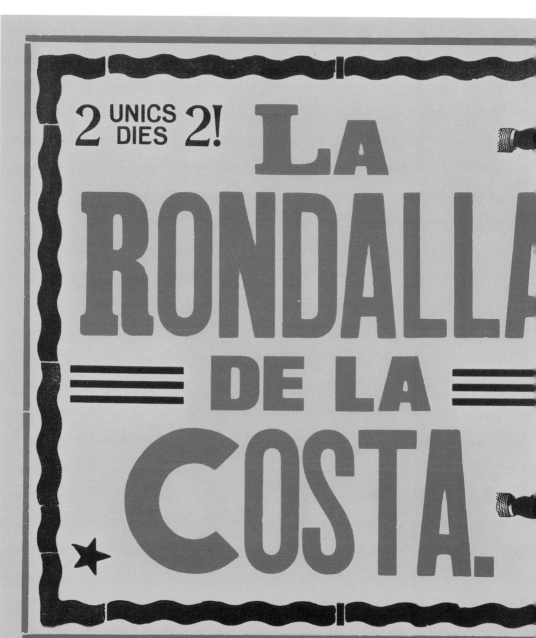

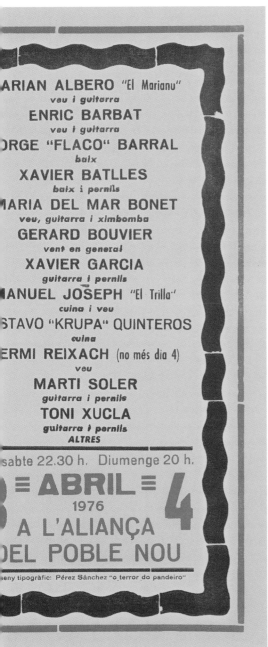

ARIAN ALBERO "El Marianu"
veu i guitarra
ENRIC BARBAT
veu i guitarra
ORGE "FLACO" BARRAL
baix
XAVIER BATLLES
baix i pernils
MARIA DEL MAR BONET
veu, guitarra i ximbomba
GERARD BOUVIER
vent en general
XAVIER GARCIA
guitarra i pernils
ANUEL JOSEPH "El Trilla"
cuina i veu
STAVO "KRUPA" QUINTEROS
cuina
ERMI REIXACH (no més dia 4)
veu
MARTI SOLER
guitarra i pernils
TONI XUCLA
guitarra i pernils
ALTRES

sabte 22.30 h. Diumenge 20 h.

≡ **ABRIL** ≡ 4
1976
A L'ALIANÇA
DEL POBLE NOU

seny tipogràfic: Pérez Sánchez "o terror do pandeiro"

GO-037-TC | **ESTILOS EMERGENTES**
PUBLICATION ABOUT FASHION AND
TRENDS, REPRODUCED USING THE
SPREAD TECHNIQUE.

**SKIZ OFF SCOPE
(JORDI BUSCA)**
1983

20.6x26.9 cm.

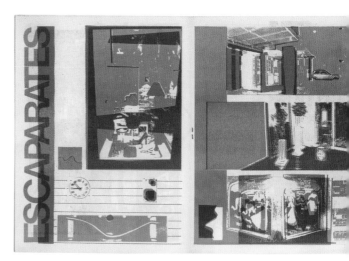

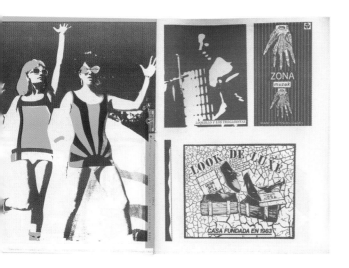

GO-029-TC

ROMPEOLAS
FANZINE-TYPE MAGAZINE. CATALYST OF NEW AESTHETIC TRENDS IN THE EIGHTIES. THOUGH PRINTED IN A SINGLE RUN, THE USE OF SPREAD TECHNOLOGY GIVES IT A MULTI-INK LOOK.

JORDI BUSCA
1983

27.2x41.8 cm.

EVOLUTIVE

MAGAZINE + BOOK. PUBLICATION
WITH A LIMITED RUN, REFLECTING ON
AESTHETIC EXPERIMENTATION AND
PRINTING TECHNIQUES. *EVOLUTIVE*
WAS LAST PUBLISHED IN BOOK-FORM,
A COMPILATION OF WORKS FROM
THE MAGAZINE ALONG WITH A GOOD
NUMBER OF GRAPHIC, MUSICAL
AND INTERACTIVE WORKS ENTITLED
EVOPHAT.

VASAVA
2000

15.5x15.5 cm.

Nada se parece más a una resaca que un amanecer en Las Vegas.

Cuando las luces de los casinos se convierten en bombillas, cuando el maquillaje se revela como una costra, cuando abres los ojos y la persona que está durmiendo a tu lado no se parece en nada a la que ayer conociste.

There is nothing more like a hangover than dawn in Las Vegas. When the casino lights turn into bare bulbs, make up looks more like a scab, when you open your eyes and the person asleep at your side doesn't resemble in any way the one you met yesterday.

GRAPHIC INTRUSSIONS

Graphic intrusions
Òscar Guayabero

In reality perhaps this part of the study should be entitled graphic contributions, because basically that is the theme. For years now artists, writers, photographers, illustrators, architects and in general anyone with an interest in communicating something has used graphics as a support. From poetry magazines to Christmas cards, under mistaken assumptions regarding its complexity people have not shied from trying their hand at graphic communication – something they would perhaps refrain from if they knew what designers know. While this circumstance has engendered endless images of minimal interest, it is also true that graphics has fed on this diversity of origins and, as such, ways of approaching a graphic work. The result is that graphics is one of the most open and permeable spheres in the creative world.

If we look back at the late 60s, where this study begins, we find two large groups of graphics elements "designed" by outsiders to the profession strictu senso, as Josep Maria Mir would say: on one hand, the incipient political graphics that marked these latter years of the Franco dictatorship, and, on the other, what we might label art graphics.

The many political groups, activist cells, pressure groups, etc. in opposition to the regime had to generate graphic communications in order to publicise their activities, but evidently these pamphlets, posters, leaflets, booklets, stickers, etc. had to be produced in the strictest clandestinity. This circumstance meant that many of them had their own cyclostyle, well hidden, and that the most gifted in each case was given the job of "designing" the graphics.

At the same time, though some already existed, there was something of an explosion of short-lived art and literature publications. 1966 saw the passage of a censorship law (drawn up by Manuel Fraga) which favoured, unwittingly, the circulation of "subversive" material, notwithstanding the continuing clandestinity of the groups behind it. In any this case too the activity remained underground and self-managed. Groups of artists, writers and poets generated their own publications reflecting the links between art and thought and leftist and antidictatorial attitudes.

Once past this stage, this non-professional sphere grew to include manifold fields in which graphics were used by non-designers as a tool for communication.

In many cases political demands became more widespread even as they took on a more local focus: petitions for green spaces and neighbourhood facilities or opposition to urban development projects that affected them.

In this case, the paucity of means and lack of knowledge also meant that the generation of graphic communications was the job of the opposition groups themselves, though here began an alliance with designers which would bear interesting fruit.

The arts-and-letters world also continued to "design", likely still in the belief that the content was more important than the form.

Nonetheless, as we have said, new fields were emerging. A few years later, the pre-democratic period saw a burgeoning music scene and concomitant demand for promotional material. Due to another law (also authored by Fraga) banning large gatherings in the street, this sphere also got caught up in the political struggle.

Here as well the groups and the premises in which they performed produced their own communications, in many cases mimicking the graphics arriving in Spain from London and the US. While some of these were done by designers (very young, often still students), a good deal of the pieces were by the promoters, the groups themselves or some acquaintance thereof, often linked to the world of comic books.

Here emerged another inexhaustible source of contributions; a whole series of publications –comic books, fanzines, magazines, etc– in which the illustrators also did the layout and "design" of the pieces. These contributions, notwithstanding a general trend towards "ugliness", baroquism and graphic anarchy, brought fresh air to a graphics that was still shedding the bonds of certain rationalism.

Linked to graphics as well are a host of pieces midway between object and graphics, produced in limited series and often done by artists, industrial designers, architects, etc. These pieces contributed an interesting point of view; while the authors' lack of knowledge of such factors as typography, spacing, legibility, semiotics, etc. is quite evident, they were professionals with significant visual sensitivity. This generated highly suggestive pieces.

An area that has been especially abundant in work by outsiders to the profession is the poster. Many institutions have entrusted posters to promote events – centenaries, inaugurations, etc. – to plastic artists. The 1992 Barcelona Olympic Committee, for instance, commissioned some of its posters to artists like Antoni Tapies. While it is true that designers do not view such initiatives favourably, we cannot deny the influence that contemporary art has had on design. Miró's logotype for "La Caixa" savings bank, icons with pictorial lines like Barcelona més que mai and artist-poet-playwright Joan Brossa, to name just a few, have left an undeniable mark, which, like it or not, has been patent in certain trends.

Deserving of a separated chapter is the ever-present shop graphics; that is, those graphics done by the print shop itself. The printing industry has pretty much always offered the client a comprehensive service – not only the printing but the design of what was to be printed as well – especially since PCs have included desktop publishing programs.

Obviously this has been detrimental to the quality of the graphic design. Yet, as the client's design culture is rather low, it works. Even if their importance is minimal, it cannot be denied that these sorts of pieces – miscellaneous Christmas cards, wedding invitations, communion cards, business cards, leaflets and innumerable other minor communications – form part of the graphic territory.

In an overall assessment, I would say that the design profession has benefited more than it has been hurt by the incorporations and contributions from non-professionals in the graphic terrain. This relative freedom of movement has made graphic design the natural means of communication, at once within reach of all but which, in its professionals (the designers), has a capacity for recycling itself, for research and for innovation, drawing on, as we have said, anyone who for one reason or another decides to try their hand at graphics.

If for years the dogmatism of an often misunderstood European rationalism narrowed the horizons of design, the external contributions provided examples of freedom and flexibility which at the very provided a breath of fresh air.

During the eighties, when designers were mostly concerned with aesthetic speculation, non-professionals were there to remind us that content is more important than form.

And when marketing and advertising co-opted, in many cases, creativity, those outside the profession, not forming part of the productive structure of the studios and agencies, provided certain graphic anarchy.

Finally, just when it seemed that technology would be the exclusive terrain of programmers, users are now availing themselves of digital tools and democratising the scene on the net.

These are only some of the things that the "interlopers" have contributed to this house, the house of graphics: they are and always will be welcome, and at this point, when it seems that the Catalan Designers' Association is getting off the ground, they are a factor we should bear in mind.

GO-006-IG HUMILDE HOMENAJE DE RESPETO Y GRATITUD A MIS DIGNOS PROFESORES
EXHIBITION CATALOGUE WITH REFERENCES TO TEXTBOOKS (CALLIGRAPHY, URBANITY) USED IN SCHOOL IN THE LATE FIFTIES AND EARLY SIXTIES.

|||| EUGÈNIA BALCELLS
1977

|||| 215x160 cm.

GO-017-IG LA MANO ASESINA
DIPTYCH. PROMOTIONAL ARTEFACT FOR AN ARTIST. COLLAGE PRINTED IN TWO INKS. NOTE THE RUBBER STAMP-PRINTED STRIP OVER THE EYES OF THE FIGURE ON THE COVER, A PLAYFUL REFERENCE TO THE MASKING OF THE IDENTITY OF PRESUMED INNOCENTS IN THE PRESS.

|||| M. RUBIALES

|||| 290x213 cm.

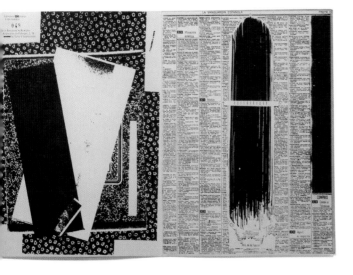

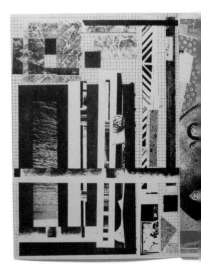

GO-026-IG **TALP CLUB**
FLYER. COLLECTION OF PROMOTIONAL
POSTERS FOR COMPLEMENTARY
ACTIVITIES BY THE TALP CLUB GROUP.

FRANCESC VIDAL
1987-2000

45x32 cm.

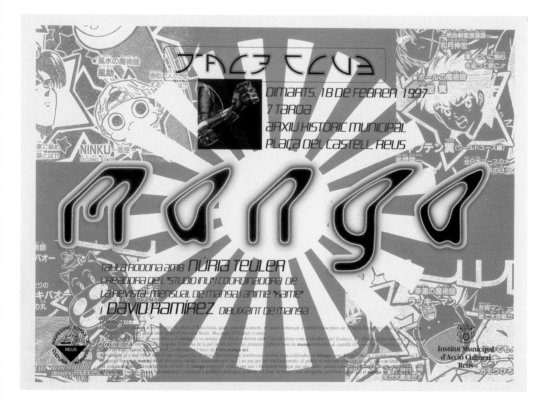

MR. CAT
POSTER TO PROMOTE A FASHION
FIRM, DONE BY THE PHOTOGRAPHER
OUKA-LELE WITH ONE OF HER CLASSIC
TINTED PHOTOS.

OUKA-LELE

97,5x62 cm.

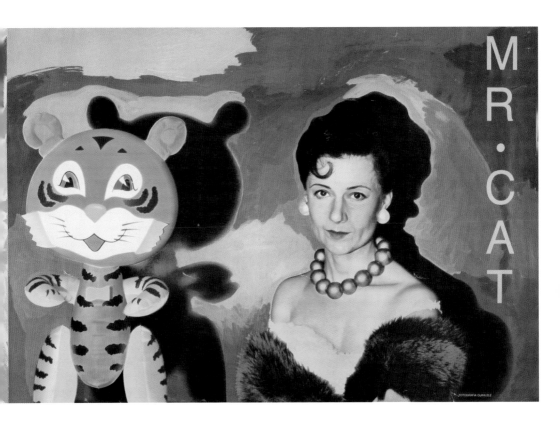

GO-024-IG **GALERIA CARLES POY**
FLYER. BIMONTHLY INFORMATIVE
DIPTYCH FOR THE CARLES POY
GALLERY. PUBLISHED AND MADE UP
BY THE GALLERY ITSELF.

ELENA SOLANO
1995-96

24x33,5 cm.

GO-043-IG **MUY FRAGIL**
MAGAZINE PUBLISHED BY A GROUP OF
ARTISTS WITH GRAPHICS BY DIFFERENT
ARTISTS, DESIGNERS, PHOTOGRAPHERS
AND WRITERS, ALWAYS ASSOCIATED
WITH A DIFFERENT THEME IN
EACH ISSUE. NOTE THAT FOR THE
ADVERTISING THEY CREATED ANOTHER
SMALL-FORMAT MAGAZINE INCLUDED
WITH THE MAIN PUBLICATION.

VARIOUS ARTISTS
1993

24x33 cm.

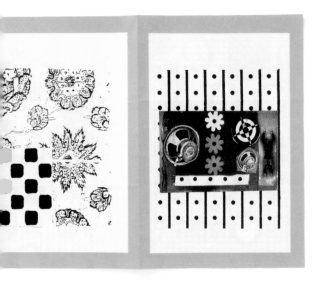

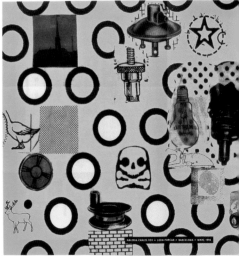

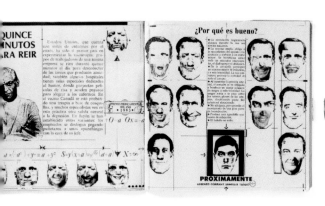

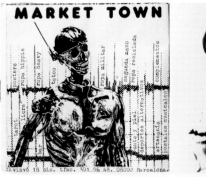

PHIJATE
COLLECTION OF OBJECTS. PUBLICATION
PHIJATE BY THE JUAN TABIQUE
FOUNDATION ARTISTS' GROUP, WHO
WITH VISUAL AND OBJECT POETRY
CREATED SOMETHING BETWEEN ART
AND A TRADITIONAL MAGAZINE. NOTE
THAT ALMOST ALL THE ISSUES INCLUDE
WORK DONE BY HAND (COLOURED
FRAGMENTS, CUT OUT PAGES, DIE-
CUTS, ETC).

FUNDACIÓN JUAN TABIQUE
1994

105x75 cm.

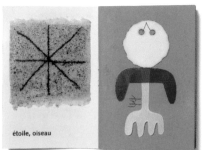
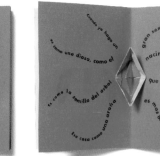

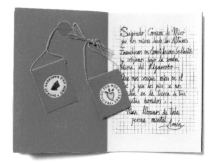

TOM WOLFE
BOOK. COVER FOR A BOOK ABOUT POP
AESTHETICS. THE GRAPHICS DRAW ON
THE ICONOGRAPHY OF THIS ARTISTIC
CURRENT.

Ò. TUSQUETS / LL. COTET
1975

16x22 cm.

222 ← 223

LA LLIBRERIA
PROMOTIONAL FLYER FOR THE BOOK
DEPARTMENT OF AN ART GALLERY.
CLEAR EXAMPLE OF IN-HOUSE DESKTOP
PUBLISHING.

21x15 cm.

FUSSINA 9 - T 310 61 62 - 08003 BARCELONA

DIA DEL LLIBRE 1989
DISSABTE 22 D'ABRIL
DE 4.30 A 8.00

10% DESCOMPTE

**US REGALAREM EL LLIBRE QUE EN EDICIÓ LIMITADA
HEM EDITAT PER CELEBRAR-HO, NO US EL PERDEU**

PROMOTIONAL POSTER FOR AN
EXHIBITION OF ORIGINAL WORKS BY
FIFTY ARTISTS ON THE OCCASION
OF THE FIFTH ANNIVERSARY OF THE
MAGAZINE *ON*, BY THE ARTIST AND
POET JOAN BROSSA.

GO-019-IG NAUFRAGUITO
COLLECTION OF PUBLICATIONS BY
NAUFRAGUITO (1989-2001) AND MINI
NAUFRAGUITO, PUBLISHED IN-HOUSE
BY A SMALL GROUP AND WITH WORK
DONE BY HAND IN EACH ISSUE.

CEFERINO GALÁN +
VARIOUS ARTISTS
1989-01
1994-00

10,5x15 cm.

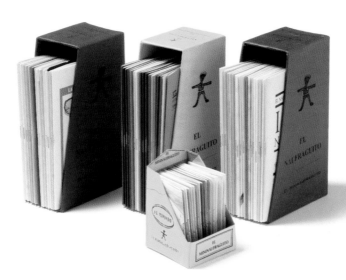

EL JUEGO DE LA VIOLENCIA
MAGAZINE-OBJECT. PUBLICATION
IN BOX FORMAT BY THE GROUP
EL HOMBRE QUE RÍE. THIS ISSUE
CONTAINS WORKS IN DIFFERENT
MULTIPLE FORMATS UNDER THE TITLE
EL JUEGO DE LA VIOLENCIA (THE GAME
OF VIOLENCE).

**EDICIONES EL HOMBRE
QUE RÍE**
1997

13,5x11,5 cm.

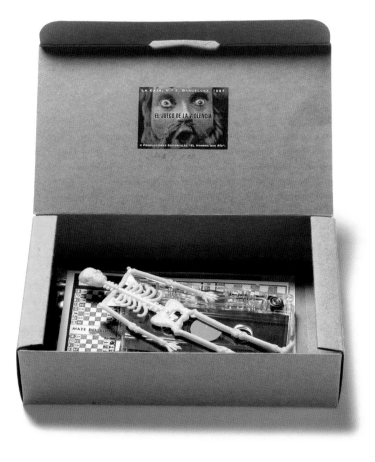

GO-005-IG **"LA QUALITÉ DE LA VIE"** **XANO ARMENTER** 11x15 cm.
EXHIBITION CATALOGUE. SINGLE-INK 1976
PRINTING, IT INCLUDES TEXTS AND
ILLUSTRATIONS BY THE ARTIST.

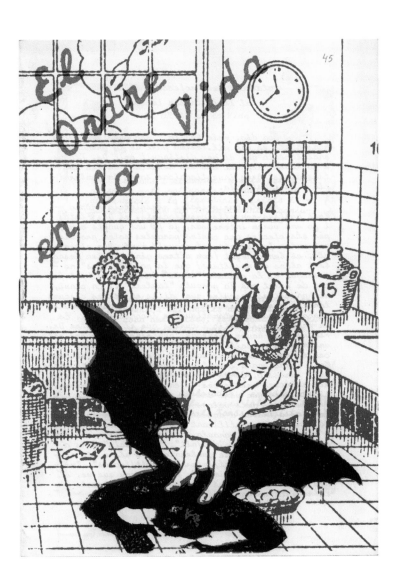

GO-001-IG

L'AVIONETA
MAGAZINE. ART PUBLICATION DONE
BY ARTISTS AND OFTEN IGNORING THE
ESTABLISHED PARAMETERS FOR MAKE-
UP, WHICH CHANGED WITH EACH ISSUE,
SOMETIMES STAPLED TOGETHER,
SOMETIMES AS A FOLDOUT.

ALBERT FERRER ED.
1991

345x120 cm.

228 ← 229

GIFT PACK. SINGULAR COLLECTION
OF JEWELLERY SETS DESIGNED BY
AN ARCHITECT. THE PACKAGING
TRANSGRESSES ALL THE ESTABLISHED
STANDARDS.

GO-050-IG

ROCK

PROMOTIONAL POSTER FOR AND BY
THE SINGER-SONGWRITER PAU RIBA.
AN IRONIC VIEW OF THE CONCEPT OF
ROCK MUSIC.

PAU RIBA
1982

48x68 cm.

RADIO FUTURA
PROMOTIONAL POSTER FOR A
CONCERT BY THIS MADRID BAND AT
THE LEGENDARY CLUB METRO (LATER
666) IN THE DISTRICT OF POBLENOU,
FOLLOWING IN THE FOOTSTEPS OF THE
CLUB ZELESTE AS A GATHERING PLACE
FOR THE MUSICAL AVANT-GARDE.

M. RUBIALES
1983

52x36,5 cm.

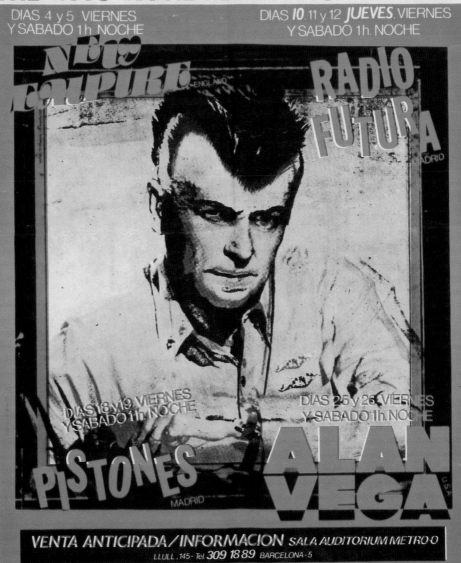

ÈCZEMA
ART AND LITERATURE MAGAZINE
THAT CHANGED FORMAT, INKS, PAPER,
ETC. WITH EACH ISSUE AND WITH
THE COLLABORATION OF DIFFERENT
PLASTIC ARTISTS AND WRITERS. SOME
OF ITS ISSUES INCLUDED POEM-
OBJECT WORKS.

VICENÇ ALTAIÓ +
LENA BALAGUER + PEP SELLÉS
1978-1984

Various sizes

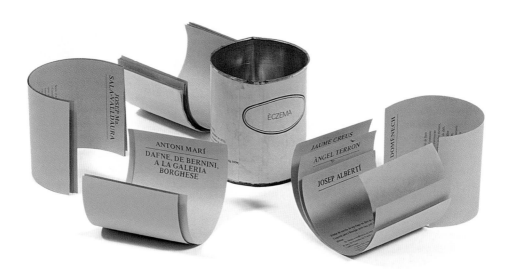

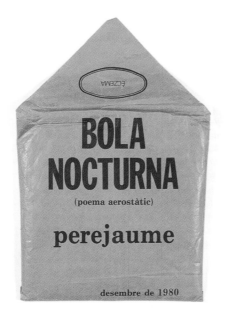

BIKINI
FLYER. INVITATION TO AN EVENT AT THE
BIKINI DISCOTHEQUE SPONSORED BY
THE MADRID-BASED RECORD COMPANY
GRABACIONES ACCIDENTALES. THE
TEXTS WERE DONE BY THE ARTIST.

ZUSH
1989

180x75 cm.

SOUVENIR OBJECT. A SORT OF
SCAPULAR IN MEMORY OF THE BAR
ZÜRICH ON THE OCCASION OF ITS
CLOSING DUE TO THE DEMOLITION
OF THE BUILDING, WITH A BIT OF
THE ORIGINAL PAINTING IN THE
ESTABLISHMENT.

Pedres de les parets
exteriors de
l'emblemàtic i enyorat
bar Zurich. Nascut
el 1862, ara descansa
en pau des del dia 9 de
Desembre de 1996.
Esperem la seva
resurrecció d'aquí
a 2 anys.

Zurich, torna aviat
amb nosaltres.

(els usuaris)

GO-056-IG **BITLLET** PEREJAUME 236 ← 237

POSTCARD. SINGULAR INVITATION
FOR AN EXHIBITION USING THE
ICONOGRAPHY OF OLD TRAIN TICKETS.

Fundació Joan Miró

VIATGE

perejaume

3-11-82

música entrada:
Llorenç Balzac

escenografia:
Jordi Salvador i
Germans Salvador

bombes de paper:
Casa Forés

Cants de l'Alba op. 133
(Schumann)

Mort d'Ísolda
(Wagner, Listz)

piano: Lluís Avéndaño

GO-040-IG · **METROPOL**
POSTCARD. PROMOTION FOR A MEN'S
CLOTHING SHOP USING A FRAGMENT
OF A MAP AS A GRAPHIC MOTIF.

GUILLEM BONET
1981

15,5x15,5 cm.

FLYER. INVITATION TO AN EXHIBITION
DONE WITH RUBBER STAMPS ON A BAND
FROM A CAKE SHOP, FOR THE SHOP
TARZAN.

"NO CREC QUE AQUESTA CAMPANYA PUBLICITÀRIA TINGUI RES DE CRITICABLE, PERQUÈ ÉS CORRECTA FINS I TOT CONSTITUCIONALMENT" JORDI PUJOL

"FPDM"

FILLS PUTATIUS DE MIRÓ

GO-036-IG **MÀCULES** 1994 15x10,5 cm. 240 ← 241

POSTCARD. PROMOTION FOR A "PLASTIC-POETIC" ARTISTIC EVENT USING A DICTIONARY AS A GRAPHIC PRETEXT.

MÀCULA *f.* Taca, esp. en sentit fig. | Cadascuna de les clapes fosques que s'observen en el disc del Sol.

MACULACIÓ *f.* Acció de tacar.

MACULAR *v. tr.* Tacar.

MACULATURA *f.* En tip., full mal imprès per un excés de tinta, un defecte de tiratge, etc.; també, full blanc que es destina als mateixos usos per als quals s'utilitzen els fulls mal impresos.

MACULÓS -OSA *adj.* Ple de màcules o taques.

GO-028-IG ZBIGNIEW KARKOWSKI ‖‖‖ 2001 ‖‖‖ 21x29,7 cm.
FLYER. DIPTYCH TO PROMOTE MUSIC
EVENTS AT THE GALLERY METRÒNOM.

MÚSICA A METRÒNOM

20 GENER 2001 **FUNDACIÓ RAFAEL TOUS D'ART CONTEMPORANI**

i.d. – zbigniew karkowski

i.d.

zk

i.d. - zk

```
M>K86696?;I!;>QK82*'SUMLVK1+&5CFH$W8\(.O[=MH4@9__"@&NV"36;_YM7
M&F:^>K86V(;2UI[?,@CVKSTDTS&(^$(TN[3<M/80QK95L4]_A>.'\<UI>?E,
M[2=JV[1B#I"&:EF!"]NT+^.60MX#R2^[M-RT'SW@T7XO(_YLO\]M)MU@FJ-Y
MG2F8__D3KP<?'9"@\!+(Z25).A(V+9ACFF./>-Q_5N%S$#D<8R%Q2YC_>4DH
M'#<XEO"9I*?@/.$J$QQW/`'N/8T?O#,VD\$%F!,/P[XW=<__G%0@0$$GF??:S@X6J(
M4&;;G"LM7F7/X=SQ]%00=S[OK><6[K![EK[K3^1B3/;2;=B]JB$$['\%/1=7EN-]!UQ
MX0=;=U"#"H`E#H#GH#Gho'`]'`G.>L#>/=<-=-@#@#@#@D@A#@#@G]#@G@#'\@'WG@B'`F@'G$'`M%#&L[`@]'`\>`P@-@`-@'`\$
```

M>K86696?;I!;>QK82*'SUMLVK1+&5CFH$W8\(.O[=MH4@9__"@&NV"36;_YM7
M&F:^>K86V(;2UI[?,@CVKSTDTS&(^$(TN[3<M/80QK95L4]_A>.'\<UI>?E,
M[2=JV[1B#I"&:EF!"]NT+^.60MX#R2?^[M-RT'SW@T7XO(_YLO\]M)MU@FJ-Y
MG2F8__D3KP<?'9"@\!+(Z25).A(V+9ACFF./>-Q_5N%S$#D<8R%Q2YC_>4DH
M'#<XEO"9I*?@/.JQQW/'`N/8T?O#,VD\$%F!,/P[XW=<__G%0@0$$GF??:S@X@X@
M4&<;&"LM7F7/X=S=]%00=S[Oக

PROJECTE TRES
FLYER. SOUVENIR OF AN IRONIC
ARTISTIC PROJECT ASSOCIATED WITH
MONUMENTS FOR A PUBLIC SPACE,
DONE BY THE ARTIST HIMSELF WITH
AMATEURISH USE OF COMPUTER
LANGUAGE.

1999 10x21 cm. 242 ← 243

GRÁFICAS OCULTAS

GO-002-GO
Fiesta de Rita
Tríptico irregular + tarjetón.
Invitación para una fiesta de
cumpleaños. Fotocopia.
Xavier Capmany

GO-003-GO
Re-lectures
Libro. Catálogo sobre el
trabajo de Peret como
ilustrador en La Vanguardia,
editado con motivo de una
exposición en la galería
Tandem. Diseñado por
Peret, combina ilustraciones
con textos literarios creando
un discurso al margen de la
muestra.
Peret, 1995
12,5x20,5 cm

GO-004-GO
Piccolino
Revista. Publicación
autoeditada en torno a la
cultura indie que incluye
colaboraciones diversas.
La publicación actúa como
contenedor de un grupo
heterogéneo de trabajos
gráficos.
Sergi Ibañez, 1998
7,3 x 10,5 cm

GO-007-GO
Ajoblanco
Revista. Primeros números
de esta publicación
alternativa que a lo largo de
su historia ha cambiado de
formato y de maquetación
en diversas ocasiones.
Verdadera abanderada de
las tendencias políticas y
sociales más contestatarias.
América Sánchez
23,7 x 29,6 cm

GO-008-GO
Suite
Hoja. Folleto para la
presentación del número
1 de la revista Suite.
Apropiándose del lenguaje
de Internet nos acerca
al elemento web. Utiliza
uno de los recursos más
populares de los últimos
tiempos: el dibujo trazado
entre la digitalización de la
imagen y el cómic.
Orange World
21 x 8 cm

GO-009-GO
10 X 14
Colección de libros.
Publicaciones dedicadas
al diseño gráfico, de tipo
monográfico. Fotocopia.
Xavier Capmany, Carlos
Díaz, Jaume Pujagut, 1992

GO-016-GO
Underguia
Revista. Guía semanal de
actividades culturales de
la ciudad de Barcelona.
Precedente de la Guía del
Ocio, sigue la estela de
las primeras publicaciones
inglesas como Time Out o
City Limits.
Carlos Rolando, 1976
15 x 12 cm

GO-019-GO
Yasta
Hoja. Tríptico para la
promoción de un espacio
polivalente de alquiler para
todo tipo de actividades
culturales y alternativas.
1997-1998
26 x 8,5 cm

GO-025-GO
Música electrónica libre
Hoja. Folleto para una
actuación musical en el
espectro más experimental
de los inicios de la música
electrónica.
Jordi Morera
17,8 x 17,5 cm

GO-032-GO
Canet Roc
Cartel para un festival
musical al aire libre. Una
de las primeras acciones
colectivas que a través de la
música se oponía al antiguo
régimen.
Claret Serrahima

GO-034-GO
Pop Eye
Díptico. Catálogo para la
venta de camisetas por
correo que utiliza una
gráfica deudora del pop art.
Paco, 1993
24,5 x 21 cm d

GO-035-GO
Tangerine Dream
Hoja. Uno de los primeros
folletos publicitarios para
informar de una actuación
musical que, siguiendo

el estilo de la época, tan
sólo utilizaba la tipografía.
J. M. Albanell, 1976
16,3 x 22,3 cm
21 x 28 cm

GO-038-GO
Disco-Express
Cartel para una revista
musical que toma
la iconografía propia
del momento (referencia
a Bob Dylan) para publicitar
y posicionar la revista.
J. M. Albanell, 1977
21 x 28 cm

GO-043-GO
Núria Ribó
Desplegable. Invitación para
una fiesta privada. Gráfica
casual que se aparta de los
esquemas preestablecidos.
América Sánchez, 1986

GO-050-GO
Zeleste
Colección de carteles.
Material promocional de
música en directo, editado
mensualmente, a mediados
y finales de los setenta,
por una sala estándar de
las vanguardias musicales
creadora de la llamada ona
laietana.
Skizz Off Scope
(Jordi Busca)
27,5 x 40 cm
33 x 49 cm
32 x 49 cm
35 x 51,5 cm

GO-053-GO
Ejercicios tipográficos
Opúsculo. Publicación
editada por la escuela Eina
que recoge los trabajos
realizados en un seminario.
Pablo Martín + VV. AA.,
2002
10,3 x 15 cm

GO-056-GO
Noviembre
Cartel de información de
actividades musicales.
22 x 32 cm

GO-062-GO
Este verano
Cartel que forma parte de
una campaña estival para
una empresa de transportes.
El tratamiento gráfico es
muy singular para una
empresa de este tipo.

David Cabus, 1997
32 x 44,5 cm

GO-063-GO
Tangerine Dream
Cartel para una actuación
musical. Gráficamente
hay una relación con el
estilo musical del grupo en
concreto, en los inicios de la
llamada "música electrónica".
J. M. Albanell, 1976
20 x 30,5 cm

GO-064-GO
Los Rápidos
Cartel tipográfico de un
grupo musical en formato
poco habitual y con una
sorprendente falta de infor-
mación (lugar, hora, etc.).
61,5 x 20,5 cm

GO-066-GO
Gay & Company
Cartel creado de motu
propio tomando, por un lado,
una imagen del conocido
ilustrador holandés M.
C. Escher, y por otra, la
marca de una compañía
dedicada a la organización
de conciertos de rock. De
forma circular utilizaba la
copiadora de planos para
imprimirlo, lo que le hace del
todo singular.
Picarol, 1976
29 x 62 cm

GO-067-GO
Jonathan Richman
Cartel de información
de una actuación
musical. La ilustración
está realizada con un
método, cuando menos,
curioso (fotocopiando un
muñeco). La gráfica es
muy representativa de un
determinado momento.
Alfonso Sostres

GO-068-GO
Visitez Otto Zutz
Cartel de uno de los
clubes que hicieron de
catalizadores y de lugar de
encuentro de la modernidad
barcelonesa durante la
década de los ochenta.
Pati Núñez + Alfonso
Sostres, 1985

GO-071-GO
Aquí y allí
Cartel de una tienda de

objeto de regalo. Lugar de encuentro de la llamada *gauche divine* a principios de los años setenta.
Daniel Melgarejo.

GO-076-GO
Dúplex
Cartel de un bar de Valencia diseñado íntegramente (mobiliario, decoración, gráfica) por Mariscal, en el que anticipa la estética Memphis, un año antes de la creación de este grupo italiano.
Xavier Mariscal

GO-077-GO
Templo
Cartel de información de una exposición en una galería valenciana. La ilustración utiliza de una forma sutil el propio nombre de la galería.
Xavier Mariscal

GO-081-GO
Mater Amatisima
Cartel de una película de Josep Anton Salgot. Ilustración con aerógrafo propia de la primera época del diseñador Peret, una de sus facetas más desconocidas.
Peret

GO-092-GO
Free drink
Tarjetón de promoción de un local de copas de la ciudad de Barcelona donde se ofrecía una consumición gratuita.
25 x 17,3 cm

GO-096-GO
Foro de las culturas
Opúsculo. Catálogo para el Foro 2004. Una de las primeras piezas de este acontecimiento. En su tratamiento, se da mucha importancia al ritmo que se crea al pasar las páginas, haciendo un símil con el crecimiento del proyecto del Foro.
Local, 2000
17 x 29,7 cm

GO-100-GO
Fluxus
Opúsculo. Edición complementaria de una

exposición sobre el grupo Fluxus celebrada en la Fundación Tàpies de Barcelona.
Saura/Torrente, 1994
8 x 11,3 cm

GO-102-GO
Corto ficciones
Tarjetones. Colección de postales de un festival de cortometrajes. Las ilustraciones hacen referencia a la dramaturgia del cine de una forma humorística.
Sierra y Martillo, 2001
10,5 x 15 cm
10,5 x 20,8 cm

GO-103-GO
Alias
Revista. Publicación básicamente gráfica, centrada en el dibujo y la ilustración.
Lolo Gómez + Chuso Ordi, 2000
21 x 9 cm

GO-105-GO
Forte
Dípticos. Colección de folletines de material farmacéutico.
Enric Huguet, 1974
17 x 30 cm

GO-108-GO
Fe
Revista. Publicación del ámbito de las artes, de carácter alternativo, editada por un colectivo vinculado a la Facultad de Bellas Artes de Valencia.
1995-1996
15 x 21 cm

GO-111-GO
IN-D
Opúsculo. Publicación alternativa de música y otras actividades de interés con una gráfica neopop, casi juvenil, que a veces incorpora pequeños objetos naïf de regalo.
Guillem Subirats, 1993

GO-115-GO
Klassik
Revista. Publicación con un diseño muy cuidado, dedicada al mundo de los automóviles Volskwagen. Se diferencia mucho de

la inmensa mayoría de las publicaciones de este tipo. Circuito de distribución muy limitado a los fans de la marca.
AND,
Anna Dandi Nando, 1998
21 x 28,4 cm

GO-118-GO
Kilele Swing
Cartel para un espectáculo de la compañía de baile Roseland. La gráfica, básicamente tipográfica, se inspira en los iconos africanos.
Ramon Olives, 1983
31,8 x 20,5 cm

GO-120-GO
Con un 6 y un 4 hago tu retrato
Hoja. Folleto para la discoteca Otto Zutz.
Marc Panero
10 x 21 cm
11 x 8,3 cm

GO-123-GO
Hogares Modernos
Revista. Aquí queremos destacar el trabajo hecho en la cubierta del número 127. Una imagen fotográfica muy avanzada en aquel momento.
Claret Serrahima

GO-124-GO
Congreso de Cocina catalana
Cartel para un congreso de cocina.
Claret Serrahima, 1982

GO-125-GO
Pájaros del más allá
Cartel para un disco de Jordi Sabatés
Claret Serrahima, 1975

GO-129-GO
No sordo
Hoja. Folleto informativo de las actividades musicales de un club underground de la ciudad de Barcelona.
2002
6 x 9 cm

GO-132-GO
Galería Serrahima
Tarjetones, dípticos y desplegables. Colección de material de promoción de las diversas exposiciones de

la galería de arte Serrahima. La ilustración tiene una importancia capital, ya que los mismos ilustradores eran los artistas habituales de la galería.
Estudi Peret, 1996-1998
10,8 x 15,3 cm
11 x 17 cm p
94,4 x 15,3 cm d
22 x 17 cm d

GO-138-GO
Dibuja
Folletín y cartel. Promoción del dibujo como medio de expresión. Campaña personal del diseñador gráfico América Sánchez.
América Sánchez, 1979
12 x 20 cm
48,2 x 20 cm d

GO-139-GO
VO
Revista. Publicación alternativa especializada en el mundo de la música y la imagen. Trabajo que marca una tendencia muy representativa de los años ochenta y pionera en su momento.
Alfonso Sostres, 1984-1985
23,3 x 29,5 cm

GO-140-GO
Creneau
Cartel. Material de promoción de un estudio pluridisciplinar, con sede en diferentes ciudades de Europa, entre ellas, Barcelona.
Creneau, 2002

GO-141-GO
Un poema para la Paz
Libro. Catálogo para una exposición. Tratamiento gráfico singular que juega con el sentido de la lectura del libro.
Bis, 2002
15 x 21 cm

GO-142-GO
Userda
Revista. Publicación especializada en la ecología y las energías alternativas.
S. Argente + S. Saura + R. Torrente, 1997
29,2 x 42,5 cm

GO-143-GO
Manes
Libro. Creado a partir de un espectáculo teatral de La Fura dels Baus. La gráfica utilizada hace referencia a los trabajos de FaxArt y la tipografía tiene un tratamiento tan rompedor que se convierte en la protagonista de la pieza.
Typeware, 1996
21 x 28 cm

GO-144-GO
Barcelona
Revista. Publicación realizada básicamente a partir de anuncios de diferentes establecimientos de la ciudad que se elaboraban gráficamente para la publicación. Probablemente una de las primeras publicaciones gratuitas en el ámbito "alternativo".
Vicenç Viaplana + Moby Dick + VV. AA., 1979
29,3 x 44,7 cm

GO-145-GO
Gran Bazar
Opúsculo. Publicación alternativa de los años ochenta en formato de diario y una gráfica deudora de la estética New Wave.
Jordi Busca, 1980
28,7 x 42,2 cm

GO-146-GO
A Barna
Revista. Publicación alternativa, de periodicidad mensual, dirigida al público joven. A lo largo del tiempo ha sufrido cambios de formato, maquetación, número de páginas, etcétera. Se ha de destacar el período en que la dirección de arte estaba a cargo de Sergi Ibáñez. Quizá una de las pioneras en difundir masivamente una publicación gratuita.
Sergi Ibáñez, 1997-2000
29,2 x 42,2 cm
29 x 41 cm

GO-147-GO
Arquitectura Bis
Revista. Publicación especializada en arquitectura con una ingeniosa solución para

introducir la publicidad sin entorpecer la lectura.
Enric Satué
1974
22,5 x 38,5 cm

GO-148-GO
Neó de Suro
(Neón de corcho)
Revista. Publicación en formato de diario, en la que se daba libertad absoluta a los artistas participantes. Hay que destacar la relación directa con el ámbito del diseño gráfico de los artistas invitados.
VV. AA., 1976
30 x 48 cm

GO-149-GO
El Sol de Gràcia
Revista. Una especie de periódico alternativo con un lenguaje vinculado a la gráfica electrónica. Seguramente uno de los primeros ejemplos de publicación alternativa que utiliza el ordenador para la maquetación.
A. Ugezabal, 1985
29,3 x 42,2 cm

GO-150-GO
El Planeta
Revista. Publicación en formato de diario, de información sobre el entorno del arte y esmerada maquetación. Se edita en Valencia.
L. Jauregui, 1995-2000
29 x 42 cm

GO-152-GO
A la Calle
Revista. Publicación de cómic underground y alternativo.
1977
18 x 27 cm

GO-154-GO
Anocrelab
Cartel. Promoción de actividades musicales alternativas.
25 x 36 cm

GO-155-GO
S/T
Opúsculo. Publicación alternativa promovida por la editorial de Ajoblanco que iba incluida en un número de la revista.

J. C. Casasin
19 x 23,5 cm

GO-156-GO
Hogar dulce hogar
Opúsculo. Publicación en el entorno del arte conceptual y la performance. Como en la mayoría de este tipo de publicaciones, los autores se apropian de imágenes y referentes iconográficos para darles una lectura subversiva, cuando no perversa.
Joan Casellas, 1993
15 x 10,15 cm

GO-157-GO
Diari de Barcelona
Opúsculo. Publicación que recoge las diferentes versiones del escudo de Barcelona que diariamente aparecen (una diferente cada día) en la cabecera del Diari de Barcelona. Una iniciativa sin precedentes que ofrece un atractivo mosaico de elementos gráficos realizados por artistas, diseñadores, etcétera.
VV. AA.

GO-161-GO
Último Grito
Revista. Publicación musical. Pionera gráfica de revistas posteriores como VO, del mismo autor.
Alfonso Sostres
20,7 x 20,7 cm
15,6 x 27,8 cm

GO-205-GO
Re
Cartel de un congreso sobre publicidad.
Carlos Rolando
1994
48 x 70 cm

GO-206-GO
Dromedario
Cartel. Material autoeditado por el autor en defensa del trabajo del diseñador.
Carlos Rolando, 1985
47,5 x 66 cm

GO-242-GO
Exposición Internacional de Barcelona 1929, en la Fundación Miró
Cartel que promociona una muestra sobre la

Exposición Internacional de Barcelona, 1929. La pieza se estructura alrededor de una fotografía que se utiliza como símbolo del hecho que se publicita.
Toni Miserachs, 1979
68 x 48 cm

GO-243-GO
Nescafé - La Lechera
Cartel publicitario que, a pesar de que se escapa del ámbito temporal de la exposición, se incluye en la selección por su gran interés gráfico.
1963
100 x 76 cm

GO-244-GO
IV Semana de cosmética y perfumería
Cartel promocional de una feria de cosmética. La gráfica es claramente deudora de la estética psicodélica de finales de los años sesenta.
1970

GO-248-GO
Suggestions olfactives.
Cartel para promocionar una exposición sobre los olores en la Fundación Miró que gráficamente utiliza referentes de art déco

GO-249-GO
Día Nacional de Caridad
Cartel de promoción de una jornada benéfica. La gráfica tiene referentes de la escuela suiza al utilizar tintas planas, tipografías de palo seco, etcétera. Muy innovador tanto para la época como para el tema que aborda.
Pellicer & Pena, 1965
24 x 33,5 cm

GO-250-GO
Tortell Poltrona
Cartel de promoción del personaje basado en la estética del circo, despojada del barroquismo habitual.

GO-251-GO
Exposición Nacional de Arte Contemporáneo. Cartel de una exposición. Trabajo con claras referencias pictóricas, coherente con la temática de la exposición.

GO-252-GO
I Congreso Internacional de Happenings
Cartel de difusión de una reunión de artistas. La gráfica está a medio camino del surrealismo (imagen) y de la escuela suiza (tipografías).
Cuixart
1976
61 x 48 cm

GO-253-GO
Palomer
Cartel promocional. La fuerza de la imagen fotográfica en blanco y negro, así como el formato, centran la gráfica de la pieza.

GO-254-GO
Caga tió
Cartel de promoción de la fiesta navideña popular, con una estética claramente pop.

GO-255-GO
Gran Cabalgata de Barcelona
Cartel de promoción de la cabalgata anual de Reyes. La gráfica bebe en la iconografía colorista del arte pop.
R. Abella
1974
34,5 x 25 cm

GO-256-GO
Marcha excursionista de regularidad
Cartel de promoción de una actividad deportiva. Hay que destacar la tipografía, influenciada por la utilizada en los Juegos Olímpicos de México de 1970.
1974

GO-257-GO
Xirinacs al Senado
Cartel político. Gráfica de protesta que utiliza una fotografía quemada en blanco y negro sobre las cuatro barras de la bandera de Cataluña.

GO-258-GO
CD Al·leluia Récords
Pack. Funda de CD, cuya estética con referencias al jazz está inspirada en la del mítico sello Blue Note.

GO-259-GO
Mandalas
Pack. Funda de CD de una maqueta, con una estética deudora del mundo de la música tecno. Edición muy limitada. Impresión digital.
Ramir Martínez,
1999

GO-260-GO
Tan lejos tan cerca
Pack. Funda de CD de la serie que la revista musical *Rock de Lux* incluye en algunos números. Gráfica con referentes del lenguaje señalético.
Rafa Mateo, 2000

GO-261-GO
Moog
Pack. Funda de CD. Coherente con la línea gráfica del local especializado en música electrónica.
Josep Bagà

GO-262-GO
Estratagema
Pack. Funda de single. Gráfica alejada de los tópicos del mundo del rock (imagen del grupo en la portada) que contiene referencias al del arte.
Sergi Jover
1970
18,5 x 18

GO-263-GO
Budellam
Pack. Funda de single. Imagen feísta próxima al punk.
Joel Jové
1991
18,5 x 18 cm

GO-265-GO
La brigada fantasma
Pack. Funda de single en que la gráfica se conforma a partir de una impresión hecha con un tampón de goma.
1981
18,5 x 18 cm

GO-275-GO
Kangrena
Pack. Funda de single. Claro ejemplo de gráfica punk con el feísmo como motivo.
1983
18,5 x 18 cm

GO-281-GO
Enric Ruiz-Geli Spek
Libro. Catálogo que muestra el trabajo de virtualidad del arquitecto. La gráfica se adapta en este proyecto tecnológico.
Actar
18x18 cm.

TRANSGERESIONES GRÁFICAS

GO-001-TG
Boda 3D
Objeto recortable. Souvenir lúdico e irónico sobre la boda real celebrada en Barcelona.
Martí Abril
1997
16 x 28 cm

GO-002-TG
Póntelo-pónselo
Objeto. Calendario irónico que hace referencia a las elecciones en que se preveía el triunfo del PP.
Martí Abril
1996
10,9 x 8 cm

GO-003-TG
Subhasta
Hoja con grafía manual y escrita a máquina por la otra cara. Se emplea un material textil como soporte.
8,5 x 14 cm

GO-004-TG
Xerox Magazine
Opúsculo singular impreso en fotocopia que narra un hecho real, con la clara intención de transgredir.
Isaac Alcover
2001
29,5 x 10,5 cm d
10 x 10,5 cm p

GO-005-TG
Felicitación de Navidad
Objeto. Ironía sobre las numerosas comidas navideñas, haciendo un símil con las bolsas para el mareo de los aviones.
Souvenir
12,3 x 22,6 cm

GO-007-TG
Ciertamente cuando y porque
Opúsculo. Publicación musical en el entorno del grupo experimental Macromasa.
Manufacturas Marte
1979
15,7 x 21,4 cm

GO-009-TG
Orquídea
Cartel de promoción de un concierto en el local La Orquídea. Se utilizan recursos gráficos low-tech buscando la agresividad.
Cartel Free, difusión en La Orquídea
25 x 37 cm

GO-013-TG
Informe de Modos y Modas
Opúsculo. Promoción de una tienda que fue el referente durante una época de las nuevas tendencias en Barcelona. La impresión es utilizada de forma absolutamente brutalista.
MR. RA
1984
27 x 27 cm triángulo abierto

GO-014-TG
Marx
Hoja. Folleto promocional del bar semiclandestino Marx. Gráfica de autor autodidacta que bebe en las fuentes de la gráfica punk y siniestra.
Xavi Marx
16,3 x 24 cm
15 x 10,5 cm

GO-016-TG
Under boletín Eina
Revista de diseño que con el nombre de *Underboletín* se editó durante un tiempo en la escuela Eina. La gráfica es transgresora e irreverente, deudora de una determinada época.
América Sánchez + VV. AA.
1972
15,5 x 21 cm

GO-017-TG
Sixta Lone
Hoja desplegable utilizada como promoción de una exposición en la galería Carles Poy. Impresa a

una tinta sobre papel kraft. Se ironiza sobre imágenes institucionales travistiéndolas.
1993
29,5 x 42 cm d
10,5 x 7,5 cm p

GO-018-TG
La cloaca
Revista fanzine *La cloaca*. Exponente de una gráfica sucia y libertaria conectada con la escena musical y política punk.
Mau-Mau
1980
22 x 30 cm

GO-020-TG
Grup de Treball
Cartel promocional de una exposición del colectivo artístico "Grup de Treball", en el que se reproduce un cuadro-cartel que este colectivo había hecho años antes desde una idología libertaria.
Eumográfic
1999
47,8 x 34 cm

GO-021-TG
La piraña divina
Opúsculo cómico que tuvo gran repercusión por su carácter transgresor al mostrar de forma abierta la homosexualidad. Una parte del tiraje fue secuestrado por la censura.
Nazario
32 x 22 cm

GO-022-TG
Gran festa de la mare de Déu fumadora
Cartel promocional de una celebración irónica que, con el nombre de Gran fiesta de la virgen fumadora, se celebra en Arenys de Mar. Siguiendo el tono burlesco de la fiesta, la gráfica juega con la tipografía recordando la iconografía cristiana.
Oriol Caba
2000
47 x 68 cm

GO-024-TG
Uno (Skate or die)
Revista sobre el mundo del skate board. Nos interesa, sobre todo, la ilustración impactante de la portada,

bajo el lema *Skate or die* (patina o muere).
David Fernández
2002
24 x 29 cm

GO-029-TG
Star
Revista de interés general. Fue bandera durante una época de las tendencias alternativas en el ámbito del cómic, la música, la moda y, también, de las tendencias políticas.
Jordi Rodríguez + Pere Salles
1976
29,5 x 29,50 cm

GO-032-TG
De Calor
Revista de arte que manifiesta una clara opción por la provocación y el replanteamiento de los circuitos de distribución del arte, así como del papel de los museos, las galerías y los propios artistas. Su gráfica responde a este ideario contestatario.
Mont Marsà + Jesús Moreman + Xeixa Rosa + Mireia Vidal
1994-1996
21 x 27 cm

GO-033-TG
Attak
Revista que da a conocer tendencias políticosociales ácratas, como el movimiento squater.
1982
24 x 33,5 cm

GO-034-TG
Periódicodenadamásunahoja
Hoja-revista que, según su nombre era un diario que salía periódicamente pero con un sola hoja. El interés que tiene, al margen de la singular iniciativa, es que cada número era totalmente diferente.
1975-1980
21,5 x 31,3 cm

GO-035-TG
Adolfo
Cartel. Especulación gráfica sobre reflexiona sobre el poder de las marcas comerciales.

Construye la imagen del rostro de Adolf Hitler a partir de la repetición sistemática de un grupo de marcas muy conocidas internacionalmente.
J. C. Pérez Casasin
2002
84 x 107 cm

GO-038-TG
Benidorm
Colección de hojas promocionales del Bar Benidorm. Tras una gráfica naïf e infantil, se esconde una sutil ironía y una cierta crítica.
Juanjo Sáez
2000
19/22 x 5,5/6 cm

GO-042-TG
Salvemos la catedral
Cartel. Promoción de una acción ciudadana en la población de Vic.
Toni Coromina i altres
Col.lección Jordi Casadevall
1982
32 x 43,5 cm

GO-043-TG
Dra. Josefina Permanyer i Martine
Cartel acerca de las elecciones locales que desprende una punzante ironía sobre la figura de los políticos.
Toni Coromina i altres
35 x 50 cm

GO-044-TG
El regalito de Dios
Carlos Rolando
Pack. Envoltura para una camiseta producida por Cha-Cha, con claras referencias al consumo de la marihuana.
12 x 16 cm

METADISEÑO

GO-002-MD
América Sánchez / Marcas
Opúsculo de autopromoción del diseñador América Sánchez que recoge los trabajos del autor en el mundo de las marcas.
América Sánchez

1980
10,5 x 15 cm

GO-003-MD
Yo robot
Opúsculo. Catálogo de la exposición *Yo robot* del ilustrador Alexis Rom.
Alexis Rom
1997
13,7 x 19 cm

GO-004-MD
ACV
Opúsculo. Revista *ACV 2*. Boletín de la Asociación de Comunicación del FAD, asociación dependiente de la ADGFAD, que abordaba básicamente temas de comunicación gráfica.
M. Azua /C. Serrahima
1973
22 x 40 cm

GO-005-MD
Calendario
Opúsculo de promoción del estudio David Ruiz + Marina Company en formato de calendario. Tratamiento gráfico austero y sentido del humor aprovechando la Navidad para promocionarse.
David Ruiz + Marina Company
1995
10,5 x 10,5 cm

GO-006-MD
Library
Colección de desplegables de promoción de las Tipografías digitales García Fonts. Iniciativa del estudio Typerware. Este catálogo reunía tipos hechos por los propios diseñadores y también por otros. Constituye uno de los proyectos tipográficos más interesantes de los últimos años.
A. Balius
1993
41,5 x 39,5 cm

GO-007-MD
Juego de cartas
Objeto promocional. Colección de tarjetas de presentación del diseñador e ilustrador Patrick Thomas.
Patrick Thomas
2001
8,5 x 5,5 cm (12)

GO-009-MD
De diseño
Hoja. Invitación para la
presentación del número
1 de la revista *De diseño*.
Haciendo un guiño al local
donde se celebraba la
presentacion (KGB) y al
grupo invitado (Koniec),
el diseño utiliza una
reproducción de una página
de un periódico ruso.
Capella-Larrea
43,5 x 31,5 cm

GO-012-MD
El grafista
Hoja de autopromoción
utilizando como motivo las
felicitaciones de Navidad
que en la década de los
sesenta mandaban los
serenos, los barrenderos, la
guardia urbana, etc.
Sónsoles Llorens
1990
9x5,8 cm (5)

GO-013-MD
Sergio Makaroff
Hoja de publicidad del
cantante y escritor Sergio
Makaroff. El lenguaje
proviene de los anuncios de
la sección de contactos de
los periódicos.
Makaroff-Schmidt
29,5 x 20,7 cm

GO-016-MD
Gay & Company
Cartel de promoción de
una tienda de discos. La
ilustración bebe en las
fuentes del cómic.
J. M. Albanell
30 x 22 cm (2)

GO-018-MD
Código de barras
Hoja. Folleto de promoción
de una actuación musical
de Anton Ignorant y Xavi
Marx, dentro de la edición
del festival Lem.
15 x 10,5 cm

GO-021-MD
Hay un avión en el parking
Libro objeto. Trabajo del
Sindicato para la iniciativa
de la empresa Audi
llamada Attitudes. Trabajo
conceptual sobre el paso
del tiempo. El libro es
circular y, por tanto, no tiene
principio ni final.

El Sindicato
(David Torrents, Anna
Gasulla y VV.AA.)
2001
23,5 x 19,5 cm p
39 x 23,5 cm d

GO-023-MD
Opo
Revista desplegable que
da cabida a iniciativas
y proyectos de nuevos
creadores en el entorno del
diseño de Barcelona.
MA-OPLA (Noel Garcia-
Edgar Capella
2001
44 x 44 cm d
12 x 20,5 cm

GO-030-MD
Carnaval de Roses
Cartel de promoción de
la fiesta del carnaval. Los
autores juegan con la
iconografía del Toro de
Osborne disfrazándolo del
ratoncito de la factoría
Disney.
Bis
2001

GO-033-MD
Cèl·lula
Colección de postales de
autopromoción del estudio
de Sabadell Cèl·lula.
En ellas hay una
apropiación de
imágenes que están en el
imaginario colectivo, como
en la que emulan a los
Beatles en la cubierta de su
elepé Abbey Road.
Cèl·lula
2000-2002
10 x 15 cm

GO-038-MD
Mo-no-sí-labs
Opúsculo. Trabajo artístico
del diseñador valenciano
Paco Bascuñán. El autor
juega con la significación
de los monosílabos y su
traducción gráfica.
P. Bascuñán
2001
10,5 x 15 cm

GO-039-MD
Propaganda
Colección de hojas
autopromocionales del
estudio Propaganda, en las
que los autores dan una
visión minimalista de sus

trabajos reduciéndolos a
una reproducción a una o
dos tintas.
Propaganda
1998
21 x 10 cm p
42 x 30 cm d

GO-041-MD
Roberto Bassas 40
Cartel utilizado como
promoción por el peluquero
Marcel. La gráfica se
sirve del recurso del
cartel cinematográfico
como medio expresivo y
comunicativo.
C. Baro

GO-042-MD
Fira del Ram
Cartel de promoción de
la Fira del Ram de Vic.
Obra de América Sánchez,
el diseñador utiliza una
tipografía propia de
una conocida tienda de
ultramarinos. Después, este
tipo ha sido utilizado por
otros, como Miralda para el
cartel de la Mercè.
A. Sánchez
2001

GO-047-MD
El mirador del Flash
Opúsculo. Publicación que
simulaba un periódico,
confeccionada para celebrar
el aniversario de uno de los
locales más emblemáticos
de la llamada gauche divine.
R. Feriche
1995
30 x 45 cm

GO-048-MD
Enser
Revista. Publicación y
proyecto personal de R.
Pallars en que se muestran
una serie de interesantes
especulaciones gráficas.
R. Pallars
2001-2002
25,2 x 12,5 cm

GO-050-MD
Paidós. Pensamiento
contemporáneo
Colección de las portadas
de libros que Mario
Eskenazi realizó para
la editorial Paidós. El
diseñador juega con
marcas conocidas para
obtener la inicial del autor

de cada libro, en un juego
gráfico de apropiación y
reinterpretación.
M. Eskenazi
1991
13 x 20 cm

GO-053-MD
Miedo al arte
Objeto a medio camino
entre el arte y el diseño, con
formato de juego de cartas,
que creó el diseñador
Carmelo Hernando.
C. Hernando
1992
10,5 x 19 cm

GO-055-MD
Rojo
Revista. Trabajo que intenta
ser catalizador de nuevas
tendencias en diseño,
arte, arquitectura, moda,
etcétera. El tratamiento
gráfico se limita a aglutinar
aportaciones de nuevos
creadores dándoles una
unidad heterogénea pero
interesante.
David Quiles + VV. AA.
2002
21 x 28 cm

GO-056-MD
Grrr
Revista de diseño gráfico
editada por un colectivo
de diseñadores. La única
publicación de reflexión en
el ámbito gráfico que se
edita en Barcelona.
VV. AA.
16,5 x 23,5 cm

GO-059-MD
Local
Colección de objetos
de autopromoción del
estudio ubicado en Sitges
Local. La estrategia de ir
enviando periódicamente
un elemento sin revelar el
nombre del estudio hasta
el final ha sido una de las
iniciativas más imaginativas
de autopromoción de los
últimos años.
Local
1999-2001
23 x 6 cm
13,5 x 12,5 cm

GO-060-MD
Enric Jardí
Colección de hojas de
promoción del estudio

de Enric Jardí, quien va
más allá de mostrar sus
trabajos al utilizarlo como un
medio de reflexión sobre la
profesión de diseñador.
E. Jardí
1999-2000
59 x 42 cm

GO-061-MD
Cave Canis
Revista-objeto. Proyecto
de arte con principio
y final que generaba
una publicación que
aglutinaba, en un objeto
contenedor, una serie de
aportaciones de personajes
del arte, la literatura,
el diseño, etcétera.
C. Serrahima + VV. AA.
1996
23,5 x 32,5 x 5 cm

GO-062-MD
Tomar la palabra
Objeto catálogo en que se
muestra una exposición
centrada en el uso y
el diseño de tampones
gráficos. Coherente con la
temática de la exposición,
el catálogo estaba previsto
para que el propio usuario
lo construyera a partir de los
tampones expuestos.
Karmentxu V.

GO-066-MD
Diario de un loco
Cartel para la promoción de
una actividad teatral. Cabe
destacar el uso del tipo de
madera en su realización.
Cano/Panero associats

GO-075-MD
1r. de Maig Lloret de Maig
Cartel que, sin abandonar
el imaginario sardanista
y catalanista, adopta un
lenguaje pop, inverosímil en
una convocatoria de este
tipo. Se trata de una pieza
que roza peligrosamente lo
kitsch.
1970

GO-076-MD
Premio de dibujo Joan Miró
Cartel para difundir la
convocatoria de un premio
de dibujo que toma la
gráfica del boxeo para
construir un mensaje
singular y sugestivo.
1983

GO-077-MD
Fiesta de la Bicicleta
Cartel para dar resonancia
a una fiesta popular que
promueve el uso de la
bicicleta. La pieza es
una especie de collage
iconográfico que juega con
grafías pasadas y elementos
visuales circulares en lugar
de las ruedas de la bicicleta.

GO-088-MD
La Fàbrica de Fred
Libro. Cubierta de un libro
de cuentos. Utilización
de un simulacro de
encuadernaciones pretéritas
que atorgan carácter a la
pieza.
Enric Satué
1991
13,5x20 cm

GO-089-MD
Adgtext
Libro revista editada por
la asociación ADGFAD
centrado en la teoría del
diseño. Coherente con el
contenido de la publicación
es sólo tipográfica, sin
ninguna imagen.
Grafica
2002
11,5x17 cm

TECNOGRÁFICAS

GO-001-TC
Vídeos basura Canal
Objeto. Postal invitación
de una muestra de piezas
audiovisuales que diferentes
ilustradores hicieron para
Canal +. Coherente con
el nombre de la colección,
la postal está hecha con
cartón reciclado de las
basuras.
1998
19 x 13 cm

GO-004-TC
Telescopio
Objeto. Peculiar catálogo de
una exposición de fotografía
en una galería de Olot. La
particularidad de la pieza
estriba en el sistema de
visionado de las obras, que
recupera un objeto típico
del mundo del souvenir.

F. Rebollar
1999-2000
15 x 12,7 x 3,6 cm

GO-010-TC
Bis
Objeto. Caja catálogo de
autopromoción del estudio
Bis. Tomando la caja de
cerillas como modelo,
los diseñadores hacen
un catálogo poco usual
con escasos medios. El
tamaño es precisamente su
atractivo.
Bis
1998
4,5 x 2,7 cm

GO-011-TC
GRRR
Colección de postales
para dar a conocer una
exposición en la galería
Urania del colectivo GRRR.
Se utilizan máculas como
soporte para imprimir.
GRRR (Rosa Llop)
1997
21 x 10 cm

GO-013-TC
Zona de Comunicació
Objeto Calendario-Disco.
Autopromoción del estudio
Zona de Comunicació.
Consiste en un disco con un
calendario serigrafiado.
Zona de Comunicació
1999
18,8x19 cm

GO-014-TC
Not available fonts
Colección de desplegables
que son a la vez catálogos
tipográficos, con el nombre
de Not available fonts.
Cartones desechados
se han reimpreso como
portadas.
Rosa Llop

GO-019-TC
Nova Era
Colección de libritos
llamados Flipbooks y
editados por Nova Era.
En ellos se reflexiona
sobre aspectos morales
de nuestra sociedad: el
maltrato a las mujeres, el
trabajo infantil, los residuos
tóxicos, etcétera.
Nova Era
2000
10 x 5,5 cm

GO-020-TC
Mira
Tarjetón. Postal de
promoción de una cadena
de restaurantes con un
cuño singular que permite
utilizarla a modo de
máscara.
2002
15 x 10 cm

GO-022-TC
Tollypol
Cartel con un singular
troquel circular para
promocionar productos
cítricos.
América Sánchez
62 diámetro

GO-023-TC
Rondalla de la Costa
Cartel que utiliza los casi
desaparecidos tipos de
madera como lenguaje
formal.
América Sánchez
1976
55,6 x 40 cm

GO-024-TC
www.e-interiors
Objeto. Postal de
promoción para una
empresa de diseño y
complementos de interiores
que trabaja a través de la
red de Internet. Se emplea
una técnica poco habitual
que refuerza la idea de la
virtualidad de Internet.
Guardans Cambó
2001-2002
153 x 117 cm

GO-026-TC
Evolutive
Revista + libro. Publicación
con origen y final en torno
a la experimentación
estética y las técnicas
de impresión. La revista
Evolutive tuvo un resumen
en el libro *Evophat*, que
reunía partes de *Evolutive*,
así como un buen número
de trabajos gráficos,
musicales e interactivos.
Vasava
2000
15,5 x 15,5 cm

GO-028-TC
ooze.bâp
Hojas para promocionar
unas sesiones musicales
en diferentes librerías

de la ciudad. Se utiliza un singular método de encuadernación que otorga un carácter innovador a la pieza. Programa de mano ooze.bâp.
2002
4,7 x 9,1 cm

GO-029-TC
Rompeolas
Revista fanzine. Catalizador de nuevas tendencias estéticas en la década de los 80. Se utiliza la técnica Spread para que parezcan varias tintas, aunque en realidad sólo hay una pasada de máquina.
Jordi Busca
1983
27,2x41,8 cm

GO-031-TC
Bolidismo
Tarjetón. Invitación para una charla del diseñador italiano Maurizio Corrado en la escuela Elisava. La factura técnica de la pieza se relacionaba directamente con el universo formal de la tendencia que se trataba en la charla.
Capella + Larrea
1987
21 x 10,5 cm

GO-033-TC
Barco de papel
Objeto de papiroflexia utilizado como invitación a la fiesta del colectivo "Ciutat de paper".
Ciutat de paper
1991
55 x 21 cm

GO-034-TC
Calendario de adviento
Objeto. Invitación a la cena de Navidad para la escuela Eina, que recupera el tradicional calendario de adviento, con las casillas que, al abrirse, descubren fiestas típicas de estas fechas.
Xavier Alamany
1991
18 x 18 cm

GO-037-TC
Estilos emergentes
Opúsculo sobre la moda y las tendencias que utilizaba

la técnica del *Spread* para su reproducción.
Skiz off scope (Jordi Busca)
1983
20,6 x 26,9 cm

GO-038-TC
Mercè-84
Desplegable para el programa de las Fiestas de la Mercè. Se utiliza el desplegable y un complicado troquel para construir una especie de diorama con el perfil de la ciudad de Barcelona.
J. Mariscal
1984
19 x 85 cm

GO-039-TC
Rotuffiti
Díptico. Invitación para una instalación en el local Moog, en la que se emplean los tipos de goma (imprenta manual) de una forma libre y algo anárquica.
Marc Taeger
21 x 9,1 cm

GO-040-TC
10 años Nova Era
Adhesivos que diferentes diseñadores han realizado con motivo del décimo aniversario de Nova Era. A partir de un mismo troquel, aparecen múltiples variantes.
Varios
2002
21 x 29,5 cm

GO-043-TC
Bike Tech
Papelería. Identidad de una tienda de bicicletas. Se utiliza un adhesivo con el logotipo de la empresa que recuerda los parches para reparar las cámaras de las ruedas de bicicleta.
David Torrents
5,5 x 8,5 x 2,5 diámetro

GO-044-TC
Barna Sound
Colección de hojas de promoción que, a la vez, construyen (a modo de puzzle) el cartel del festival Barna Sound.
Typerware
14 x 10 cm

INTRUSIONES GRÁFICAS

GO-001-IG
La avioneta
Revista. Publicación de arte hecha por artistas que a menudo no tenían en cuenta los parámetros de compaginación establecidos.
La maquetación variaba en cada número, encuadernada en sistemas de pliegos grapados o a veces en formato desplegable.
Albert Ferrer ed.
1991
345 x 120 cm

GO-003-IG
Phijate
Colección de objetos. Publicación Phijate del colectivo artístico Fundación Juan Tabique donde, desde la poesía visual o objetual, se realizaba una pieza entre el arte y la edición de revista tradicional. Se ha de destacar que casi todos los números incluían manipulaciones artesanales (fragmentos coloreados a mano, hojas recortadas, troqueles, etcétera).
Fundación Juan Tabique
1994
105 x 75 cm

GO-005-IG
La qualité de la vie
Opúsculo utilizado como catálogo para una exposición. Impreso a una tinta, incluye textos e ilustraciones del artista.
Xano Armenter
1976
11 x 15 cm

GO-006-IG
Humilde homenaje de respeto y gratuito a mis dignos profesores
Opúsculo. Catálogo para una exposición. Contiene alusiones a los libros de texto (caligrafía, urbanidad) que se usaban en las escuelas a finales de los cincuenta y principios de los sesenta.
Eugènia Balcells
1977
215 x 160 cm

GO-007-IG
Radio Futura
Cartel promocional de un concierto del grupo madrileño en el mítico local Metro (después 666) en el barrio de Poblenou. Lugar de encuentro de las vanguardias musicales que hacía de relevo de la sala Zeleste.
M. Rubiales
1983
520 x 365 cm

GO-010-IG
Cojines
Hoja. Invitación para una exposición realizada con tampones de goma estampados sobre una blonda de pastelería en la tienda Tarzán.
Reyes Llorens
235 Ø

GO-016-IG
Bikini
Hoja. Entrada-invitación para una acción musical realizada en la Sala Bikini bajo el auspicio del sello madrileño Grabaciones Accidentales. Los textos están compuestos a partir de la escritura del artista.
Zush
1989
180 x 75 cm

GO-017-IG
La mano asesina
Tarjetón díptico. Artefacto promocional del artista hecho a partir del collage, impreso a dos tintas. Destaca la franja de seguridad con un estampado de sello de goma que tapa los ojos de la imagen de portada, jugando con la franja negra que tapa los ojos de los presuntos culpables para evitar su identificación.
M. Rubiales
290 x 213 cm

GO-019-IG
Naufraguito
Colección de publicaciones Naufraguito (1989-2001) y Mini naufraguito, autoeditadas por un reducido colectivo, con manipulados y aportaciones manuales en cada ejemplar.

Diversos autores
(Ceferino Galán)
1989-2001
1994-2000

GO-022-IG
Hijos putativos de Miró
Tarjetón. Postal de agitación
cultural.
Francesc Vidal

GO-024-IG
Galería Carles Poy
Hoja. Díptico informativo
bimestral de la galería
Carles Poy. Autoeditado y
compaginado por la misma
galería.
Elena Solano
1995-1996

GO-026-IG
Talp Club
Hoja. Colección de carteles
promocionales de las
actividades paralelas del
colectivo Talp Club.
Francesc Vidal
1987-2000

GO-028-IG
Zbigniew Karkowski
Hoja. Díptico para
promocionar una actividad
musical en la galería
Metrònom.
2001

GO-032-IG
La Librería
Hoja. Folleto promocional
para un departamento de
libros adjunto a una galería
de arte. Ejemplo claro de
autoedición a partir de
equipos informáticos de
oficina.

GO-033-IG
Chcl
Pack de regalo. Singular
colección de packs de
joyería diseñados por un
arquitecto. Se transgreden
todas las prerrogativas
académicas del packaging.
Duch Claramunt

GO-036-IG
Máculas
Tarjetón. Postal
de promoción de
una actividad artística
"plástico-poética", que
utiliza como pretexto
gráfico un diccionario.
1994

GO-038-IG
Proyecto tres
Hoja. Recuerdo de
un proyecto artístico
irónico relacionado con
monumentos para un
espacio público, realizado
por el propio autor utilizando
de una forma amateur el
lenguaje informático.

GO-040-IG
Metropol
Tarjetón. Postal para
promocionar una tienda
de ropa de hombre. Utiliza
como motivo gráfico un
fragmento de un mapa.
Guillem Bonet
1981

GO-041-IG
Zúrich
Objeto recuerdo. Especie
de escapulario en memoria
del bar Zúrich, que contiene
un fragmento de la pintura
original del local. Realizado
cuando tuvo que cerrarse
por la demolición del edificio
que lo albergaba.
1996

GO-042-IG
El juego de la violencia
Revista—objeto. Publicación
en formato de caja
contenedora del colectivo
El hombre que ríe. En
este número concreto, se
agrupan piezas en múltiples
formatos bajo el título "El
juego de la violencia".
Raul Garcia Editor
1997

GO-043-IG
Muy frágil
Revista editada por un
colectivo de artistas y
que recogía aportaciones
gráficas hechas por
diferentes artistas,
diseñadores, fotógrafos y
escritores, siempre sobre
un tema diferente en cada
número. Para insertar la
publicidad, se creaba otra
revista de formato pequeño
que se adjuntaba a la
publicación original.
Diversos autores
1993
24 x 33 cm

GO-046-IG
50 / 50 / 5e / ON

Cartel para la promoción de
una exposición de piezas
originales realizadas por 50
artistas con motivo de la
celebracion del quinto año
de existencia de la revista
ON, del artista y poeta Joan
Brossa.
Joan Brossa + Julia Capella

GO-048-IG
Mr. Cat
Cartel gráfico para la
promoción de una firma
de moda realizado por la
fotógrafa Ouka-Lele. En
él aparece una de sus
ya clásicas fotografías
pintadas.
Ouka-Lele

GO-050-IG
Rock
Cartel promocional del
cantautor Pau Riba
realizado por él mismo,
en el que ironiza sobre el
concepto de rock.
Pau Riba
1982

GO-056-IG
Billete
Tarjetón. Singular invitación
para una exposición que
utiliza la iconografía de los
billetes de tren de hace
unos años.
Perejaume

GO-058-IG
Èczema
Revista de arte y literatura
que en cada edición variaba
de formato, tintas, papel,
soporte, etcétera. Y contaba
con la colaboración de
diferentes artistas plásticos
y escritores. Algunos de los
números estaban dedicados
al poema objeto.
Vicenç Altaió, Lena
Balaguer, Pep Sellés
1978-1984

"Ojalá que la gente se oculte buscando cosas. Lo que yo veo es que todo el mundo quiere estar siempre en primera línea."
Pilar Miró. *El Europeo*, núm. 53-54

GRÁFICAS OCULTAS (VERSIÓN 1.0)
Òscar Guayabero y Jaume Pujagut

El objetivo de este catálogo y exposición, siguiendo la línea de investigación de KRTU, es la patrimonialización de un aspecto de la cultura contemporánea: el diseño gráfico. El libro y la muestra que presentamos es fruto de un trabajo de reflexión e investigación en la creación gráfica más innovadora que se afana por hacer emerger, estudiar y dar a conocer un conjunto de obras que, por motivos diversos, han estado "sumergidas" o han pasado desapercibidas, o no son suficientemente conocidas, en los estudios que se han hecho hasta ahora o en lo que podríamos llamar "la historia oficial del diseño gráfico".
Como punto de inicio de esta investigación partimos de un acontecimiento concreto: la exposición "Cuatro gráficos", que se celebró en la Sala Gaspar —la galería de arte más prestigiosa del momento en Barcelona (donde exponían Picasso, Miró i Tàpies)—, del 18 de septiembre al 8 de octubre de 1965, y mostró obra de los diseñadores e ilustradores Gervasio Gallardo, Ricard Giralt Miracle, Joan Pedragosa y Josep Pla-Narbona. Dejando a un lado la brillante época histórica de la Segunda República, por primera vez, durante la posguerra, el diseño gráfico ocupaba, en Cataluña, el espacio del arte. El diseño, más allá de su especificidad profesional, técnica y comercial, se hacía visible socialmente como actividad artística. Simbólicamente se institucionalizaba el diseño gráfico como práctica artística. Mirando la otra cara de la moneda, podemos decir que comenzaba, también, lo que llamamos "Gráficas ocultas".
Por las características de las piezas contempladas, de una vocación innovadora, a menudo transversales y transgresoras, y por su naturaleza, principalmente efímera, oculta o marginal, el espacio de investigación que se abre es un territorio casi inexplorado, del que no hay estudios en profundidad. Las piezas recogidas no han sido nunca puestas al alcance de un público tan amplio. La investigación ha llevado a cabo según los parámetros siguientes:
Así pues, tenemos:
Gráficas ocultas Elementos de comunicación gráfica que por uno u otro motivo no han estado presentes en anuarios, recopilaciones y estudios sobre el diseño gráfico y que tienen, en muchos casos, un interés gráfico, y, en otros, sociológico.
Inmersiones, Queda asumida la clara intención de no hacer una antología. No hay más que dar una ojeada bajo la línea de flotación —y más teniendo en cuenta el gran número de profesionales del diseño gráfico— para ver y comprobar que el territorio conceptual y material que nos ocupa es inalcanzable. Es por esto por lo que nos propusimos, como escafandristas, hacer inmersiones aquí y allá para rescatar del fondo piezas que consideramos interesantes
En la gráfica de autor. Aquellos trabajos que tienen un marcado acento personal al margen de las prerrogativas académicas, de su viabilidad comercial y, muchas veces, de los criterios del posible cliente.
Cataluña 1965-2002. Tenemos un territorio geográfico y un período determinado aunque, como veréis, hay alguna excepción que quizá ayuda a entender un contexto determinado o a mejorar un aspecto concreto de la investigación.
Cuando pensamos en el proyecto, a nosotros nos resulta cómodo el término work in progess porque, a pesar de que últimamente se ha utilizado muchísimo, refleja claramente la intención de no dar la exposición por cerrada. "Gráficas ocultas" es más una señal de salida que de llegada. Muchos de los fondos que forman esta muestra irán a parar al fondo de la Fundación Comunicación Gráfica, creada desde la ADGFAD con el objetivo de generar un proyecto museístico e iniciar una colección del legado gráfico de este país. Por tanto, este trabajo será una de las bases a la que se añadirán otros estudios y aportaciones que, con seguridad, le darán continuidad.

Territorio de investigación
Nuestro sistema de trabajo ha sido casi tan azaroso como la misma historia del diseño gráfico, no obstante, hemos establecido la investigación según los parámetros siguientes:
Hemos prestado especial atención a piezas transgresores, ya sea en el fondo o en la forma; piezas hechas buscando la complicidad del público al que van dirigidas; piezas realizadas con medios limitados pero que hacen aportaciones importantes al ampliar los límites expresivos y conceptuales habituales; piezas que experimentan con la tecnología y los nuevos lenguajes; piezas que se sitúan en tierra de nadie, entre el arte y el diseño; piezas mestizas, en las que se entrecruzan diferentes disciplinas. Por otro lado, no nos hemos fijado tanto en los nombres, en los autores, como en el interés de las piezas concretas.
Uno de los parámetros que hemos tenido en cuenta es el de la cantidad de piezas gráficas editadas e impresas. Nos hemos alejado de las producciones de tiraje masivo. Hemos incluido, principalmente, aquellos trabajos con tirajes cortos o limitados y que, simétricamente, han sido recibidos por un público limitado.
Otro criterio ha sido el del tiempo. Cuando nos hemos sumergido más en el fondo y hemos mirado hacia atrás, hemos hallado piezas gráficas que, aunque ya tienen sus años, continúan manteniendo un cierto interés, y nos ha parecido interesante volverlas a enseñar, darlas a conocer a un público joven que quizá desconocía su existencia o, tal vez, la había olvidado.
También hemos favorecido lo "privado" o "personal", en contraposición a lo "público". Mientras muchas comunicaciones culturales institucionales han estado al alcance de la sociedad en general, hay muchas piezas gráficas que han transitado con una cierta clandestinidad, sólo vistas por aquellos que estaban directamente implicados en el proceso de creación y difusión, y que se han difundido en ámbitos reducidos.
Hemos considerado los Premios Laus (los únicos premios de ámbito estatal que, desde la primera convocatoria, el año 1964, hasta ahora, recogen anualmente y con continuidad los trabajos de diseño gráfico) como referente ya reconocido, como línea de flotación visible, y nos hemos zambullido para recoger la mayoría de las piezas que pertenecen a esta frontera que marca una cierta "institucionalización" u "oficialidad". No obstante, en ocasiones nos hemos apropiado de piezas muy conocidas pero que, por su carácter, por la técnica utilizada o por el contenido, han marcado una línea de inflexión lejos del academicismo y que, incluso, han devenido en modelo para investigaciones fértiles.
De manera consciente, hemos huido del territorio de la publicidad, porque responde a parámetros lógicamente diferentes de los de este estudio. Asimismo, se incluyen pocas piezas vinculadas al packaging o a la identidad corporativa; la razón es que la mayoría de estos encargos, sometidos a unos estrictos requerimientos económicos y de marketing, de un espíritu claramente comercial e institucional, se alejan del carácter innovador y a menudo subversivo que respiran las piezas escogidas.
Nos habría gustado aproximarnos a la llamada gráfica de pared (graffitis que van desde la reivindicación política a la especulación estética, pasando por adhesiones y repulsas a movimientos musicales, sociales, tendencias, etc.) y a las subculturas de la gráfica del insulto (alusiones a vecinos, personajes públicos, etc.), gráfica de lavabo (textos o dibujos que contienen poesía, proposiciones de contactos y pornografía zafia) y gráfica de testimonio (inscripciones en muros, paredes y hasta en árboles, que dan testimonio del paso de alguien por un sitio o de los sentimientos que se profesan dos enamorados). Nos interesa mucho el carácter anárquico y personal autoinvestigador de estos trabajos, rasgos que también se pueden encontrar en algunos de los trabajos gráficos recogidos. Estas pintadas, trepas, tags, inscripciones, garabatos, etc., a pesar de que a menudo evidencian una falta de estilo, hacen realidad el mito de las paredes que hablan. Desgraciadamente, su carácter efímero, la necesidad de reproducir las piezas fotográficamente y no en el formato original, y la imposibilidad de hacer una investigación, si no exhaustiva como mínimo seria, nos ha hecho desistir.

Sin embargo, hemos recogido algunas publicaciones en el entorno del graffiti contemporáneo, como Art Attack o Psicographik, y hemos hallado libros que recogen parte de este legado efímero, como Barcelona en lucha (El movimiento urbano,1965-1996), de Josep Mª Huertas y Marc Andreu.

Si bien el ámbito de actuación es el territorio de Cataluña, es cierto que la mayor parte de las producciones gráficas recogidas son principalmente de Barcelona. Las razones son obvias, por un lado, la cantidad de profesionales que aquí trabajan, por otro, el gran número de acontecimientos que hay que comunicar y los movimientos alternativos que conviven en la ciudad, nos aboca a un cierto centralismo. A estos hechos se ha de añadir la falta de fondos disponibles de material que, sin que sea una consideración peyorativa, llamamos "periférico".

Sin embargo, hemos recogido piezas de todo el Principado y algunas provienen de las islas Baleares y de Valencia, en un intento de dar resonancia a los movimientos o grupos de activistas gráficos que han surgido de una forma más o menos activa durante el período de estudio y que, a menudo, han estado en contacto con otros núcleos de los Países Catalanes.

Un caso paradigmático es el de Francesc Vidal, quien desde Reus lleva décadas produciendo material gráfico a medio camino entre el arte y el diseño y es precisamente la periferia uno de sus argumentos beligerantes, como explica Pilar Parcerisas: "Francesc Vidal se plantea su actividad como una estrategia de disentimiento desde la periferia, (...) convierte la energía local en centro de energía concéntrica que se propaga mediante publicaciones, y transforma en periferia el resto y lo hace desde una posición independiente, crítica y vinculada al espíritu del lugar".

Ámbitos de investigación

La acción de catalogar siempre despierta recelos porque poner etiquetas es restrictivo y constriñe la obra analizada. Sin embargo, después de unas primeras investigaciones y de analizar un buen número de las piezas escogidas, establecimos algunas categorías con el fin de obtener la mayor información de cada pieza y poder resaltar aquel aspecto que nos atrajo en el momento de escogerla. Finalmente, de este trabajo de investigación han surgido los ámbitos siguientes:

Gráficas ocultas (el cajón genérico).

Se trata de piezas gráficas que por pertenecer a un circuito muy reducido han tenido una difusión muy limitada y, por tanto, no han podido formar parte del imaginario colectivo. Son piezas que, desde su concepción, tienen la pretensión de circular por vías muy minoritarias. Piezas que debido a su escasa trascendencia, no por su calidad sino por poca notoriedad pública, han pasado desapercibidas. También, como decíamos, piezas emblemáticas de una época que testimonian un momento determinado de la historia, siempre en el entorno de lo que llamamos underground o, al menos, que responden más a un deseo de experimentación, de modernidad o de respuesta crítica a la oficialidad.

Como ejemplo ilustrativo, podremos encontrar en un mismo apartado revistas minoritarias de las que tan sólo se publicó un número, como "Barcelona Marca Registrada", de 1985, diseño de Jordi Brusi (muy activo en la época y vinculado también a la mítica Sala Zeleste), al lado de un cartel ampliamente reproducido como es el que Javier Mariscal hizo, ya instalado en Barcelona, para el Bar Dúplex de Valencia. En un caso nos interesa la iniciativa con vocación transnacional (se editaba en castellano, inglés e italiano), que daba cabida a textos de Quim Monzó, fotografías de Humberto Rivas o a una entrevista a Antoni Tàpies, y, al mismo tiempo, el hecho de que para mucha gente será una publicación desconocida. En la segunda pieza, Mariscal realiza en 1980, un año antes de la fundación del grupo Menphis en Italia, un trabajo interdisciplinar (gráfica, mobiliario, interiorismo) que avanza una parte importante de lo que dio de sí uno de los movimientos más activos, subversivos y divertidos de la posmodernidad.

En torno al cajón genérico hemos establecido otras vías de investigación:

Transgresiones gráficas (los radicales).

En este ámbito hemos querido reunir aquellas piezas hechas con una clara vocación transgresora, tanto por el contenido (político, revolucionario, activista) como por las características formales y conceptuales de la propia pieza (irónicas, brutalistas, poco cuidadas a conciencia). Estas piezas a menudo tienen una vida muy corta y están realizadas con tecnologías sencillas y económicas: el ciclostil, la fotocopiadora, las impresiones a una tinta, el uso de grabados o bien de fotografías quemadas y con poca resolución, etcétera.

Fanzines como "La piranya divina", hecho por Nazario, secuestrado y multado por la censura en los aledaños del lejano 1975, eran el reflejo gráfico de una Barcelona canalla y libertaria que encarnó como nadie el amigo y compañero de Nazario, el desaparecido "Ocaña, tal como testimonia el filme Ocaña, retrato intermitente" (1978) de Ventura Pons, o retrata el cronista Guillem Martínez en un reciente artículo en "El País": "A finales de los años setenta, Barcelona vivía un pitote cultural. El modelo cultural franquista —es decir, antifranquista— se había agotado. Aún no estaba dibujado el modelo democrático vigente. En ese despelote, ciertas tendencias radicales, contraculturales y provocativas, que buscaban en la cultura una regeneración moral del franquismo y una liberación a gogó, campaban a sus anchas por la ciudad. (.) Personas con apellidos de guía telefónica, de extracción y hábitos poco burgueses. Eran libertarios. Les tiraba la cosa homosexual. Posiblemente son el último grupo intelectual programático e independiente en Barcelona". Una época en que la transgresión era casi inevitable y claramente necesaria, y eso estaba presente en muchas de las producciones gráficas.

Pero no sólo se puede transgredir la moral sino también los fundamentos gráficos. La gráfica punk y, más recientemente, David Carson han inspirado todo un conjunto de trabajos en que la legibilidad es sinónimo de aburrimiento y el color signo indudable de burguesía. Entonces se pone de manifiesto aquella teoría de la comunicación tan extendida que dice: "el medio es el mensaje". No hay más que echar un vistazo a un grupo de flyers actuales para saber cuál de ellos está comunicando un concierto de postpunk, música industrial, hardcore, ska, trashmetal y toda una serie de estilos que se caracterizan por su vocación transgresora y radical. Aquí las normas de legibilidad, simplicidad, estructura interna, etc., se pisotean una y otra vez con el propósito claro de gritar, cuanto más alto mejor, la propia identidad transgresora. A menudo, también tienen un carácter de autoafirmación.

Metadiseño (yo y yo mismo)

Según el diccionario de la RAE, una de las acepciones de meta es la de un elemento compuesto que significa "junto a", "después de", "entre" y "con". Y nos sirvió como punto de partida para definir los tipos de piezas que hemos incluido en esta parte de la exposición. Hemos querido incluir aquellas piezas que sirven para la comunicación que se establece entre diseñadores (comunicados de cambio de dirección, fiestas privadas, publicaciones de diseño), o hechas por los diseñadores sin encargo previo, esto es, sin cliente, o bien aquellas en que el cliente es uno mismo (autoencargos, folletos de promoción de los estudios, y hasta piezas hechas por "divertimento").

También incluimos dentro de esta categoría las piezas gráficas claramente inspiradas en otras, los trabajos hechos "a la manera de" (aquí podréis encontrar desde las vanguardias rusas hasta el Pop Art). No se ha de confundir el plagio con la lícita reinterpretación de unos signos identificativos de una tendencia o un profesional.

Ahora que los DJ's son parte de la escena musical de vanguardia, algunos dicen que el diseñador gráfico no es más que un DJ gráfico que toma de aquí y de allá elementos preexistentes para generar nueva gráfica. Quizá sea cierto, pero nosotros hemos querido recopilar piezas que incluyen elementos gráficos recuperados del pasado o sacados de su contexto, como grabados antiguos, viñetas, orlas o, incluso, fotografías con las cuales este hecho marca el carácter del resultado final. Obras abiertas que se acaban de cerrar con el background del espectador confrontado con los referentes gráficos utilizados, piezas

que Raymond Loewy y Vivianne Westwood ligan con un hilo invisible en un flyer foto-copiado. Hablamos de lo que en literatura se llama "hipertextos".

Dentro de este entorno del Metadiseño, querríamos resaltar la gran cantidad de publicaciones que se generan en el mar-co de las escuelas de diseño y que lógi-camente tienen una vida limitada y una re-percusión que no suele salir de las aulas. Las más interesantes son aquellas en las que el profesorado ha sido el instigador pero no le eje de control de la publicación. Los resultados son en muchos casos re-currentes y sabidos, pero en otros hacen un retrato del panorama gráfico tan inci-sivo como sorprendente.

La profusión de material generado de forma unilateral por parte de muchos es-tudios aporta a la exposición una rique-za y un aire fresco muy estimulantes. Pondremos como ejemplo el libro más pequeño de la muestra (hablamos del ta-maño, obviamente). Bis, un estudio forma-por por Àlex Gifreu y Pere Alvaro, ubicado en Figueres, editó en 1998 un catálogo de autopromoción dentro de una caja de ce-rillas. Los pequeños "cromos" desmitifica-ban los grandes catálogos de los estudios establecidos. Este trabajo singular da una lección de resultados interesantes con re-cursos mínimos.

Martí Abril, diseñador de Barcelona, ha producido algunas relecturas deliciosas de la gráfica de la Bauhaus y de las van-guardias rusas que hacen dudar de su au-tenticidad, esto es, de su falsedad. Al con-templar estos trabajos, recordamos aque-lla frase del diseñador canadiense Bruce Mau: "Imita. No te preocupes por este he-cho. Mira de acercarte tanto como puedas. Nunca lo conseguirás del todo y la diferen-cia puede ser verdaderamente notable".

Tecnográficas (forzando la máquina).

Hemos prestado atención a trabajos en que la tecnología marca definitivamente no tan sólo la apariencia final sino el mis-mo sentido de la pieza.

El trabajo del diseñador gráfico se carac-teriza por la reproductividad técnica, por la seriación, por tanto, en todas las piezas gráficas interviene la tecnología. Hay al-gunos casos en que el afán investigador, el aprovechamiento de las técnicas de las artes gráficas y, muy a menudo, las necesi-dades económicas fuerzan al diseñador a utilizar de maneras poco ortodoxas las téc-nicas más comunes, en algunos casos, ha dado lugar a resultados nuevos e inespe-rados. El hecho de forzar la máquina, las propias técnicas industriales, ha permitido la aparición de piezas con carácter propio, de una rareza muy singular. El trabajo y la experimentación con los restos de los pro-cesos industriales y con las propias posi-bilidades técnicas disponibles han genera-do, a veces, nuevos lenguajes y han abier-to nuevos caminos.

Nos referimos a piezas realizadas a par-tir de máculas (hojas de prueba que utili-zan los impresores para ajustar el color o el registro de los colores), reciclando otros trabajos a partir de la sobreimpresión, uti-lizando materiales como el cartón como soporte de impresión, empleando técni-cas como el spread, que permite imprimir varias tintas a la vez con una sola pasada por máquina, o mediante los sistemas de encuadernación de manera ingeniosa e in-novadora. Estas técnicas de impresión no son simplemente maneras de hacer visible un diseño, sino que confieren un carácter propio a las piezas. Se buscan resultados espectaculares o aires retro o sensación de modernidad. Parafraseando al desapa-recido Tibor Kalman, podríamos pregun-tarnos: ¿Qué significaba utilizar tipos de madera en 1950, como en la mayoría de los carteles taurinos? Modernidad. ¿Qué significaba utilizar tipos de madera en 1976, como en el cartel para el grupo de folk La Rondalla de la Costa, de América Sánchez? Singularidad. Otra vez la idea de que el medio es el mensaje.

A este grupo hemos sumado trabajos de la que podríamos denominar "generación di-gital". Desde la democratización de la tec-nología digital y de la plataforma Internet, aparecen estudios que, sin dedicarse ex-clusivamente al diseño de webs, son deu-dores, en cierta medida, del lenguaje digi-tal (en muchos casos, estos estudios tie-nen conexiones con la música electrónica, un territorio creativo en el que Barcelona está destacando considerablemente).

Quizá este cambio esté representado per-fectamente por Vasava, un proyecto de Toni Selles, diseñador desde siempre, jun-to con su hijo Bruno Selles, miembro acti-vo de la escena artística, musical y lúdica de la ciudad. Su libro "Evophat" con CD y CD-Rom incluido pertenece, no sólo por el soporte empleado sino, sobre todo, por el lenguaje que se despliega, a la que podría-mos llamar "cultura www".

Aún más claro es el caso de Sixis, pare-ja formada por Lidia Cazorla y Sergi Carbonell, responsables, entre otros, de parte de la gráfica más interesante de la ciudad, como la carátula del programa mu-sical Sputnik, y de las proyecciones que se realizan en el festival Sónar de música electrónica.

Intrusiones gráficas (pasad., la puerta está abierta) Nos referimos, está claro, a aquellas piezas gráficas que han sido realizadas por personas que no son di-señadores gráficos, al menos en el sen-tido estricto de la palabra. Hablamos de colectivos de artistas, arquitectos, escri-tores, diseñadores industriales, dibujantes de cómics o pasteleros. Gente que, a pe-sar de los reproches habituales de los pro-fesionales (poco cuidado en el uso de la tipografía y desconocimientos técnicos), aportan, cuando menos, un punto de vis-ta fresco, diferente, no contaminado por la profesión.

Sirva como resumen de lo que pensamos sobre las intrusiones gráficas un vínculo entre un consejo de Brian Eno, que for-ma parte de sus "Estrategias Oblicuas": "Cambia las funciones de la herramienta" y un parágrafo otra vez de Tibor Kalman. "El diseño no es una profesión, es un me-dio. Es un medio de expresión, un medio de comunicación. Se emplea en la cultura, en niveles de complejidad que varían y con grados de éxito diferentes".

Nos fascina poder reunir en un mismo es-pacio expositivo: una revista como "Fenici", diseñada por artistas vez de Francesc Vidal a la cabeza, con un lenguaje maquinis-ta, electrizante, y los carteles entre naïfs y punks, hechos por Ouka Lele y El Hortelano, cuando la fotógrafa y el pintor madrileños tenían residencia en Barcelona y la modernidad viajaba en puente aéreo.

Y es que las aportaciones de los intrusos han sido casi siempre positivas y enrique-cedoras, quizá porque aunque los diseña-dores no leen (tópico pero cierto), el dise-ño forma parte de la cultura y de ésta ha sacado siempre nuevas ideas, nuevas re-ferencias y nuevos conceptos.

Epílogo (¿y ahora qué?)

Hemos encontrado una gran variedad de piezas, tanto en cuanto a técnicas como a temáticas, pero en ellas hay una carac-terística que es casi constante: la limita-ción económica. Este hecho, aunque sería demagógico defenderlo por el tópico bur-gués de que la necesidad estimula la ima-ginación, marca claramente el carácter de las piezas.

La falta de recursos provoca en muchos casos una utilización poco ortodoxa de los medios técnicos que los diseñadores tie-nen a mano. Esta nueva manera de en-frentarse a la impresión, troqueles, plega-dos, etc., produce resultados sorpren-dentes e interesantes. A menudo abre nuevas vías de expresión que después el diseño "oficial" adopta como modismos y determi-nan tendencias.

Por ejemplo, el hecho de que las fotoco-pias quemen y degraden las imágenes se debe a que es un medio de reproducción poco cuidado. Pero a su alrededor se es-tructuró el lenguaje punk que describe el músico Sabino Méndez en su libro "Corre Rocker, Crónica personal de los ochen-ta": "El colofón fue la irradiación desde Londres del movimiento punk, una incon-creta insurrección estética adolescente de indefinidos tintes ácratas que anunciaba el fracaso de las utopías y negaba la validez de cualquier posible futuro adulto".

Más tarde, estas deformaciones o erratas de impresión se han utilizado profusamen-te en comunicaciones hechas con cuatri-cromía y con presupuesto generoso, cuan-do al diseñador le interesaba captar este aire crítico de joven contestatario y de ba-rricada callejera.

En torno a este momento hemos encon-trado una cierta fascinación por lo feo y mal hecho, por el "feísmo". Este deseo de no hacer imágenes bellas ha llevado a mu-

chos diseñadores a enfrentarse con todo lo que pregona la escuela racionalista: la pureza de líneas y el dogma "menos es más". La gráfica oculta goza muchas veces del barroquismo, del reciclaje etílico del kitsch y de la negrura como entorno natural, posiblemente porque muchas de estas piezas gráficas han sido hechas en y para la noche.

Podemos hablar de un diseño de urgencia. Respuestas rápidas a problemas efímeros. Una fiesta en casa de un conocido, un concierto el viernes por la noche, un cambio de domicilio, etcétera. Estas respuestas están pensadas para no prolongarse en el tiempo más que lo imprescindible para hacer llegar el mensaje al destinatario, generalmente un grupo reducido. En esta categoría podríamos incluir buena parte de los flyers, a pesar de que con el tiempo estos papeles volantes han adquirido una importancia quizá excesiva y se ha comenzado a sofisticar tanto su diseño como las técnicas de impresión. No creemos que tenga demasiado sentido un flyer de una sesión de un DJ de un en un local a cuatro tintas por las dos caras y con un barniz. Si lo que comunica es efímero, el objeto también debería serlo. Podemos encontrar flyers plastificados, casi indestructibles, que tienen una vida aproximada de una semana. Lejos de ecologismos de postal, recogemos esta reflexión del especialista en diseño, innovación y nuevos medios de comunicación, John Tackara: "Las cosas que se diseñan actualmente son demasiado pesantes. Por pesantez quiero decir que casi todo lo que diseñamos y consumimos estimula el despilfarro de flujos de materia y de energía".

Hemos visto una serie de conexiones que distinguen a la vez una determinada manera de trabajar y unos resultados estéticos. Ya lo hemos comentado, es muy importante la influencia del entorno de la música. Durante años, el ideario más o menos libertario del rock'n'roll ha impregnado las publicaciones, los carteles y las portadas de discos. La sensación de estar al margen del sistema daba alas a la experimentación psicodélica, o a la desmitificación de los tabús sexuales, y, más tarde, a la anarquía gráfica del punk.

Con la proliferación de la música electrónica el ideario rebelde da paso al hedonismo y al futurismo, la gráfica se vuelve más sofisticada y recupera imágenes del pasado, toma el legado gráfico como un verdadero banco de imágenes.

Simétricamente, la gráfica que se genera para todo el abanico de productos destinados a los más jóvenes: ropa deportiva, refrescos, aparatos de reproducción musical, etc., copia o recrea, una y otra vez, los tics de la gráfica musical para conectar con el público joven.

Incluso los mismos diseñadores llegan al manierismo y, por tanto, se alejan de la transgresión cuando reproducen constantemente una misma manera de hacer, repleta de papeles enganchados, fotos quemadas, errores de fotocopiadora, etc., que si bien tenía sentido en la era premacintosh, ahora es tan sólo un acto de nostalgia gráfica.

Paralelamente, las conexiones con el cómic, el llamado cine de los pobres, genera un diseño más narrativo en el que el contenido adquiere más fuerza que la forma. De hecho, muchos dibujantes de cómics han acabado haciendo diseño gráfico. Esta circunstancia genera una tendencia que se caracteriza por el uso de la ironía como herramienta para atrapar al usuario y para comunicar un hecho concreto. Éste es el nexo de unión entre los cómics underground de finales de los setenta y mucha de la gráfica hecha en los ochenta. Quizá el caso más visible es el de Javier Mariscal, pero a su alrededor hay un montón de trabajos y de profesionales.

Otro gran campo en el que la retroalimentación ha sido importante es el del arte y la literatura. Las publicaciones y las piezas gráficas hechas por artistas tienen indudables carencias de orden técnico y semiótico pero, en cambio, aportan una inmensa riqueza cultural y una libertad estilística que los diseñadores pronto adoptan. Sería absurdo no relacionar la poesía visual de Joan Brossa con trabajos que rozan la publicidad, como los de David Ruiz (calendario del año 1995) o Enric Aguilera (aportación al libro "Cervantes 450+1", editado por Nueva Era en 1998).

Del mismo modo, las diferentes adaptaciones de aquello que los surrealistas denominaron l´objet trouvé está presente en trabajos de Peret y de muchos otros ilustradores-diseñadores, como los que se agrupaban en torno a la desaparecida Galería Serrahima, y tienen continuidad en algunas piezas de Joan Cardosa y otros, que confirman lo que ya sabíamos: la línea que separa el arte y el diseño es más difusa cuanto más bueno es el diseñador.

Por otro lado, la gráfica de escritor con una marcada intelectualidad en publicaciones como: "La avioneta", "Verso", "Tecstual", "Literradura", y un buen número de publicaciones reseñadas en el catálogo de KRTU, "Literaturas sumergidas", ha influido definitivamente en el diseño editorial y en revistas ya no sólo literarias sino también en magazines y catálogos de arte, que han adoptado gran parte del lenguaje minimalista (más por necesidad que por opción) con grandes blancos, empleando las planas y el uso habitual de una sola tinta. Un caso claro lo constituye parte de la gráfica generada por Claret Serrahima, personaje a menudo rodeado de intelectuales e implicado en proyectos como la revista-caja "Cave Canis".

El listado de influencias sería inacabable; no obstante, queremos destacar algunas por la gran repercusión que tuvieron en el colectivo de grafistas o por los nuevos territorios que han abierto en el campo de la comunicación gráfica.

En un primer momento, las relaciones con activistas de la cultura hicieron posible una recuperación de las vanguardias, desde una perspectiva local, que, por ejemplo, dio lugar a un surrealismo de baja intensidad que empleaba el collage como técnica básica. Incluso se adoptaron rasgos del dadaísmo como el juego con tipos de diferentes cuerpos y con una composición sesgada y libre de tramas.

En la época del saludable desenfreno libertario, que coincidió con los inicios de la democracia, la gran influencia fue el movimiento underground de la Costa Oeste de los EE.UU., con California como centro de irradiación, que había tenido su máxima eclosión en los años sesenta y que aquí llegaba con retraso, como casi todo, con su psicodelia y sus cómics desvergonzados y nihilistas.

Más adelante surgió la suciedad gráfica de la mano del punk inglés, que se adaptaba perfectamente a la precariedad técnica y profesional de una nueva generación de diseñadores.

Si Neville Brody fue profusamente plagiado durante la eclosión de la modernidad en los ochenta, mayoritariamente por los que llamamos "la oficialidad" del diseño, David Carson ha sido en la última década el verdadero gurú de la gráfica sumergida. Tal vez por sus comienzos como surfista en la Costa Oeste americana, quizá por la falta de referencias académicas o por haber estado implicado en revistas de culto como "Beach Culture" y "Raygun", el caso es que el uso brutalista de la tipografía y la apropiación de lenguajes como el de los errores del FAX que Carson hizo visible, si bien no siempre fue el primero en incorporarlo, lo convierte en referencia indiscutible.

Como decíamos, muchos otros han marcado estilos y han aportado soluciones, desde el postpunk industrial de Berlín a las mezclas futurista-retro de los años cincuenta, o la revisión de la obra de The Designers Republic y, a través de ésta, toda la gráfica japonesa.

En este momento la generación digital está produciendo una gran cantidad de material oculto en la red, de la que John Maeda y Joshua Davis son los modelos, y creando, por ejemplo, sesiones de navegación, variadas, monográficas, mezcladas, para otros como Web-jockeys llamadas e-judo (www.e-judo.net), mientras las generaciones anteriores todavía se preguntan para qué demonios sirve todo eso del: Java script, flash, intranet, etcétera. Y repitiéndose, para mitigar la angustia de la exclusión, que "al fin y al cabo, el ordenador es sólo una herramienta, un lápiz más rápido".

Por último, se ha de hacer mención de la sensación de libertad que respiran la mayoría de las piezas, lejos de estrategias comerciales, de imposiciones del cliente (ya que cuando no se trata de autoencargos, los clientes son amigos, o los trabajos están hechos de forma gratuita), el diseñador es libre para experimentar, innovar y, está claro, también, en algunos casos, para

equivocarse. Estos "errores" devienen, en muchos casos, puertas abiertas a nuevos caminos e insinúan, a menudo, tendencias que después el diseño estándar adopta como propias. Quizá por lo que dice Bruce Mau: "No tengas miedo a equivocarte, el error es la respuesta acertada cuando se quiere obtener una verdad diferente".

Nota (¡Atención!)

En relación con los fondos documentales, hemos de dar la voz alarma. Estamos perdiendo una parte importante del patrimonio existente. Los fondos son escasos; están llevados de forma voluntarista y amateur, y no existe ningún control por parte de centros oficiales.

Por este motivo las colecciones existentes son parciales, sectoriales y, en muchos casos, poco rigurosas. Sin embargo, hay que reconocer la gran labor que hacen estos coleccionistas privados que sacan tiempo y dinero de sus ocupaciones profesionales para organizar, conservar y archivar trabajos gráficos. Éste es el caso, entre otros, de Marc Martí y su excelente colección de carteles; Albert Isern, un auténtico coleccionista de piezas gráficas; o Jordi Pablo, un artista fascinado por todo tipo de piezas de comunicación.

Esperamos que con el proyecto del Futuro Museo del Diseño esta pérdida incesante del patrimonio se detenga y seamos capaces entre todos de convertir el Museo en un lugar de investigación y estudio de lo que fue, es y será el diseño gráfico, y, por la parte que nos corresponde, las gráficas sumergidas.

Difícilmente podríamos acabar este texto sin pedir excusas a todos aquellos autores que no están presentes en este catálogo ni en la exposición, y que, con toda seguridad, merecen estar. Pedir disculpas a aquellos colectivos, profesionales o iniciativas que no verán sus producciones en esta exposición. Querríamos dejar claro que el resultado de nuestra investigación es tan sólo una aproximación personal, naturalmente subjetiva, y que, por tanto, no pretende establecer una catalogación de lo que es bueno dejando fuera lo que no lo es. El objetivo principal es recuperar piezas que nos atraen, nos han aportado información y nos divierten. Y que, a la vez, en la mayoría de los casos, no han estado presentes en las grandes exposiciones sobre diseño gráfico que se han celebrado en nuestro país. Esperamos que también para vosotros sea una herramienta útil para redescubrir trabajos, autores y tendencias.

IDEAS SUMERGIDAS QUE ¿AFLORARON?
Raquel Pelta

Hacia 1971, el diseño gráfico en el Estado español era una actividad bastante desconocida por el público, los medios de comunicación, los gobernantes y la mayoría de los intelectuales. Si bien diez años antes una serie de profesionales habían fundado la asociación Grafistas Agrupación FAD (actualmente ADG-FAD) y las escuelas Massana, Elisava y, más tarde, Eina (1966), –bajo puntos de vista próximos a una concepción consciente y moderna del diseño–, éste carecía de apoyo institucional y su ejercicio se hallaba polarizado en torno a dos centros: Barcelona y Madrid, siempre con un peso mayor del lado del primero pues, aunque en el segundo existía un considerable movimiento, no se puede decir que hubiera una conciencia real de lo que significaba diseñar.

Por aquel entonces, existían en el Estado español unos 6.000 profesionales que, bajo distintas denominaciones: "artistas comerciales", "grafistas" o "diseñadores gráficos", trabajaban para unas 1.000 empresas de publicidad, –casi todas ellas de reducidas dimensiones–, nacidas al calor del Plan de Estabilización de 1959. Se produjo, así, una especie de inflación de profesionales –muchos de ellos escasamente preparados– que, después, con los vaivenes de la economía en los años setenta, pasó a engrosar las filas del desempleo.

Por otra parte, en 1966, se había producido, un acontecimiento especialmente significativo para entender el desarrollo del sector editorial: la promulgación de la ley de prensa de Manuel Fraga con la que se eliminaba la censura previa. Sin embargo, su efecto real hay que entenderlo en una justa medida pues introdujo una libertad muy relativa, ya que las publicaciones continuaron sometidas al secuestro y las empresas de edición al cierre. A pesar de todo, aparecieron textos de carácter social y político –siempre con una escasa difusión– acompañados de un diseño menos comercial.

La entrada de España en una economía de mercado puso sobre la mesa cuestiones de carácter ideológico que hasta entonces nunca se habían planteado. Así, comenzó a hablarse del carácter redentor del diseño, mientras también se tomaba conciencia de su papel como colaborador en el éxito de una reforma económica que era, ni más ni menos, la que había emprendido la dictadura franquista.

Por eso, algunos de los profesionales –los más concienciados que, desde luego, no eran muchos– a comienzos de la década de los setenta, se decantaron por el diseño como factor de transformación de la realidad social, enteriéndolo, por tanto, como elemento de oposición al régimen franquista. Vieron en él, un instrumento con dimensión cultural, capaz de influir en la movilización de las conciencias, una postura que estará vinculada con los planteamientos políticos progresistas que, por aquel entonces, se extendían por Europa.

Por otro lado, la inmersión en una sociedad de consumo provocará una reflexión sobre la relación entre diseño y elaboración de la cultura. En este sentido, será clave la difusión, vía escuelas de diseño, de la semió-tica. Así, por ejemplo, Eina, en 1967 organizará un encuentro con el italiano Gruppo 63, que dará a conocer a Umberto Eco y Gillo Dorfles.

Ahora bien, el círculo de personas que conciben el diseño como comunicación visual implicada en la sociedad y no como mera cuestión de estética es restringido, porque el discurrir de la disciplina seguía, en líneas generales, sin despertar la atención de quienes podían hacerlo llegar hasta la sociedad: los críticos y periodistas. Tal vez por esa falta de atención, y por la escasez de foros para expresar la escasa existente, la revista CAU, editada por el Colegio Oficial de Aparejadores y Arquitectos Técnicos de Cataluña y Baleares en el año 1970, fue un auténtico revulsivo entre los diseñadores.

Sin embargo, habría que matizar el impacto que tuvo en su momento, ya que su difusión quedó restringida a Cataluña y a algunos –más bien pocos– profesionales españoles, quienes recibieron noticia de su existencia a través de algunas revistas de arquitectura o de las situadas a la izquierda –como la comunista Nuestra Bandera– que, desde la clandestinidad, ofrecían reseñas sobre los contenidos de la misma.

CAU dedicará su número 9 al diseño gráfico y en él se recalcará una idea: el diseño, como la arquitectura y el urbanismo, tiene como objetivo la consecución de un entorno más humano, señalando, además, que "el cometido específico del diseñador gráfico es transformar en comunicación visual toda información dada".

De esta manera, se pondrá empeño en explicar y dar a conocer las nuevas ideas, lo que llevará a algunos diseñadores a ejercer un curioso apostolado. En este sentido, resulta entre patético y divertido leer las experiencias de Macua y García-Ramos, –dos diseñadores del ámbito madrileño pero cuya actividad "apostólica" se asemeja en cierto modo a la que realizaban algunos miembros de Grafistas Agrupación FAD–, que relatan cómo participaron en una serie de "jornadas" organizadas por los sindicatos para sensibilizar a los empresarios del valor del diseño.

En una especie de gira por las provincias españolas, hablaban sobre diseño y arquitectura, diseño y comunicación, etc. Estos "seminarios" –a veces interrumpidos por la intervención policial– contaban con escasísimos asistentes y, en muchos casos, sus resultados eran completamente nulos por la cerrazón mental del auditorio. Pero, lo más interesante de todo esto es la actitud de los diseñadores: "Creíamos contribuir al cambio a través de la implantación del diseño industrial. Pensábamos que era un camino útil para abrir la puerta de la modernidad. Que detrás del diseño venía la cultura, o a la vez, del brazo. Que detrás de la cultura, de la modernidad, de la vanguardia, venía inexorablemente la libertad".

A la muerte de Franco en 1975, la ideología, sin embargo, comenzará a diluirse, como síntoma del paralelismo que existe en-

tre diseño y sociedad, entre otras razones porque la transición democrática supondrá la renuncia a muchas ideas en pro de una evolución pacífica. Hubo que enfrentarse a nuevas realidades y ello se manifestó en un progresivo abandono del pensamiento crítico que perderá parte de su compromiso social. En el campo del diseño, la implicación en la cultura cederá sitio a la actividad proyectual, la metodología y los condicionantes técnicos reales. Se compondrá así un discurso que se mantendrá vigente prácticamente hasta la década de los noventa. La evolución será patente especialmente a partir de 1982, con la llegada de los socialistas al poder.

Mientras tanto, entre 1975 y 1977 se produce un estallido de movimientos ciudadanos, en los que se implican los diseñadores con una gráfica ingenua pero llena de vitalidad. Asimismo, las primeras elecciones democráticas supondrán la aparición de una actividad desconocida durante cuarenta años: la gráfica política que generará una enorme cantidad de carteles, pegatinas, folletos, anuncios, etc.

A falta de estudios en profundidad, resulta difícil entender cómo los diseñadores pudieron enfrentarse a un terreno tan desconocido, de la manera que lo hicieron, a partir de una experiencia, que al menos en apariencia, era nula. Sin embargo, para explicar el fenómeno tal vez habría que recordar que durante el tardofranquismo, la actividad ideológica se concretó en una gráfica comprometida y propiciada por la izquierda, especialmente por el Partido Comunista. Así, algunos diseñadores, entre 1975 y 1977, ya habían realizado pequeñas campañas a favor de la libertad y la amnistía.

Las experiencias clandestinas –o casi clandestinas– en el campo de la propaganda llevaron, pronto, a los grupos políticos a reflexionar sobre la eficacia de los procedimientos empleados y a apercibirse de que carecían de un aparato propagandístico adecuado, al que ya no le servían los recursos empleados durante el franquismo. Se trataba ahora de llenar de contenido positivo los proyectos gráficos, definiendo una línea distintiva del propio producto y frente a los competidores. Y así, tras la primera campaña, y por la misma evolución de la transición democrática, el diseño gráfico se irá orientando hacia opciones cada vez más moderadas y más conservadoras, aunque probablemente más profesionales.

La relación del diseño con los distintos partidos políticos acabará reflejándose en el trato que recibirá por parte de éstos y, ahí, quizá fue el PSOE el que vio en seguida que el diseño era una herramienta perfecta para ofrecer la imagen de modernidad que le hacía falta al Estado español, especialmente de cara al exterior. Posiblemente, y como ha señalado Alberto Corazón, esta conciencia del valor del diseño procedía de que en sus filas había sociólogos sensibilizados con las

teorías de la comunicación, por un lado, y, por otro, porque había sido en el seno de las izquierdas y durante la clandestinidad donde se habían mantenido las escasas conversaciones habidas sobre el papel del diseño.

Durante la década de los ochenta, el diseño gráfico cambia de discurso teórico. En el nuevo que ahora aflora a la superficie, ya no está tan interesado por el cambio social; le preocupa más satisfacer las necesidades de los consumidores, un reflejo de que nos encontramos ya en una economía abiertamente capitalista. En este sentido, es significativo el texto incluido en un catálogo institucional, el de la exposición "Diseño, Di$eño" (1982): "El diseño tendrá una incidencia social positiva en España, en la medida que detecte y responda a las aspiraciones del ciudadano, porque éste está empezando a comprender que la mejora de su calidad de vida no pasa necesariamente por la mera acumulación cuantitativa, sino por el consumo de productos cualitativamente mejores, por el disfrute de un entorno urbano a su medida. Y por la utilización de unos servicios públicos competentes que en su calidad de contribuyente tiene derecho a exigir".

El cambio se produce, en buena medida, desde arriba coincidiendo con la ampliación del campo institucional ya que el proceso democrático dará lugar al surgimiento de nuevos organismos y servicios sociales y culturales, al mismo tiempo que se producen transformaciones en las identidades institucionales y empresariales.

Hay un empeño en modernizar que conduce a un apoyo institucional, con la creación de organismos promotores del diseño, pues los políticos son cada vez más conscientes de que hay que introducir el diseño como factor de competitividad y de imagen cultural. Así, por ejemplo, en Cataluña, el BCD –legalizado en 1975– recibe un respaldo considerable; las actividades de ADG-FAD se intensifican con mayor presencia en los foros internacionales, la Generalitat encarga *el Libro Blanco del Diseño en Cataluña* (1982), etc.

Pero no sólo hay que hacer, sino también mostrar. Por eso, los sucesivos gobiernos socialistas fueron conscientes de que había que difundir la imagen de modernidad dentro del Estado español pero también fuera de éste. Se invertirá, por tanto, en una gran operación de imagen que culmirá en 1992 –y que dará lugar, también, a una importante crisis económica con el consiguiente impacto en el mundo del diseño–. Los recursos invertidos en esta operación fueron notables y, si bien hay que reconocer que propiciaron el desarrollo y difusión del diseño, también hay que señalar que éste se utilizó de manera instrumental.

Mientras tanto, la década de los ochenta presenció la consolidación de una nueva generación de diseñadores, –entre los que cabe citar a Peret, Pati Núñez, Alfonso Sostres, Josep Maria Mir, Quim Nolla, Ricard Badia, Oscar Mariné, Tau

Diseño, Paco Bascuñán, Daniel Nebot, Pepe Gimeno y Javier Mariscal, etc.–, que abandonan las discusiones de sus predecesores. Su surgimiento coincide con el denominado "boom" del diseño y se ha identificado con una cultura de club –en Madrid, por ejemplo, se denominó "movida"–, que se correspondió con un estallido general de hedonismo, pues la gente parecía querer vivir y disfrutar en una democracia que empezaba a caminar con más fuerza tras el intento de golpe de Estado en 1981.

Ese *boom* del diseño despertará un inusitado interés entre la prensa extranjera –como consecuencia también de la atención prestada a la transición– y entre algunos teóricos e investigadores extranjeros (Guy Julier, Emma Dent, etc.). Fascinará, asimismo, a un buen número de diseñadores foráneos que se sentirán atraídos por lo que perciben como una forma de vida fresca y distinta.

El fenómeno alcanzará también a los medios de comunicación españoles y al mismo tiempo que aparecen revistas profesionales –De Diseño (1984-87), Ardi (1988-1993), Visual y Experimenta (desde 1989 hasta la actualidad)–, el diseño comienza a recibir atención por parte de éstos, algo que por un lado será positivo, ya que dará a conocer qué es y, por otro, negativo puesto que, en numerosas ocasiones, contribuirá a frivolizar la profesión.

Esa frivolización, junto con unas estructuras empresariales que no se han modernizado, ha provocado entre los diseñadores un cierto desencanto –en paralelo con el político– porque se esperaba mucho más de lo que se ha conseguido, porque se esperaba que aquellas ideas que se habían ido generando, casi de manera oculta, durante el franquismo y la transición afloraran de otro modo a cómo lo han hecho.

Al mismo tiempo, en un marco social, en el que es difícil conciliar productividad y consumismo con sostenibilidad y ecología, ha aparecido una nueva generación de diseñadores –de clara vocación internacional en sus intereses y referencias– que refleja cómo durante los últimos veinticinco años se ha pasado de una conciencia utópica más o menos sumergida a unos planteamientos cada vez más abiertos en los que la tecnología ocupa un primer lugar como reto e incertidumbre.

En ese nuevo panorama, sin embargo, continúan existiendo abundantes trabajos e ideas que no reciben atención ni por las instituciones, ni por los medios de comunicación, quienes todavía conciben el diseño como valor añadido buscando, además, el nombre de autor, la rareza o la espectacularidad. En este sentido, queda aún mucho diseño sumergido.

HISTORIA DEL PICÓMETRO
Julià Guillamon

Entré a trabajar en el diario *Avui* el año 1983. Hacía poco que habían informatizado la redacción. Una de las cosas que más me llamaban la atención era que mientras los periodistas escribíamos las noticias en el ordenador —¿un Wang?—, los diseñadores continuaban dibujando la página con lápiz sobre plantillas de papel. Para traducir los espacios tipográficos a picas, utilizaban unas reglas especiales que en el argot del diario se llamaban "picómetros" —había unos que llevaban este nombre impreso sobre el plástico transparente. Cada vez que se montaba una página, los compaginadores escribían en la plantilla las claves y las justificaciones. El periodista las reproducía en el extremo superior de la pantalla y ya podía empezar a escribir el texto. Los jóvenes que acabábamos de llegar convivíamos con los supervivientes de los primeros tiempos del diario, cuando el *Avui* había representado una esperanza concreta. El jefe de correctores había sido coronel o general de la República. Cuando salían a cubrir una información, los redactores dictaban los artículos por teléfono a la sección de "Crónicas". Una de las personas que trabajaba en "Crónicas" se llamaba Maria Eugènia y era hija del poeta modernista Plàcid Vidal. Generales de la República, poetas modernistas, picómetros: un mundo que se acaba, mientras en las pantallas del ordenador Wang comenzaba a perfilarse lo que ha venido después. A finales de los ochenta, cuando dejé el periodismo, los compaginadores dibujaban las páginas con ordenador, ya no utilizaban los picómetros. Pedí si me podía quedar un par de los que llevaban impresa la palabra "picómetro" y se los envié a mi profesora de literatura de COU, que era chilena y vivía en Viña del Mar. Los chilenos llaman al pene "el pico", pensé que le haría gracia.

La generación del *baby boom* desarrolló una fuerte conciencia del tiempo. Entre 1972 y 1980 los cambios fueron muy rápidos. Cuando tienes veinte años, el pasado es una película de un rollo estropeado. Los fotogramas se superponen los unos con los otros sobre el hollín de los nitratos inflamables. Algunos de nosotros nos dedicamos a limpiar la cinta hasta llegar a reconstruir una secuencia temporal que nos sirviera para algo. Nos simenaba todo —el 68 y el Glamm, la cultura libertaria y gamberra de la Rambla barcelonesa y la cultura política, comprometida y militante—. Como no podíamos vivirlo en presente lo vivíamos en pasado y lo mitificábamos. Así recuperamos los discos, las revistas y los cómics de los hermanos mayores. *Ajoblanco*, *Star*, pero también los de la nova cançó o los "*Documentos de la guerra y la retaguardia*". Así descubrimos —a destiempo— el diseño moderno de finales de los años setenta (la galería Mec

Mec, los sofisticados diseños de Quaderns Crema en el sello del editor Antoni Bosch, el primer Mariscal). Muchas de estas imágenes estaban inspiradas en los grafismos de los años treinta. Ser moderno, después del franquismo, quería decir sentir la fascinación del art déco, de las tipografías racionalistas, de la cultura popular (uno de los premios FAD de arquitectura de aquellos años se otorgó a un bar que imitaba un casino de pueblo). Ser moderno quería decir ser antiguo, y ser elegante, tomar cócteles en lugar de cerveza, jugar al billar y llevar corbata. Nosotros nos agregamos después de ser marxistas, anarquistas, catalanistas, de ir con americana de terciopelo y llevar barba. Me afeité la barba y me compré una americana de algodón. Pasaba por el diario, dejaba la americana en el perchero y resumía el escaso contenido de la rueda de prensa de aquella mañana en un artículo sin firmar escrito con el ordenador Wang.

Las primeras revistas de los años ochenta —*Diagonal*, *Latino*, *Cara a Cara*— fueron una copia más o menos descarada del *Interview* de Andy Warhol. La segunda racha (*Fenici*, *Tzara*, *De diseño*, *Metrònom*, *Artics*) tomaron algunos elementos del magazine moderno —dejando a un lado el aspecto más "social" que era un espejo de la gente rica— e incorporaron las experiencias del arte contemporáneo, dedicaron una atención especial a la experimentación y a los nuevos creadores. La contracultura generó un imaginario visual basado en el cómic y el dibujo psicodélico, el surrealismo, el collage y el *détournement* (las imágenes manipuladas de los situacionistas). El punk radicalizó algunos de estos procedimientos —suprimiendo la imaginación, la alucinación, la huida—, pero llegó tarde y tuvo poca incidencia. Lo que realmente arraigó fue el postmodern y el postpunk. El primero se presentó, desde la antigüedad, como una reacción frente a las utopías y la cultura de los sesenta. Frente al dibujo recargado, el posmodernismo proponía la línea clara, frente al rock sinfónico, Roxy Music y el minimalismo musical. Frente al arte abstracto, la pintura figurativa. Se pasó de un lío de formas, líneas y colores sin ningún orden, a un diseño muy limpio y estilizado, con una separación de puntos entre columnas y, como mucho, una cenefa. El postpunk expresaba el espíritu contestatario en un abigarramiento de imágenes y fotografías brutales, graffitis inquietantes y aplicaciones más bien toscas de las nuevas tecnologías en hojas volantes e instalaciones. A diferencia del punk, el postpunk no negaba nada. Mantenía el espíritu crítico, estilizándolo, convirtiéndolo en un fenómeno de moda o, desde una vertiente más pragmática, tomándolo como moneda de cambio ante el poder cultural. Alrededor de estas dos corrientes se generó una gran cantidad de comunicación gráfica, en un espectro que va desde el papelote que anuncia un concierto has-

ta la revista institucional, lujosamente diseñada y editada. Los años ochenta vivían en una aparente contradicción: arte contemporáneo y anuncios de estilistas, música experimental y subvenciones oficiales. Esta contradicción casi no se sentía como tal: se creía que los poderes públicos tenían que subvenir a los creadores de vanguardia. Y, de hecho, pocas veces ha habido tanta disponibilidad por parte de los gestores políticos, de los responsables de los programas culturales de las Cajas, de los medios de comunicación. Quiero pensar que —como en mi caso, cuando trabajaba en el periódico— los que mandaban se habían formado en el antifranquismo y ahora se sentían inseguros. La caída de la cultura política, del compromiso social, los dejó descolocados. Mientras se recolocaban, durante un breve período de tiempo, nos cedieron la palabra.

En mi libro *La ciudad interrumpida*, sostengo que alrededor de 1986 se produjo un cambio en el modelo de ciudad que se quería para Barcelona, que corresponde a un cambio del modelo cultural de fondo. Hasta aquel momento se creía que los grandes proyectos de reforma —las utopías realizables de los sesenta— no se cumplirían, pero que la realidad se podía transformar por medio de pequeñas intervenciones a escala. Un jardín insignificante, un bar minúsculo, tres hileras de baldosas en un chiringuito de la Barceloneta, abrían un universo de posibilidades nuevas. El diseño gráfico alimentó muchas de estas transformaciones, hizo surgir unas formas que anunciaban una nueva manera de vivir, vinculadas al recuperado prestigio del mundo urbano. La nominación de Barcelona como sede de los Juegos Olímpicos de 1992 hizo que cambiara la proporción y la manera de entender la política cultural. Las pequeñas modificaciones que habían alimentado la imaginación de la gente durante la crisis no parecían suficientes para hacer frente a las necesidades de promoción y de crecimiento. Los poderes públicos se disponían a recuperar la palabra, que habían cedido temporalmente. La publicidad institucional pasó de la invitación gentil a la presión coercitiva. La intervención masiva de los poderes públicos y privados que actúan en nuestro entorno ha conducido a la negación de todos los valores del individualismo, tal y como se entendía en el paso de los setenta a los ochenta, como una liberación de las ideologías que pretendían regenerar la sociedad. En un principio, la transición entre los dos modelos se planteó como una continuidad natural. Los mismos estudios que habían creado la imagen de la Barcelona de los ochenta, siguiendo un impulso propio, fueron los invitados a diseñar las primeras imágenes de la Barcelona Olímpica. Las que se difundieron internacionalmente —el jinete y el saltador de altura sobre una fotografía de la tierra vista desde el espacio— se encargaron a las grandes empresas de publicidad extranjeras.

Barcelona 92 representó la introducción del posmodernismo como modelo cultural del capitalismo tardío. Fredric Jameson lo ha caracterizado en sus libros a partir de la idea de gratificación y consumo, como una expansión definitiva del materialismo. El nuevo individualismo de masas prescinde de los referentes históricos y culturales, del entorno e incluso de la necesidad de relatos coherentes que justifiquen nuestra relación con el mundo que nos rodea. Cada vez cuesta más situarse porque el sentido de lo que hemos vivido nos es sistemáticamente escamoteado ¿Qué pasaba realmente en 1986 o en 1991? Al comparar el discurso oficial sobre la transformación de Barcelona con la imagen que transmiten los novelistas, los artistas, los cineastas y, en parte también, los creadores gráficos, el desajuste es brutal. Éste era el argumento principal de mi libro. Uno de los aspectos más importantes es la sustitución del sentido de la historia por un vivir en un presente intensivo. En los últimos años ha habido una tendencia a recuperar muchas imágenes y estilos gráficos de los años setenta. Yo sostengo que esta recuperación forma parte de una especie de soborno libidinal, una regresión a la infancia que tiene como finalidad convertir en mercadería la fantasía de un recuerdo. Los años setenta se reinventan gracias al revival de la estética "disco". De hecho, los años treinta que los modernos intentaban recrear quizá tampoco eran los años treinta. Jameson ha escrito —siguiendo a Adorno— que la sociedad actual se reproduce por prácticas y hábitos, que la tecnocracia y el consumismo no necesitan fundamentos, y que más bien tienen como objetivo eliminar los últimos vestigios de distancia implícitos en los conceptos y en las ideas. Para hacer frente al desamparo que provoca la falta de referentes, cada uno pretende restablecer en sí mismo unos fundamentos del mundo. La primera vez que asistí a un espectáculo extremo de subjetividad aislada (pero que sólo se podía reconocer en objetos y decorados externos) fue en una exposición de Carles Pazos de principios de los noventa. La crítica de arte María Cuchillo descifraba las opacas simbologías de las composiciones a partir de los gustos, las fobias, las fijaciones y las rarezas del artista. Ahora este individualismo extremo llega hasta los catálogos de tipografía.

Lo que se buscaba antes en el tiempo, en el pasado intelectual y social, se busca ahora en el espacio, en el viaje, en la trayectoria personal ligada con los contactos que cada uno es capaz de establecer en una red cada vez más inestable y fluida. Las imágenes de este recorrido vital nos llegan en tiempo real, y buscan impresionar al público con la crudeza de su realismo o con la inmediatez de su existencia omnipresente. El contenido simbólico se ha debilitado mucho o ha desaparecido detrás de un espejismo de comunicación instantánea. La idea del residuo, la contaminación, la mezcla —los lugares comunes del arte contemporáneo— están por todas partes y no quieren decir nada. En algunas de las últimas publicaciones que los comisarios de esta exposición me han dejado ver —*Evophat, Rojo, BCN+, Hay un avión en el parking*—, las fronteras entre el diseño, el arte contemporáneo y la moda se han diluido completamente. Los textos son también fragmentarios y deslavazados; cuesta leerlos porque remiten a un sistema privado de referencias o porque, en último término, las imágenes ya no necesitan explicaciones de ninguna clase para hacer estallar ante nuestros ojos la promesa de aventura, de vida auténtica, de gratificación libidinal.

En *Las semillas del tiempo*, Fredric Jameson habla de las antinomias del posmodernismo; el conflicto interior que subyace en el pensamiento y en el lenguaje hasta el punto de enfrentarnos a opciones incompatibles. Una oposición radical, irreconciliable y no dialéctica, entre identidad y diferencia, entre naturaleza y cultura, entre la falta de esencia y fundamento y los nuevos regímenes de ley y orden, entre utopía y antiutopía. El arte contemporáneo, la literatura, el diseño, también viven una situación de bloqueo provocado por una confrontación sin alternativa. Comunicar o aislarse, reencontrar el compromiso político o deslizarse por las permutaciones de la moda, recuperar las abstracciones o vivir en la realidad de los hechos sin trascendencia. En medio de esta situación de bloqueo, la ironía, la recreación carnavalesca de formas y estilos, la revisitación de las imágenes del pasado con una vocación desmitificadora nos devuelve la dimensión más próxima y humana de la creación gráfica.

En los años ochenta se volvieron a poner de moda las novelas de Joseph Roth. Había una que me gustaba mucho, traducida al castellano con el título de *El peso falso*. En las novelas de Roth, la pérdida de valores que se produjo después de la caída del imperio austro-húngaro se expresaba mediante objetos que ofrecían un correlato objetivo de las situaciones que relataba: en este caso eran las medidas que emplean los comerciantes en el mercado, todas trucadas. Durante una temporada pensé que una manera de representar lo que habíamos vivido desde principios de los años setenta era la confusión de las monedas. Aquellas monedas de 50 céntimos, de 2,50 pesetas, la peseta que, en vez de la cara de Franco, llevaba un uno. Y después, la primera peseta con la cara del Rey, que la gente buscaba porque había poca. Y, más adelante, cuando aparecieron las máquinas automáticas para pagar el autobús hubo una gran carencia de moneda fraccionaria; las pesetas de latón dorado que algunas tiendas pusieron en circulación (aún conservo las de la pastelería Tomàs del Poblenou: eran los tiempos más duros de la crisis y los comerciantes le hacían frente con monedas de latón). Después, durante muchos años, circularon dos juegos de monedas: las de Franco y las del Rey, y otra serie, con paisajes y sitios turísticos, y en las de más valor y en la calderilla, la cara del Rey, que ahora tenía un poco de papada. Era aquella quiebra de las coordenadas que la literatura de Quim Monzó refleja tan bien (*Cacofonía, Quatre quarts, El Nord del sud*). La misma pérdida de referentes que a mí se me revelaba en los picómetros del periódico. Quizá toda esta producción gráfica no habla de nada más: de la pérdida de la medida de las cosas, del afán por recuperarla.

GRÁFICAS OCULTAS MÁS ALLÁ DEL DISEÑO
Xavi Capmany

Parece difícil poder establecer cuáles son las características formales, conceptuales, e incluso ideológicas, que se encuentran detrás de una pieza de comunicación gráfica para que ésta adquiera la condición de oculta. Si bien consideramos que lo oculto se define por su condición de escondido o de no manifiesto, y sea a la vista o al entendimiento, trasladar este concepto al terreno del diseño gráfico plantea numerosas dificultades, además de significativas contradicciones.

El hecho comunicativo ha sido y es una de las primordiales e ineludibles señas de identidad del quehacer del diseño gráfico. Toda pieza gráfica está sujeta, ya desde el mismo momento de su gestación, a la voluntad de comunicar, de dar a conocer, de manifestarse. Cada uno de los elementos morfológicos, sintácticos y conceptuales que se disponen en la escenografía de un trabajo gráfico están en función de un mensaje. De esta manera, composición, colores, texturas, tipografías e imágenes, entre otros, significativas. "En diseño gráfico, no son suficientes únicamente la claridad y la aproximación imparcial en una presentación de información. Para los diseñadores gráficos, el desafío es convertir los datos en información y la información en mensajes de significado", apunta la diseñadora Katherine McCoy. Si es así, raramente podemos hablar de gráfica oculta entendida como gráfica ausente de voluntad comunicativa, ya que hasta en la más radical creación, codificación y sistematización de un universo simbólico, cerrado, hermético, criptográfico, habrá que afrontar el diseño teniendo en cuenta el entendimiento y, por tanto, la "legibilidad" por parte de aquellos que son iniciados.

Si como hemos visto, el diseño gráfico tiene en la comunicación verbal y visual su mayor deuda y, sin duda, un estimulante reto creativo, un trabajo gráfico se nos presentará como oculto cuando esta condición trasciende la propia pieza y, por el contrario, incumbe básicamente a los individuos y a las diversas estructuras socia-

les que éstos han erigido. Las múltiples y cambiantes situaciones socioculturales, económicas y geográficas a las que, con toda probabilidad, tendrá que hacer frente un individuo a lo largo de su existencia, también le irán resituando constantemente en diversos espacios de comunicación. En coordenadas de tiempo y espacio, ni todos somos receptores de los mismos mensajes ni, aún menos, de la totalidad de ellos. Aun así, cada vez más nos encontramos ante una insistente voluntad de uniformización de nuestros modelos icónicos y culturales, ya sea mediante una cuidada estrategia de constante y sistemática implantación en la calle o en los diversos medios de comunicación, ya sea a través de un gran despliegue de medios gracias a la potencialidad económica de quien sustenta determinada marca o producto, ya sea algo que nos viene dado por un supuesto y amplio interés social o, en otros casos, ya sea gracias a las ventajas del coqueteo ideológico con los que gobiernan nuestras instituciones públicas. Asistimos a un vertiginoso empobrecimiento de la diversidad de nuestros universos iconográficos personales y, en consecuencia, de nuestra capacidad crítica. No hace falta decirlo, lejos de toda aparente inocencia, se imponen las imágenes y las formas gráficas que mayoritariamente reconocemos.

Queda poco terreno donde poder descubrir nuevas actitudes. Si bien el profesional del diseño, por definición, ha de atender a los requisitos propios de cada uno de los encargos que afronta, incluso, todo, en su mayor intimidad decisoria, parece haber renunciado a poder disentir de las imposiciones del mercado. Un gran número de las propuestas gráficas que hoy día nos acompañan han perdido la siempre deseable dimensión humanística. Parece bastante claro que algunos compañeros de viaje, debido a una nefasta y restrictiva concepción de las técnicas del marketing, incapaz de considerar las capacidades intelectuales del público más allá de las de una anémona, así como el adocenamiento y progresivo aburguesamiento creativo fruto de un acomplejado y a la vez complaciente uso de las nuevas tecnologías y, en último término, el aumento de infantilismo social apoyado en la incuestionable máxima de lo políticamente correcto, han incidido en la evolución del lenguaje gráfico contemporáneo.

Dejando a un lado la labor realizada por diversos francotiradores que, cíclicamente, apuestan por asumir nuevos retos y articular nuevas propuestas formales y conceptuales, un considerable número de profesionales de la gráfica han optado por acorazarse en el terreno de la comodidad. Edward Fella afirma que "en el diseño se ha de tener permiso, ya que alguien ha de pagar la impresión". Y así, desmitificando cualquier voluntad idealista de encuentro con lo que ha sido la función social del diseño, Kazuo Kawasaki apostilla: "tanto si se quiere como si no, el diseño es un negocio".

Quizá, lejos de los miedos institucionales, de las grandes empresas y de las grandes partidas presupuestarias, todavía podemos reencontrarnos con una gráfica con capacidad de sorprendernos. Con una gráfica que, precisamente por la voluntad de no quedar oculta, de no diluirse en el maremágnum de las formas recurrentes, sea menos deudora de los vaivenes de los tiempos y apueste por la palabra en contra de la ruidosa vacuidad imperante. Para ello, es necesario que el diseñador actúe con una clara voluntad de ilustrar al receptor del mensaje con cada uno de sus trabajos, de ir más allá de territorios demasiado comunes y, sin ninguna duda, superar las fronteras que limitan su propio ámbito profesional. Es necesario que el diseñador recupere, frente a la apatía y el desencanto que se imponen a diario, la capacidad de ser curioso de nuevo. Así, la escritora india Arundhati Roy, en un artículo titulado "Las señoras tienen sentimientos, así pues, ¿debemos dejar todo en manos de los expertos?", escribe al respecto: "Todos los artistas, pintores, escritores, cantantes, actores, bailarines, cineastas, músicos, han de volar, han de llegar hasta el límite, han de estimular al máximo la imaginación humana, han de mostrar la belleza que se esconde detrás de las cosas más inesperadas, han de encontrar algo mágico en lugares donde a nadie se le ocurriría buscar. Si se limita la trayectoria de su vuelo, si se cargan sus alas con el plomo de las ideas tradicionales sobre la moralidad y las responsabilidades que tenga en una sociedad determinada, si se les obliga a actuar de acuerdo con unos valores preconcebidos, se subvertirá su capacidad de creación".

Las mismas agrupaciones y asociaciones de diseñadores, aparentemente huérfanas de la capacidad de liderazgo público, convocatoria y renovación, deberían intentar superar su endogámico y gremialista modus vivendi, agente pontificador de una manera de hacer y percibir la profesión. Por el contrario, hay que construir nuevos nexos de complicidad y aprendizaje con un amplio abanico de sectores profesionales, tanto viejos como nuevos. Si el diseño no es capaz de aumentar su capacidad relacional, habrá que replantearse su papel como agente que incide plenamente en la configuración del mundo.

No podemos caer en la trampa de entender el diseño como un fenómeno aislado de las circunstancias socioculturales que lo rodean y que, por tanto, lo condicionan y transfiguran. Un viejo cuento, que se repite de diversas formas en diferentes culturas, explica la historia de un mendigo que se pasó gran parte de su vida pidiendo limosna en la acera de una tumultuosa calle. Durante muchas décadas había vivido de la caridad de la gente, y ya muy viejo, aún seguía alargando su temblorosa mano para recibir una moneda. Un día, el viejo mendigo murió allí mismo. Con el tiempo, excavaron aquel lugar para reparar el alcantarillado y descubrieron un gran cofre lleno

de joyas y dinero. El mendigo había estado durante más de cincuenta años sentado encima de un fabuloso tesoro pero, ignorante de su existencia, no había dejado de mendigar ni un solo día de su larga vida.

Es cierto que no es nada fácil situarse al margen de toda la fenomenología contemporánea y no queda definitivamente excluido. La creciente espiral unificadora de lenguajes, estéticas y esquemas comunicativos va abriéndose paso en todos los ámbitos de nuestra cotidianidad y en los terrenos profesionales. El estancamiento que genera la falta de disidencia y de alternativas está claro que aburre. Habrá que ir a buscar el tesoro, dejar de mendigar y, en cualquier caso, no dejar de tener los ojos bien abiertos.

TRANSGRESIONES GRÁFICAS. EL MUNDO DEL UNDERGROUND
Andreu Balius

El diseño gráfico es una de las actividades que mejor refleja el pulso de una sociedad. Ayuda a entender, por medio del lenguaje visual y los códigos gráficos que utiliza, cómo se relaciona la sociedad con ella misma a partir de los elementos de comunicación que genera y utiliza para emitir mensajes. El diseño ha sido, en ese sentido, un elemento revelador. Y la multitud de formas con las cuales se ha manifestado nos permite entender un paisaje plural y abierto donde caben todas las tendencias posibles, tanto desde un punto de vista formal como conceptual.

Cada contexto cultural se manifiesta gráficamente de una manera determinada y tiende, en cierto modo, a crear sus espacios de identidad con la apropiación de técnicas y formas que ayudan a definir su mundo. Algunos de estos espacios —a veces definidos como subculturas— mantienen una relación de conflicto frente a la cultura dominante, y se mantienen en los márgenes y en constante actitud de reafirmación. Se han denominado culturas "alternativas" o underground.

El underground es una manera de comunicar y relacionarse dentro de la sociedad, con ideas, valores y actitudes propias, configurando una manera de vivir y entender el mundo. Hay un cierto espíritu de rechazo ante todo lo que se considera "establecido". La manera de expresarse es, en la mayoría de los casos, transgresora —formal y conceptualmente—.

Cualquier movimiento —social o artístico— aparecido desde los márgenes de la cultura a lo largo de la historia ha sido transgresor, al menos, en un primer momento.

Transgredir es desobedecer. Desobedecer las normas establecidas por la cultura oficial. Saltarse las reglas. Eliminar las barreras que definen lo que está considerado bien de lo que está considerado mal.

Transgredir gráficamente significa desobedecer las formas del lenguaje, la manera

de decir, la manera de expresarse por medio de las formas visuales.

En el mundo *underground*, la comunicación gráfica conlleva la utilización de elementos visuales que rompen formal y compositivamente con lo establecido. La búsqueda de un nuevo lenguaje gráfico tiene como objetivo buscar elementos de identidad visual propios que lo definan. A menudo tanto los recursos visuales como los soportes utilizados son el reflejo de una economía de bajo presupuesto caracterizada por el uso de técnicas de "baja tecnología": la máquina de escribir para componer el texto, el collage como sistema de plantear la página, la fotocopiadora como sistema de reproducción seriada, el fax como transmisor y como manipulador de la imagen…

La falta de una formación académica especializada, en general, determina un tipo de acabado de baja calidad técnica pero de gran fuerza expresiva, espontáneo y fresco. En los últimos años, sin embargo, el ordenador ha permitido una mayor calidad en los acabados, ayudando a "infiltrar" estos artefactos gráficos dentro del contexto de la gráfica oficial.

Los sistemas de distribución de los productos que se generan, el espíritu de autogestión y la utilización de recursos mínimos son algunas de las características del modus de producción de un mundo en el que los valores económicos dominantes no son determinantes.

La transgresión entendida como actitud es, bajo mi punto de vista, uno de los motores necesarios para el cambio social.

En la gráfica comporta cambios en la manera de comunicar visualmente. A veces en el límite de la expresión, porque a menudo no existe un encargo claro y sí un factor de emergencia social. Moverse en los límites significa abrir nuevos caminos que después se adoptarán de manera más generalizada dentro de la corriente general. Reivindicar valores como lo feo, la autenticidad "no diseñada", el error, el azar, la ironía… ayudan a renovar, revitalizar la gráfica existente.

Movimientos gráfica e ideológicamente transgresores como el punk o el grunge han desarrollado una estética propia que les ha servido para vehicular su ideología y difundir su pensamiento. Tanto la gráfica como la música han sido lenguajes próximos a los movimientos protagonizados por las jóvenes generaciones. La comunicación gráfica como representación visual está muy relacionada con la expresión sonora. La tipografía no deja de ser la representación de un sonido. Estéticas musicales y estéticas gráficas han ido de la mano con los flyer. En ellos, cada tipo de música recibe su propio tratamiento gráfico. El carácter efímero del flyer permite un mayor riesgo en el diseño, apostando por romper las "normas" establecidas.

Esto guarda relación también, desde la vertiente ideológica, con el fanzine como producto editorial, que ha sido el vehículo mediante el que se han propagado buena parte de los contenidos políticos (filosóficos, también) de la contracultura, siendo un medio ideal para la experimentación gráfica.

La ilustración y, sobre todo, el cómic han sido también medios de difusión de los contenidos generados por estos grupos. El cómic utiliza la ironía como recurso para hacer reproches o burla de lo establecido. También los temas que tratará a menudo son tabú para la sociedad.

La ilustración se integra en la comunicación visual, al igual que la fotografía, principalmente con el cartel de protesta, de fuerte contenido ideológico.

El activismo político (movimiento okupa, partidos clandestinos, ONGs…) utiliza la gráfica como medio de expresión formal, como señal de identidad, más allá de su valor utilitario como medio para vehicular contenidos ideológicos. Se sirve de una gráfica austera en recursos, pero simple y directa en la manera de comunicar.

La transgresión es, pues, un valor necesario para entender el mundo *underground*. Un mundo, sin embargo, que no es ajeno a las contradicciones que se generan en el seno de nuestra sociedad, donde el mismo concepto de transgresión es utilizado con fines comerciales.

En la vertiginosa búsqueda de "novedad", lo que se ha llamado —o considerado— la estética *underground* se ha convertido en un argumento de venta por parte de los responsables de los departamentos de mercadotecnia de las grandes firmas comerciales. Campañas publicitarias diseñadas para importantes marcas, como Nike, utilizan estéticas gráficas, que podríamos considerar "transgresoras", para la venta de sus productos. Con técnicas como el graffiti o la trepa, próximas a movimientos culturales de la denominada "baja cultura", intentan situar los productos en un entorno sociocultural mucho más amplio. Y lo hacen utilizando no sólo las técnicas sino los soportes habituales de estos contextos culturales —básicamente urbanos—.

Si entendemos *underground* como aquel marco cultural que se queda al margen de la cultura general y que funciona de manera independiente, incorporando valores a menudo no aceptados dentro del ámbito de la sociedad, resulta extraño ver cómo estas apropiaciones acaban transgrediendo, con el uso interesado que de ellas se hace, el propio espíritu de lo que entendemos por transgresor. Es una forma más de ver cómo el *underground* genera valores estéticos e ideológicos que acaban incorporándose, de alguna manera, en el panorama general.

Entonces, ¿qué transgredir? ¿Y cómo?

En un momento en que la transgresión se ha convertido en argumento de venta, ¿cómo podemos redefinirla para no subvertir su significado primigenio?

En una sociedad mercantilizada nada se escapa de ser engullido. Valores estéticos descontextualizados ideológicamente son aquello que la mercadotecnia necesita para lanzar al mercado los productos. Ésta es otra transgresión.

Pero el verdadero espíritu transgresor deberá adoptar nuevas formas. Transgredir es una necesidad: replantear el presente, el aceptado mayoritariamente y apostar. Transgredir lo establecido es una forma de superación y, por tanto, de avanzar.

METADISEÑO
Enric Jardí

Una de las cosas que recuerdo de cuando era pequeño, en la casa de mis abuelos, es una lámina que ilustraba uno de aquellos libros para niños que querían explicarlo todo: la ciencia, el arte, la economía, etcétera. En aquel dibujo de colores pálidos se representaba la sociedad según la idea que se tenía del mundo antes de la primera mitad de siglo XX. Las profesiones, representadas por personajes —todos hombres, vestidos y dotados de las herramientas de su oficio—, estaban ordenadas en forma de pirámide. Los obreros que utilizaban la fuerza bruta, las bestias de carga de la economía de la nación, que entonces eran mayoría, ocupaban la base y sostenían una serie de oficios y profesiones que se situaban en un lugar más elevado según el uso que se hacía del intelecto o sencillamente por el prestigio social que gozaba en aquel momento de la historia. A la figura del artista, una vez diferenciado del artesano, supongo que se le había permitido escalar unos cuantos pisos a partir del romanticismo y había llegado a convertirse en una figura tan venerable como el médico o el escritor.

Habréis oído decir alguna vez que un aparejador es un arquitecto de segunda. O que un enfermero es en realidad alguien que ha querido ser médico y no ha podido. Esta idea del mundo, rancia pero aún viva, es la que hace que tengamos que convivir con la idea de que el diseño es una subcategoría del arte. Con malicia o por ignorancia, el diseñador es presentado todavía como alguien que no tiene suficiente talento para dedicarse al arte y, por tanto, diseña. En el mapa imaginario que mucha gente tiene en la cabeza, algo parecido a la lámina que había en casa de mis abuelos, el rol que le toca asumir al diseñador es equivalente al del artesano, hoy en vías de extinción. Es por eso por lo que los diseñadores a veces somos saludados con un compasivo "¡Hola, artista!", expresión que quiere ser amable pero que sólo denota ignorancia.

Entre los profesionales del diseño, al menos, es bien conocida la diferencia entre un diseñador y un artista. Un diseñador consciente de la naturaleza de su profesión sabe que, a diferencia del artista, su proyecto partirá de un encargo que ha de definir, con más o menos concreción, una serie de razones: objetivo, tipo de usua-

rio, proceso de producción, etcétera. Por su parte el artista, a pesar de que históricamente casi siempre ha trabajado por encargo, hoy día proyecta según quiere orientar su experiencia artística. Aunque ya hay mucha literatura sobre el tema y muchos podrían llegar a decir casi lo contrario, para el caso que nos ocupa podemos decir, sin ambages, que el artista hace lo que quiere y que el diseñador trabaja por encargo y se adapta al lenguaje y las maneras que el proceso requiere.

¿Por qué existe, pues, el autoencargo? Los proyectos por propia iniciativa del diseñador, más comunes en el campo del diseño de producto y menos frecuentes en el gráfico o el interiorismo, son seguramente una ocasión para mostrar el talento, la ansiedad y otros motivos que los encargos tradicionales no permiten. El diseñador no "se hace el artista", sino que se convierte en su propio cliente. En nuestro país, ahora ya en el terreno del diseño gráfico, muchos de los que han practicado el autoencargo se han convertido en los principales referentes de la profesión. Quizá tiene que ver con todo esto el que, precisamente, América Sánchez, Peret, Carlos Rolando y otros, han hecho algunas de las mejores piezas de su carrera por iniciativa propia.

En los últimos tiempos, sin embargo, se ha producido un fenómeno nuevo, diferente del encargo y del autoencargo. A imitación de lo que ya venía pasando en otros países, hay ciertas iniciativas, generalmente relacionadas con el mundo de la moda y un cierto tipo de música —en definitiva, con el consumo—, que buscan la colaboración del diseñador como autor. Revistas, exposiciones o sitios en la red invitan a una lista de profesionales del diseño para que hagan su aportación. El artista, quizá demasiado ensimismado en su problemática existencial y claramente ineficaz para estos propósitos, es sustituido por el diseñador. Éste, no se sabe si en el papel de creativo, de ilustrador o director de arte, ha de crear "algo" generalmente a partir de un argumento o tema que el organizador propone. La temática, propuesta con los ya habituales "invitar a una reflexión alrededor de…" o "una nueva mirada a…", suele ser, en el fondo, un argumento para justificar la iniciativa misma o una manera de hacer para que el total de las obras presentadas no desentonen.

Quizá hemos de admitir que lo que se busca con este tipo de encargo, más que una auténtica investigación o desarrollo del tema, es que las obras presentadas construyan un panorama estético y nos envuelvan con una cierta "modernez" digerible que el artista no puede dar.

Un detalle que puede ser revelador: fijaros en el uso creciente del inglés en todas estas propuestas. ¿Por qué se utiliza tanto este idioma? ¿Para comunicarnos mejor con otros países o por una cuestión puramente formal? ¿No será que, además, el inglés oculta mejor las deficiencias del mensaje? El editorial de la publicación *Plec* de la Escuela Eina de mayo de 2002 trata el tema de esta manera: "En un texto reciente, Néstor García Canclini observa como «allí donde había pintores o músicos, ahora hay diseñadores y disc jockeys» […] En consecuencia, ¿podemos plantearnos que entre el arte y el diseño se está produciendo un «proceso de hibridación»? […] Si entendemos por hibridación un proceso sociocultural en el cual estructuras o prácticas discretas se combinan para generar nuevas estructuras, objetos y prácticas, deberemos concluir en que, para que la hibridación fuera un hecho, sería necesario que desde el mundo del diseño se dieran planteamientos más ambiciosos e intenciones más complejas".

Las obras colectivas no son una novedad por sí mismas; en esta exposición hay algunas muestras históricas de interés. La novedad es el lenguaje con el que el diseñador de hoy, un poco acomplejado, intenta quedar a la altura de la cruz que habría alcanzado el artista en el mismo encargo. Son los casos en que, no tiene mucho que decir y, ahora sí, "se hace el artista".

TECNOGRÁFICAS: EXPERIMENTO, VALOR AÑADIDO, CRUCE DE FRONTERAS
David Casacuberta y Rosa Llop

En un principio, cualquier acción gráfica es posible con una tecnología. Es igualmente tecnológica una pintura rupestre que el último interactivo de net.art. Sin embargo, podemos reservar el término de "tecnográfica" a aquellos procesos que son conscientes de la tecnología que utilizan y no se limitan a emplearla de la forma tradicional, sino que intentan llevarla un poco más allá utilizándola de una forma que habría sorprendido a su inventor.

Una de las funciones centrales de las tecnográficas es experimentar con los límites de la tecnología. Las razones pueden ser variadas: en el caso de la tecnología de spread —poner más de una tinta en el cajón consiguiendo que las dos o más tintas se extiendan caprichosamente por la página—, el origen podría ser económico: trabajar con más de una tinta por el coste de una. En otros casos, como la experimentación con fotocopias, el deseo de experimentar con un nuevo medio y la inspiración del mundo del arte —pensamos en Andy Warhol— parecen ser las razones principales.

El aspecto económico no puede considerarse nunca con un fin en sí mismo. De hecho, dar una solución barata y agresiva ya es toda una declaración estética de principios. En esta exposición tenemos un ejemplo claro en el programa de mano Ooze Bâp, en el que unas hojas mal cortadas están cosidas a mano, diciéndonos sin palabras que hay otra manera de entender la estética de la música electrónica, alejada de las cuadricromías y de los troqueles con láser.

Además de la vertiente experimental, jugar con las tecnográficas de esta forma tiene un claro valor pedagógico: forzando la máquina uno puede averiguar lo que realmente es capaz de hacer, descubrir sus límites, y ser capaz de exprimirlo al máximo. En este sentido, hay una correspondencia clara entre los límites del funcionamiento de la tecnología y la forma en que la experimentación tecnográfica se lleva a cabo. Es imposible practicar lo uno sin comprender también lo otro. Más adelante veremos cómo, en el espacio de las tecnologías de la información, este equilibrio creativo está rompiéndose.

Es el aspecto "tosco" y poco sofisticado de una página de fax el que hace interesante experimentar con tipografías distorsionadas mediante este aparato para conseguir un texto con una fuerza especial. La gráfica punk no sería lo que es sin las claras limitaciones que la fotocopia y el cortar y pegar —literal, con tijeras y pegamento— presentan en un cartel construido de esta forma.

Un segundo factor clave de las tecnográficas es el valor añadido: empleando una tecnología poco conocida y fuera de la forma de trabajar estándar del diseño gráfico, mediante una solución ingeniosa, se puede desarrollar una pieza interesante con un valor añadido concreto. El proceso del plegado —tenemos ejemplos excelentes en esta exposición— permite que el documento gráfico pase a tener una tercera dimensión, transmitir nueva información y ofrecer una solución al problema de comunicar original y basado en la introducción de una tecnología que normalmente no se usa en el diseño gráfico. En la misma línea, el uso de papel vegetal, láminas de plástico, máculas/manchas para imprimir, es otro ejemplo de valor añadido: olvidándose por un momento del clásico papel, el diseñador o diseñadora ofrecen una solución creativa y más comunicadora al cambiar el soporte por un tipo de material más esotérico.

El tercer factor que queremos destacar es el de traspasar fronteras y convertir el producto de diseño en algo más que un dibujo para mirar. Podemos desarrollar productos en que el espectador pueda de hecho participar, interactuar con la pieza y darle el resultado final. A veces, la interacción se materializa a través de un objeto que el espectador ha de manipular, como es el caso del visor de diapositivas en forma de pequeña televisión —jugando con la referencia audiovisual irónicamente— de Francisco Rebollar para la exposición "Telescopio", dentro de esta exposición.

Otro factor es la interactividad: el diseñador se convierte en productor desarrollando un kit que el espectador ha de montar, convirtiéndose así en diseñador. En esta exposición tenemos ejemplos excelentes, como los libros interactivos del colectivo 10 x 12 en los que el usuario ha de estampar sellos o enganchar cromos para acabar la pieza.

La interactividad nos debería llevar a las tecnologías de la información, y de hecho no es un mal salto narrativo, pero primero es necesario matizar esta interactividad. Muchas veces se considera "interactividad" el hecho de "clicar" en una página web o una aplicación desarrollada en Director para saltar de una ilustración a otra. A pesar de que estos sistemas, cuando están bien desarrollados, permiten crear un hipertexto de imágenes con diferentes narraciones alternativas, estos proyectos no son esencialmente "interactivos". Para hablar de auténtica interactividad, el espectador tendría que poder decir alguna cosa, participar en la definición de la obra final. Muchos CD-ROMs interactivos de arte se limitan, la mayoría de las veces, a ser el equivalente virtual de los itinerarios en una galería, donde uno puede decidir el orden en que verá las obras y poco más.

De hecho, incluso el recurso de la hipernarratividad está pobremente utilizado en buena parte de los productos de diseño y arte electrónico. Muchas veces, eso de "clicar" para ver la próxima imagen parece más una convención que un recurso para presentar alternativas, y así tenemos productos multimedia que ofrecen el mismo tipo de navegación que un libro, una ilustración o una página tras otra, sin que haya intento alguno de experimentar con el formato.

Esto choca frontalmente con los experimentos de los pioneros del net.art. Personajes como JODI, Vuk Cosic o Alexei Shulgin que, a pesar de que no tenían grandes conocimientos técnicos, eran capaces de darle la vuelta a la tecnología HTML y al código ASCII. No hay más que pensar en la famosa primera página del colectivo JODI en www.jodi.org, donde un aparente enredo de signos tipográficos se convertía, cuando uno miraba el código fuente, en los planos de una bomba atómica, o Form de Alexei Shulgin, una página web construida íntegramente con los cuadraditos que en Internet se utilizan normalmente para hacer formularios, transformados aquí en ladrillos constructores de originales y experimentales gráficas.

Como diversos críticos han señalado, esta forma de aproximarse a la tecnología puede considerarse punk, no tanto por lo que respecta a las proclamas políticas, sino a la forma de aproximarse a la construcción de la obra. Si los músicos y los diseñadores punk presumían de no tener formación y sustituirla por ganas de gresca y de experimentación, los pioneros como JODI y Shulgin hacen lo mismo. Como los mismos JODI confiesan, su página fue resultado de un error a la hora de poner el código de la página web: no era algo buscado desde un análisis sistemático del problema, sino fruto del azar y de la experimentación "gamberra".

Este hecho contrasta formalmente con la línea preciosista actual de muchos trabajos de diseño informatizado: el virtuosismo, abrumar al espectador con millones de colores, música, vídeo y animaciones parece ser la tónica general; una especie de horror vacui planea por buena parte de las páginas web y CDs interactivos actuales en los que parece imposible el reposo. El minimalismo está castigado, a menos que tenga un fuerte regusto técnico y estilizado que nos recuerde que los ordenadores son capaces de hacer cosas que nosotros no podemos.

Y, seguramente, éste es el punto clave de las tecnográficas de la información: construir objetos e imágenes que con nuestra mano no sería posible hacerlos. Poco a poco, tal y como nos informa el reconocido diseñador John Maeda, el diseño gráfico está dejando de ser un trabajo intuitivo para convertirse en un trabajo planeado y analítico: el diseñador computerizado, si quiere crear productos realmente significativos y que realmente aprovechen las posibilidades del ordenador, ha de convertirse también en programador.

Un ordenador es, en el fondo, una herramienta universal de representación. Mediante la técnica matemática del sampleado, cualquier magnitud analógica —sonido, color, forma tridimensional, etc.— puede convertirse en digital. Una vez digitalizada, nuestra imaginación es la única limitación a la hora de decidir cómo puede representarse esta información. Podemos convertir el sonido en luz, los terremotos en barras de colores, las visitas a un servidor web en los movimientos de un bailarín. Y eso, aunque nos parezca maravilloso, es de hecho un regalo envenenado.

Recuperemos la primera forma de entender las tecnográficas: hablábamos de la importancia de poner límites para aprovechar las posibilidades de una tecnología. En estos momentos, la inmensa mayoría de los diseñadores están desorientados en relación con las posibilidades que la máquina les ofrece: se pueden utilizar tantos recursos que los resultados finales tienden a ser barrocos y ampulosos. Recuperando la metáfora musical, podríamos decir que el diseño de interactivos ha pasado del punk al mal rock sinfónico: piezas pretenciosas que quieren imitar la música clásica y se limitan a recuperar esta música sin entenderla, y a sustituir la emoción por "solos" y detalles técnicamente impecables pero que no comunican nada. Los estilos están en función de las ventajas tecnológicas: el aspecto de una gráfica ya no viene marcado por las tendencias culturales, como el último software de creación digital que ha salido al mercado. Los diseñadores son, de hecho, rehenes de los programas que los informáticos les han creado y no pueden hacer nada para salir de este marco. Es lo que John Maeda llama "autocracia de los Postcript".

La actitud punk en las gráficas informáticas continúa siendo refrescante, pero sería una lástima que tuviéramos que escoger entre un low-tech irónico o un barroquismo ultratecnológico. Parece inevitable la inclusión de conocimientos de programación en el trabajo del diseñador actual. Sólo con la capacidad de controlar la máquina y el conocimiento de sus límites conseguiremos trabajos infográficos que posean el frescor y la comunicabilidad de las piezas que forman esta exposición. Las tendencias son de hecho positivas, y cada vez más diseñadores se interesan por la programación, el software libre y la experimentación con la máquina, en lugar de aprovechar las soluciones precocinadas que ofrece el software propietario. Poco a poco, los árboles ya nos dejan ver el bosque y podemos comenzar a ver las infinitas posibilidades que las máquinas digitales nos ofrecen.

Queremos que una cosa quede muy clara: lo importante no es el soporte, sino las ideas. No importa si utilizamos papel, tijeras y pegamento o una Sillicon Graphics. La fuente última de la creación en las tecnográficas es siempre el individuo que, insatisfecho con lo que una tecnología concreta le ofrece, encuentra una manera de conseguir efectos nuevos y llevar los paradigmas estéticos y comunicativos un poco más allá. Creemos que ésta es la opción con más ventajas para visitar esta exposición: no verla como un catálogo de técnicas sino como una presentación viva del ingenio del diseñador que es capaz de avanzar en los límites de la tecnología.

INTRUSIONES GRÁFICAS
Óscar Guayabero

En realidad, quizá este apartado de estudio se tendría que haber titulado "aportaciones gráficas", porque básicamente éste es el tema.

Durante años, los artistas, escritores, fotógrafos ilustradores, arquitectos y, en general, todo el que tiene interés en comunicar algo ha de utilizar la gráfica como soporte. Desde las revistas de poesía hasta las postales de Navidad, la gente se atreve a encararse con una comunicación gráfica porque aparentemente comporta una complejidad asumible. Sabemos que esto no es cierto ya que la estructura gráfica es tan compleja como se pueda imaginar. Si bien este hecho ha provocado una multiplicidad de imágenes de escaso interés, también es verdad que la gráfica se ha nutrido de esta variedad de orígenes y, por tanto, de maneras de entender una pieza gráfica. El resultado es que el panorama gráfico es uno de los más abiertos y permeables del ámbito de la creación.

Si nos remontamos a los inicios del estudio (finales de los sesenta), nos encontramos con dos grandes grupos de elementos gráficos "diseñados" por personas ajenas a la profesión estricto sensu, que diría Josep Mª Mir. Por un lado, la incipiente gráfica política que marca todo el final de la dictadura, y por el otro, la que podríamos llamar gráfica de arte.

La multitud de grupos políticos, células ac-

tivistas, colectivos de presión al régimen, etc., tenían que generar comunicaciones gráficas para dar a conocer su actividad, pero evidentemente estos panfletos, carteles, octavillas, opúsculos, pegatinas, etc., se habían de producir en la más estricta clandestinidad. Este hecho conllevó que muchos de ellos tuvieran su propia máquina de ciclostil, bien escondida, y que los más diestros fueran los encargados de "diseñar" las piezas.

Paralelamente surgieron con fuerza, aunque ya existían, publicaciones de carácter efímero, vinculadas con el arte y la literatura. En el año 1966 se aprueba una ley de censura, redactada por Manuel Fraga, que favorece, sin saberlo, la circulación de material "subversivo" a pesar de que perdura la clandestinidad de los grupos. En este caso también la actividad se desarrolla de manera sumergida y autogestionada. Los colectivos de artistas, escritores o poetas autogeneran sus propias publicaciones llevados por la vinculación entre el arte y el pensamiento con las actitudes de izquierdas y antidictatoriales.

Una vez superada esta etapa, a estos dos grupos se suman un montón de campos de acción donde la gráfica es utilizada por no-diseñadores como herramienta de comunicación.

Las reivindicaciones políticas pasan a ser más generalizadas y, en ocasiones, se traducen en reclamaciones de barrio. Desde la petición de espacios verdes, equipamientos para el barrio o la oposición a proyectos urbanísticos que los afecten. En este caso, la economía de medios y el desconocimiento hacen también que los mismos colectivos sean los encargados de generar comunicaciones gráficas, si bien aquí se inicia una alianza con diseñadores que dará frutos interesantes.

También el mundo del arte y las letras sigue "diseñando", probablemente porque continuaban creyendo que el contenido era más importante que la forma.

No obstante, como decíamos, se generan nuevos campos.

En pocos años, ya en una etapa predemocrática, las alternativas en el terreno musical se multiplicaron y, por tanto, surgió la necesidad de publicitar la oferta existente. Este territorio también está impregnado de un cierto regusto a lucha política a causa de otra ley, también de Fraga, que prohibía las reuniones colectivas en la calle.

En este terreno, también el colectivo de músicos o los mismos locales donde se producen las actuaciones generaban sus propias comunicaciones fusilando en muchos casos la gráfica que nos llegaba de Londres o EE. UU. Si bien en algunos casos los autores son diseñadores (muy jóvenes, a menudo todavía estudiantes), hay un buen número de piezas hechas por programadores, los mismos grupos o algún amigo vinculado, muchas veces, al mundo del cómic.

De aquí nace otra rama de aportaciones inacabable, toda una colección de publicaciones: cómics, fanzines, revistas, etc., donde los dibujantes hacen a la vez de maquetadores y acaban "diseñando" las piezas. Estas aportaciones, pese a tener una tendencia general al feísmo, el barroquismo y la anarquía gráfica, aportan aires frescos a una gráfica que aún se estaba sacando el corsé de un cierto racionalismo.

Vinculadas con la gráfica también se han generado un montón de piezas a medio camino entre el objeto y la gráfica, de seriación corta y que a menudo han sido hechas por artistas, diseñadores industriales, arquitectos, etcétera. Estas piezas han aportado un punto de vista interesante porque, si bien el desconocimiento de los autores respecto a temas como la tipografía, el interlineado, la legibilidad, la semiótica, etc., es muy evidente, son profesionales con una sensibilidad visual importante. Eso genera unas piezas altamente sugestivas.

Un terreno donde es abundante el intrusismo es en el cartel. Muchas instituciones confían los carteles para comunicar acontecimientos, ya sean centenarios, inauguraciones, etc., a artistas plásticos. Hechos tan notorios como las Olimpíadas de 1992 encargaron a artistas como Antoni Tàpies alguno de los carteles del acontecimiento. Si bien, es cierto, que los diseñadores no ven con buenos ojos estas iniciativas, no podemos negar la influencia que el arte contemporáneo ha ejercido sobre el diseño. Casos como el logotipo de "La Caixa", iconos con trazo pictórico como el "Barcelona más que nunca" y personajes como Joan Brossa han dejado una huella innegable que, para bien o para mal, ha marcado tendencias.

Capítulo aparte merece la conocida gráfica de taller, es decir, aquella gráfica hecha directamente en la imprenta. Desde siempre, pero más concretamente a partir de que los PCs incorporasen programas de autoedición, las industrias gráficas han visto que podían ofrecer un servicio integral al cliente, no sólo la impresión sino también el mismo diseño de aquello que se quería imprimir. Obviamente ello ha ido en detrimento de la calidad del diseño gráfico; pero, como la cultura de diseño del cliente es muy baja, funciona. Estas piezas forman una parte innegable del territorio gráfico, si bien es cierto que tienen una transcendencia mínima. En este territorio bastardo conviven felicitaciones de Navidad, invitaciones de boda, tarjetas de comunión, tarjetas de visita, folletos y un sinfín de pequeñas comunicaciones.

Haciendo una valoración global, creo que la profesión del diseño se ha beneficiado más de lo que se ha perjudicado con las incorporaciones y aportaciones de los no profesionales en el terreno gráfico. Esta relativa libertad de movimiento ha hecho del diseño gráfico la expresión natural de la comunicación que, al mismo tiempo, está al alcance de todo el mundo, pero que tiene en sus profesionales (los diseñadores) la capacidad de reciclarse, de investigar y de innovar contando, como decíamos, con todos aquellos que por uno u otro motivo se acerquen al campo de la gráfica.

Si durante años el dogmatismo del racionalismo europeo, muchas veces mal entendido, constreñía excesivamente el panorama del diseño, las aportaciones externas daban ejemplos de libertad y flexibilidad que eran, al menos, una alentada de aire fresco.

Cuando, durante los años ochenta, la especulación estética ocupó el máximo interés de los diseñadores, los no-profesionales estaban allí para recordarnos que el contenido ha de ser más importante que la forma.

En el momento en que la mercadotecnia y la publicidad secuestraron en muchos casos la creatividad, los ajenos a la profesión, al no formar parte de la estructura productiva de los estudios y las agencias, integran una cierta anarquía gráfica.

Por último, en este momento en que la tecnología parecía terreno de los técnicos, los usuarios se apropian de las herramientas digitales y democratizan el panorama en la red de Internet.

Éstas son sólo algunas de las cosas que nos han aportado los intrusos que en esta casa, la casa gráfica, son y serán siempre bienvenidos, y en este momento en que parece que un Colegio de Diseñadores está poniéndose en marcha, es un aspecto que hay que tener en cuenta.

**Generalitat de Catalunya
Departament de Cultura**

Conseller de Cultura
Jordi Vilajoana

Secretari General
Pau Villòria

Director General
de Promoció Cultural
Vicenç Llorca

Cap de la Secretaria
de Relacions Culturals
Teresa Bruguera

Gerent Entitat Autònoma
de Difusió Cultural
Carmina Vendrell

KRTU
(Universal Culture, Research and Technology)

FAD Foment de les Arts Decoratives

President
Juli Capella

President ADG-FAD
Ramon Prat

Commissioner Year of Design 2003
Joan Vinyets

Exhibition

Management
Vicenç Altaió

Commissioners
**Òscar Guayabero
Jaume Pujagut**

Adviser
Joan Francesc Ainaud

General Coordination
Sílvia Duran

Coordination
**Manuel Guerrero
Lurdes Ibarz
Cinta Massip**

Installation Design
CROQUIS / Xavier Rovira

Graphic Design
David Torrents

Audiovisuals and DVD
BASE BCN

Insurance
Isabel Casals

Acknowledgements
City Council of Barcelona
ICUB (Institute of Culture of Barcelona)
Josep Babiloni, Arcadi Calzada,
Juli Capella, Xavi Capmany,
Io Casino, Escola Bau, Aleix Gimbernat,
Marta Franch, Fundació
Comunicació Gràfica, Anton
Granero, Jesús del Hoyo,
Enric Huguet, Albert Isern,
Sónsoles Llorens, Jordi Martí
Marc Martí, Pablo Martín, Xavier Mas
Ricardo Morales, Víctor Nubla,
Jordi Pablo, Josep Pujagut,
Carlos Rolando, América Sánchez,
Claret Serrahima, Javier Tles,
Year of Design organization,
and to all those people who have
collaborated in this project.

Catalogue

Management
Vicenç Altaió

Published under the direction of
**Òscar Guayabero
Jaume Pujagut**

Coordination
**Sílvia Duran
Manuel Guerrero**

Graphic Design
David Torrents

Collaborator
Jacqueline Molnár

Cover concept
David Torrents and Òscar Guayabero

Production
Font i Prat Associats

Corrections
Antipoeta

Translations
Joaquina Ballarín (spanish)
Edward Krasny (english)

Photography
Miquel Bargalló

Distribution
**Actar
Roca i Batlle, 2
08023 Barcelona
Tel. +34 93 418 77 59
Fax +34 93 418 67 07
info@actar-mail.com
www.actar.es**

© texts, authors
© reproduction of works, authors and VEGAP
© 2002, this edition: ACTAR
KRTU, Departament de Cultura de la Generalitat
de Catalunya

ISBN: 84-95951-32-0
Legal Deposit: B-3054

Organization:

Generalitat de Catalunya
Departament de Cultura

with the collaboration of:

Fundació Caixa de Girona

FUNDACIÓ
COMUNICACIÓ
GRÀFICA

ANY DEL DISSENY 2003 BARCELONA